觀光概論

——重點整理、題庫、解答

揚智編輯部◎編著

編輯大意

　　為因應觀光、餐飲服務能力測驗及四技二專統一入學考試，觀光、餐飲等科系另成立「餐旅類」，考試專業科目為餐旅概論及餐飲實務。九十二學年度餐旅概論改考餐飲管理及觀光概論。面對統一入學考試之劇烈競爭，特別將觀光概論部分加強重點整理，以利研讀。為落實觀光概論編撰內容充實與客觀性，蒐集歷年各校考題加以編纂，適合技職體系餐飲管理科系、觀光事業科系、旅館管理科系、食品管理科系等學生更深入地瞭解觀光概論的內涵及重點。

　　本書編撰以精簡為原則，內容豐富，資料新穎，提供觀光概論能力測驗及餐旅類四技二專及二技統一入學考試，熟讀之後，必能駕輕就熟，本書具有下列特色：

1.本書內容共分七章，三百餘頁。
2.本書為便利學生學習，文辭力求簡明易懂。
3.本書建立模擬考題讓學習者熟練內容，參加考試能得心應手。

<div align="right">揚智編輯部　謹誌</div>

―目　錄―

第一章

觀光的界定

第一單元　重點整理

壹、觀光的語源

　　在古代英語中，旅行（travel）這個字，最初是與辛勞工作（travail）這個字同義的；而 "travail" 這個字乃是由法語衍生而出，其原本是從拉丁文中的 "tripalium" 這個字而來，指的是一種由三根柱子構成之拷問用的刑具。因此，旅行在古代原有做辛勞的事或煩雜的事之意，旅行者（traveler）便指的是一個活躍積極的工作者（an active man at work），早先旅行乃是一種需要早早計畫、花費巨額費用，和長時間投入之活動。這其中伴隨著冒健康甚或生命的危險，故旅行者乃是一冒險者（adventurer）；但由於交通運輸之日漸便利，早先旅行的不便利與危險逐漸降低，加上湯瑪士・庫克（Thomas Cook, 1808～1892）首創對旅遊活動作安排，使得旅行更為容易，這些發展讓旅行者所受到的危險獲得了保障，從此之後，出外旅行的人便成了我們所稱的觀光客（tourist）。

　　觀光客這個字最早是由拉撒爾（Lassels）於西元1670年所使用。在西元17、18世紀時，人們將從事大旅遊（the grand tour）的人，以 "tour" 加 "ist" 稱之；其中，"tour" 這個字是來自拉丁文中 "tornus" 這個字，此字原為希臘語中表示一種畫圓圈的工具，衍生出周遊（tour）這個有會回到原出發點之巡迴旅遊的意思。其實在文獻中，最早出現觀光客這個字的，乃是撒母耳・培基（Samuel

Pegge）在西元1800年左右，於《英語語法軼事》（*the Anecdotes of English Language*）一書中，所載之：「現在旅行者被稱爲觀光客」（a traveller is nowadays called a tourist）。

最早出現"tourism"這個字的文獻，乃是西元1811年英格蘭的《運動雜誌》（*the Sporting Magazine*）。

最早以「觀光」來直譯西洋文字者，是翻譯 sight-seeing 一詞，因爲 seeing 是「觀」，sight 是「光」，於是，使得觀光有了「觀看風光」的新字義。後來有人以「遊覽」來意譯 sight-seeing，之後被普遍採用。這其中，日本於明治 45 年（西元 1912 年），在其鐵道部內成立「日本觀光局」，又將瑞士於西元 1917 年成立之 Office Suisse de Tourisme 機構，譯之爲「觀光局」，於是後來我們便以「觀光」來稱"tourism"而一直沿用至今。

貳、觀光的意義與研究範疇

麥肯塔許及哥爾德勒（McIntosh & Goeldner）認爲要對觀光作一定義並對其範疇作一完整的描述，須考慮與觀光產業有關的各個群體；這包括了一、觀光客；二、提供觀光客相關商品與勞務的商業界；三、觀光地區的政府部門；四、當地接待社區（the host community）。每一群體的觀點均對發展完整之觀光定義有著密切的關係。

根據上述四種不同的角度，麥肯塔許及哥爾德勒將觀光定義

爲：「在吸引和接待觀光客與其他訪客的過程中，由觀光客、觀光業界、觀光地區的政府部門，及當地接待社區之間的交互作用，所產生之各種現象與關係的總體。」

　　國內學者薛明敏認爲，在探討觀光之研究範疇時，可從時間、距離、身分，及自由意志等角度來看。從事觀光活動一定要花費時間，不過爲了有別於移民，我們可將觀光活動之主體──即觀光客，所作的活動視爲一種「暫時性」的移動行爲。但移動多遠才成爲我們探討的對象，很難作一明確的訂定；可是，如果在從事活動時未超過某一距離，則很可能將其在居住區域內的日常活動，例如，與鄰居聊天、上學、買菜等，與觀光活動一起被包括在內。因此，我們可用「日常生活」之範圍作界限來訂定移動距離。此外，觀光客在暫時移動的過程中，若是從事營利行爲、賺取報酬，或不是依其自由意志而移動，例如，被綁架、罪犯之引渡等，均不是我們要探討的對象。所以，「消費者的身分」與「依其自由意志」是另外二個條件。根據這些條件，我們可將觀光的研究範疇定之爲：「人們依其自由意志，以消費者的身分，在暫時離開日常生活的過程中，所產生之諸現象與諸關係的總體。」

　　總之，觀光是一複雜之現象與關係的綜合，這其中包含了觀光客本身的體驗（experience），這體驗發生在五個階段中，亦即從出發前的期望或計畫，到往程途中、目的地、返程途中，及回憶等五個階段，每個階段都對觀光客的體驗有著不同的影響。

參、早期觀光活動的發展沿革

古代人們的旅遊除了商業、貿易和尋找充足的食物來源外，也還有其他之目的，例如，周遊列國、到有名的寺廟和宗教聖地去朝聖、到礦泉勝地（spas）療養、旅遊、外出歡度狂歡節，或去看雜技、馴獸等表演。

從西元前776年開始，人們又從整個歐洲和中東地區，雲集到奧林匹克山參加奧林匹克運動會。但是，在古代，為娛樂而外出旅遊的人，基本上只限於富有階層。經濟和社會地位低的下層人民，因缺乏良好的交通工具，缺乏可供自由支配的所得，及因在旅途中存在著許多危險，所以，雖然有時間，但很少有機會從事這些活動。

到了羅馬帝國時期（西元前27年至395年），為了保衛和管理這個大帝國，羅馬人建造了一個有效的道路網，這使得普通市民也有機會能夠外出旅遊。旅遊者可以從帝國的一端旅行到另一端，距離超過四千五百英哩，全部是當時第一流的公路。透過使用驛馬，人們在短時間內就可以走完相當長的路程。羅馬人還建造了許多旅館——當時稱為驛站（posting houses），供公路網上的長途旅遊者住宿之用。在當時，大部分的有錢人都有避暑別墅，他們每年都會去一次；所以很明顯地，其渡假的目的是為了逃避一些主要城市的暑熱。通常別墅都座落在山裡，因此沿途的休息站逐漸成為社交中心，旅行本身也成為渡假裡重要的一環。

此外，羅馬的城市居民會到海濱礦泉勝地去避暑，當地為遊客提供了礦泉浴、戲劇演出、狂歡節目和競技項目等。羅馬人同時也可被視為最早的紀念品購買者（souvenir hunters），最受歡迎的是大師級的名畫、聖者的殘肢，和亞洲的絲織品。

隨著西元5世紀羅馬帝國的崩潰，在此後一千年的時間裡，大規模的興之所至旅遊（pleasure travel）所賴以存在的條件已不復存在。在歐洲，這一時期被稱為黑暗時代（the dark ages）。

在黑暗時代裡，兩種重大的旅行乃是十字軍東征——這實際上是軍事擴張，及朝聖者到歐洲重要的宗教聖地從事朝聖活動。

一直要到英國女王伊麗莎白一世（西元1558年至1603年）在位時，興之所至旅遊才於英國再度出現。用馬拉的公共馬車及運貨馬車使得旅行簡便易行，並且使貿易重新興旺起來。此外，在伊麗莎白時代有另一重要的發展，即大旅遊（the grand tour）的出現；這是一專為貴族青年和新興中產階級的子弟所設計之訓練課程，使他們能成為具有朝臣禮儀的學者。

18世紀末到19世紀的產業革命，很多工人所賺到之可以自由支配的所得增加了，加上工會組織之出現和發展，努力爭取縮短每周的工作時間、延長每年的假期、在假期期間工資照發，以及提高工資等，促使人們在旅遊上能有更多的時間及金錢可花費。加上火車的發明，為跨國性的大眾運輸創造了可能性，使得人們可以離家進行過去無法從事的長途旅行，而價格卻空前便宜。

湯瑪斯・庫克在此時進一步推展了火車遊覽（excursion trains）。庫克建立了一個家喻戶曉的旅遊機構。西元1855年，他第一次開始在歐洲大陸開展業務，組織人們去參觀巴黎博覽會，這是包辦式旅遊（inclusive tour）業務的開始。

西元1872年美國成立第一座國家公園（Yellowstone National Park）之後，許多國家公園的形成，及一些風景名勝之商業性發展，可視為環境觀光（environmental tourism）的基石。

20世紀的一些社會和經濟上之變革，例如，每個人都有固定的假期、洲際旅行用之大輪船的建造、汽車不斷地增加等，大大地增加了旅遊者的彈性空間。而西元1958年噴射客機的介入，更創造了地球村（global village），觀光已是世界性的現象了。

彭恩（Poon）將1950年代、1960年代及1970年代的國際觀光事業稱之為舊觀光（old tourism），將1980年代以後之未來國際觀光事業稱之為新觀光（new tourism）。舊觀光的特色乃是大眾化的（mass）、標準化的（standardized）和固定式的包辦假期、旅館與觀光客（rigidly packaged holidays, hotels and tourists）。新觀光的特色則是彈性（flexibility）、區隔化（segmentation）與更真實的觀光體驗（more authentic tourism experiences）。

肆、生態觀光

隨著環境保護意識的覺醒，世人對生存環境的省思，使得回歸

自然的風氣蔚然而成,觀光旅遊業,包括:旅館業、旅行業、餐飲業、航空業、地面交通業、風景遊憩區規劃經營業等,在面對國際社會此種關心環保的趨勢,一方面本著身為地球村的一分子,另一方面也本著企業良心和企業利益的創造,結合了生態與觀光,推出了所謂生態觀光(ecotourism)的概念和產品。此一概念乃在提供人們一個不去破壞自然環境的誘因,創造出一種經濟理由,讓人們藉著旅行到一個不受干擾破壞的自然地區,從事研習和欣賞自然景觀、野生動植物,及當地文化資產等觀光遊憩活動,以獲得自然上或文化上的體驗,並提醒世人保護自然資源及傳統文化的必要性。

生態觀光又稱為綠色觀光(green tourism)、環境觀光(environmental tourism)、環境責任觀光(environmentally responsible tourism),或替選性觀光(alternative tourism)。根據亞太旅遊協會(PATA)於西元 1991 年在印尼峇里島的年會上所定義之生態觀光,「基本上是經由一個地區的自然、歷史,及固有文化所啟發出的一種旅遊型態。生態觀光者應以珍視、欣賞、參與,及敏感的態度和精神,造訪一個相對未開發之地區,並且不消耗任何野生或自然的資源。同時也能克盡一己之力,對該地區的各種保育活動和特別的地方性需求有所貢獻。生態觀光同時也意謂著地主國或區域,應透過管理的方式,結合居民一起來建設並維護這一特定地區,適當地推廣並建立規則,且藉助企業的力量,來推動土地的管理和社區的發展。」

行政院於 2002 年 1 月 16 日第二七六九次院會討論通過觀光發展推動小組所提 2002 生態旅遊年工作計畫及訂 2002 年為台灣生態旅遊年之建議。

政府爲了發展國內觀光產業，於2001年5月2日由行政院通過經建會所提「國內旅遊發展方案」，該方案發展策略之一爲結合各觀光資源主管機關，共同推動生態旅遊。行政院觀光發展推動小組及交通部爲了落實國內旅遊發展方案、配合聯合國發布2002年爲「國際生態旅遊年」及亞太經濟合作（APEC）會議共同發布之觀光憲章，要求各國觀光部門訂定策略，保護生態環境發展，於去年8月成立專案小組，開始研提推動生態旅遊計畫，該計畫在12月分小組委員會議中討論通過後呈報行政院核備。

　　行政院鑑於生態旅遊爲世界旅遊發展趨勢，我國生態資源豐富及加強發展觀光需要，緩核准本項計畫，並配合國際生態旅遊年，正式宣布今年爲台灣生態旅遊年。

　　本計畫共有六項策略，三十多項具體措施，預定達成台灣成爲國際知名的「觀光之島」目標，主要措施包括研訂生態旅遊白皮書、研訂生態旅遊規範、訂定自然人文生態專業導覽人員管理辦法以及辦理生態旅遊教育訓練、推廣宣傳活動，同時篩選四十條生態旅遊路線，本年度第一條生態旅遊活動由茂林國家風景區管理處推動茂林紫蝶幽谷賞蝶活動生態旅遊。

　　本計畫預期生態旅遊與社區居民，民宿業者結合，創造基層民眾就業機會，提高產業附加價值，同時因應加入世界貿易組織（WTO），吸納農村閒置人力；保護台灣生態資源，避免觀光發展造成環境衝擊推動健康旅遊，提昇國人對本土資源、人文、社會之認知與認同。2002生態旅遊年工作計畫詳列如下：

2002 生態旅遊年工作計畫

壹、依據

依據　陳總統「建設台灣成爲永續發展的綠色矽島」之宣示及行政院第二七三二次院會通過「國內旅遊發展方案」所訂「結合各觀光資源主管機關，共同推動文化旅遊、生態旅遊與健康旅遊之發展策略」，並配合聯合國將西元2002年訂爲「國際生態旅遊年」之國際潮流，觀光小組爰邀集交通部等相關機關研擬本工作計畫。

貳、背景說明

生態旅遊是一種以自然爲取向，透過教育和解說，引導遊客體驗生態之美，認識其重要性並共同保護資源的深度旅遊方式。1990年國際生態旅遊協會成立及1992年巴西地球高峰會後，生態旅遊成爲國際觀光的新風潮。在世界潮流的趨勢下，交通部觀光局於1997年開始研究調查台灣潛在生態旅遊資源，並於1998年辦理台灣海域鯨豚生態旅遊潛力調查後，帶動了台灣東部海域賞鯨豚之旅遊活動，國內產官學界亦開始提倡「生態旅遊」概念。2001年3月中華民國永續生態旅遊協會成立，積極配合政府舉辦生態旅遊研討會、生態解說員教育訓練及生態旅遊實務觀摩等活動。

聯合國爲推動生態旅遊及永續觀光，特訂西元2002年爲國際生態旅遊年，世界旅遊組織（World Tourism Organization, WTO）則配

合聯合國環境計畫（United Nations Environment Program, UNEP）擬訂各項活動計畫，並建議各國成立跨部會工作小組，配合國際生態旅遊年擬訂國家策略及特別方案宣導生態旅遊。

　　2002 年在漢城舉行之亞太經濟合作（APEC）第一屆觀光部長會議共同發布之觀光憲章，訂了有關觀光永續發展的四項政策目標，交由觀光工作小組積極推動。其中「永續處理觀光發展成果與衍生衝擊」政策目標下訂有五項發展策略，包括：一、激賞與認知自然環境並追求環境保護；二、透過中小型觀光業者，提供開放的、永續的觀光市場，促進生態永續發展機會；三、照顧兩性觀光從業人員工作機會，保護旅遊地社區之社會整合；四、瞭解、尊重、保存地區性本土文化及自然文化資產；五、加強建立觀光發展與經營管理能力。APEC 觀光憲章對於環境保護、社區保存、永續發展之重視，我國為共同簽署之國家，自應積極配合推動。

參、推動生態旅遊之必要性

　　一、生態旅遊是一種兼具生態保育與休閒遊憩的活動，我國雖非
　　　　聯合國成員，但將 2002 年訂為台灣生態旅遊年，共同推廣
　　　　生態旅遊活動，可促使國際人士了解台灣重視環境保育，提
　　　　昇台灣國際形象。

　　二、觀光產業為國家重要策略性產業，推動具有本土特色、符合
　　　　生物多樣性保育之生態旅遊，為國內旅遊方案所訂實施策略
　　　　之一。

　　三、為減緩加入世貿組織後，傳統農林漁牧產業之衝擊，推廣農

業生態旅遊可協助農村轉型，發展休閒農業。

四、生態旅遊地區環境脆弱，需要建立旅遊制度規範，避免環境
　　二度破壞，確保生態資源永續利用。

五、國內生態保育觀念尚未普遍建立，將生態旅遊納入學校課
　　程，灌輸生態環境教育，可培養國人生態環境保護意識，愛
　　護國土資源。

六、利用台灣優異的生態資源，推動生態旅遊有助於國內旅遊事
　　業之發展。

肆、台灣發展生態旅遊之優勢與檢討

一、發展生態旅遊之優勢：

㈠具備豐富之自然生態資源：台灣島小山高，具有隨海拔垂直分
　化的各種生態帶，生物種類多達十五萬種以上，占全球物種數
　的百分之一。多樣性的棲地與生態系，孕育了全球生物資源密
　度最高的地區之一，可運用發展生態旅遊的資源相當豐富。

㈡時值國際生態旅遊年之熱潮，有利於推廣國內生態旅遊，開拓
　國際生態旅遊客源。

㈢發展觀光條例修正通過，賦予自然人文生態景觀區劃定以及專
　業導覽人員資格合法化，為推動之適當時機。

㈣民間保育、生態旅遊團體熱心宣導生態旅遊、辦理生態旅遊活
　動、培育生態解說人員。

二、現況檢討：

㈠生態旅遊制度與規範尚未建立，影響生態資源之保護與永續利

用。

(二)生態旅遊地點尚未評估劃定，影響生態地區規劃建設。

(三)專業導覽人員尚未建立專業教育訓練制度，影響生態旅遊服務品質。

(四)各旅遊資源管理體系分散，資源缺乏配套有效利用整合。

伍、計畫內容

一、目標

本計畫主要目標在於建立生態旅遊管理規範，減少生態環境傷害，倡導優質深度旅遊，使台灣成為國際知名的「觀光之島」。具體目標如下：

(一)透過生態旅遊之推動，促成國內旅遊發展方案所訂2004年度觀光收入由占國內生產毛額三‧四％提昇至五％；來台觀光客提昇至三百五十萬人次，國民旅遊達一‧二億人次之目標。

(二)藉由生態旅遊，使台灣走上國際舞台，在觀光版圖上具有一席之地。

二、策略及具體措施

策略一：訂定生態旅遊政策與管理機制

措施：

1.訂定生態旅遊白皮書。

2.研訂生態旅遊規範。包括生態旅遊規範細則，生態旅遊業者、旅遊地之評鑑（標章認證）機制。

3.擬訂生態旅遊地環境監測機制。

4.訂定自然人文生態專業導覽人員資格及管理辦法。

5.訂2002年為台灣生態旅遊年。

策略二：營造生態旅遊環境

措施：

1.建設生態旅遊服務設施。包括生態旅遊資源調查及國家森林步道系統、景觀道路系統、自行車道系統。

2.遴選生態旅遊地點。

3.辦理輔導生態旅遊創業貸款。

4.政府部門規劃辦理生態旅遊遊程。

5.舉辦政府部門辦理生態旅遊遊程評鑑。

策略三：加強生態旅遊教育訓練

措施：

1.生態旅遊納入九年一貫課程（含戶外教學活動）。

2.舉辦中英日文生態旅遊解說員訓練。

3.舉辦各式生態旅遊講習會。

4.舉辦生態旅遊觀摩研討會。

策略四：辦理生態旅遊宣傳活動

措施：

1.編製各月分生態旅遊活動行事曆。

2.結合平面、電視媒體報導生態旅遊活動。

3.辦理生態旅遊活動報導獎。

4.拍攝生態旅遊宣導短片。

5.印製生態旅遊推廣文宣資料。

6.生態旅遊結合健康、休閒活動。

策略五：辦理生態旅遊推廣活動

措施：

1.舉辦生態旅遊博覽會。

2.規劃辦理聚落之旅。

3.規劃辦理青少年生態旅遊營隊活動。

4.辦理「認識古蹟日」活動。

5.辦理客家地區文化生態旅遊。

6.辦理原住民地區文化生態旅遊。

7.參加國際生態旅遊年會議及國際活動。

8.辦理國際生態保育及生態旅遊會議。

策略六：持續推動生態旅遊

措施：訂定2003至2005年生態旅遊工作計畫。

本具體措施之主協辦機關，詳如附件分工表。

陸、財源籌措

一、相關部會依計畫需要，調整2002年度公務預算支應。

二、廣籌觀光發展基金財源：檢討觀光發展基金相關規定，增加宣傳推廣經費。

柒、預期效益

·生態旅遊與社區居民、民宿業者結合，創造基層民眾就業機會，提高產業附加價值。

二、因應加入世界貿易組織（WTO），吸納農村閒置人力。

三、保護台灣生態資源，避免觀光發展造成環境衝擊。

四、推動健康旅遊，提昇國人對本土資源、人文、社會之認知與認同。

捌、執行與管考

一、本計畫實施期間為2002年度，所需資本門經費由主辦機關依規定調整2002年度已編列預算納入辦理，爾後年度經費，納入經濟建設委員會先期規劃作業優先辦理；至於經常門經費，則於本計畫核定後，由各部會自行依規定調整科目預算支應，並檢討觀光發展基金勻撥部分經費支應。

二、本計畫由各主辦機關負責推動辦理，由行政院經濟建設委員會列管。

伍、社會觀光

所謂社會觀光（social tourism）的意義乃是指對於低收入者、殘障者（包括：精神上的或生理上的）、老年人、單親家庭，及其他弱勢群眾提供協助，使得他們不會因為沒有能力從事渡假、觀光旅遊的活動，而喪失了觀光旅遊的權利。

陸、休閒農業

「休閒農業」是希望利用農業相關之特殊資源，提供國民休閒旅

遊場所，俾兼具農業生產與休閒服務的功能，另一方面對自然環境保護也有正面的意義，是嶄新的農業經營形態。

依據行政院西元 1992 年 12 月 30 日所發布施行之「休閒農業設置管理辦法」第三條的定義，所謂休閒農業係指：「利用田園景觀、自然生態及環境資源，結合農林漁牧生產、農業經營活動、農村文化及農家生活，提供國民休閒，增進國民對農業及農村之體驗為目的之農業經營。」

檢視台灣休閒農業的發展過程，從西元 1989 年舉辦「發展休閒農業研討會」為休閒農業催生算起，行政院農業委員會在台灣的休閒農業的發展過程中是主要推動者，推動措施包括：大力推動「發展休閒農業計畫」（計畫內容包括：遴選適當據點規劃設置休閒農場及委託學術或規劃單位規劃、補助政府核准設置之休閒農場相關建設經費、舉辦各種休閒農業活動與講習班、編印休閒農業之旅遊手冊）、頒布實施「休閒農業區設置管理辦法」，以及目前正在執行的全縣性或全鄉性休閒農業規劃及重新修訂「休閒農業區管理辦法」等配合措施，種種休閒農業發展措施及其輔導辦法，均深深影響未來休閒農場的經營方向。

柒、休閒漁業

台灣為一海島國，四面環海，海洋資源豐富、漁業發達，但由於戒嚴時期台灣地區海岸及海上活動受到嚴格管制，許多漁業休閒遊憩活動，為人們可望而不可及的奢侈享受。正因如此，開放海岸後的

現今，要發展休閒遊憩，漁業環境便是一最具潛力亦保存較完善的觀光環境。台灣省漁業局於西元1992年起，提出發展休閒漁業的計畫，西元1998年編列7年174億元的漁港建設方案，以發展休閒漁業。

政府爲發展娛樂漁業（即休閒漁業），特於西元1996年5月修訂漁業法，作重點輔導。根據漁業法規定娛樂漁業係指提供漁船，供以娛樂爲目的者，在水上採捕水產動、植物或觀光（指乘客搭漁船參觀漁撈作業）之漁業，利用現有的漁船、漁港、漁民、漁撈作業場所及種種漁業公共設施，讓漁民及漁業生產團體在經營傳統漁業生產活動外，增加新的營利機會，同時創造新的休閒項目。

捌、其他觀光資源簡介

一、國家公園簡介

國家公園係由內政部依國家公園法規劃設置，具有自然保育、學術研究及國民遊憩等功能，自西元1982年設置墾丁國家公園後，相繼有玉山、陽明山、太魯閣、雪霸及金門等共六處國家公園。

二、風景區簡介

風景特定區係爲發展觀光條例及風景特定區管理規則劃定設置，分爲國家級、省（市）級與縣（市）及三個等級，由交通部觀光局或地方政府分別設置管理機構經營管理之。由觀光局直接開發及管理之國家級風景區有：東北角海岸國家風景區、東部海岸國家風景

區、澎湖國家風景區、大鵬灣國家風景區、花東縱谷國家風景區、馬祖國家風景區、日月潭國家風景區、參山國家風景區、阿里山國家風景區及茂林國家風景區。

三、森林遊樂區簡介

森林遊樂區係依據森林法及森林遊樂區設置管理辦法劃設，主管機關為農業委員會，其管理權責分屬教育部、國軍退除役官兵輔導委員會及農業委員會。

玖、觀光的探討角度

由於一、休閒時間的增加；二、可自由支配之所得的提高；三、交通運輸工具的進步；四、以及觀光事業業者的大力推廣與開發；加上五、大眾傳播媒體與政府部門的推波助瀾；和六、人們生活型態與價值觀之改變等；七、配合著世界上大部分地區之政局與治安的安定，使得觀光活動在已開發國家和許多開發中國家成為一種普遍的社會現象。

基本上，觀光活動可視為休閒（leisure）之利用的一種方式，它屬於遊憩活動（recreation）的一種。「休閒」一詞源自拉丁文licere，意指被允許（to be permitted），有無拘無束或擺脫工作後所獲得之自由的意思，亦可認為是一種非謀生性質的學習、禱告或思考活動。從 licere 又引申出法文的loisir，意指自由時間（free time），及英文的 license，意指許可（permission）；而拉丁文的 licere 與希臘文 schole（拉丁文 schola）這個字涵義相同，原意並非指學校

（school），而是與工作（business）有關的相對名詞。指在處理公務之後，到城市的公共設施，如體操場（gymnasion）去運動、散步或討論問題等，藉以享受娛樂的閒暇時間，如同休閒。所以希臘人認為工作之目的是為了休閒，不如此則文化無法產生。因此，從文字的脈源溯往，休閒的本意是指行動的自由。

若以「時間」為參考架構（unobligated/discretionary time），我們稱為閒暇、餘暇、空閒，將休閒視為「生存和生活必需之時間以外的自由時間」，可歸納出其具有下列意義：

第一，閒暇的、自由的時間（意指可自由支配的時間）。

第二，解脫工作和責任義務之外的時間。

第三，為滿足實質需要與報酬之行動以外的時間。

若採取「活動」的角度觀點（specific recreation activities），我們稱為休閒活動，則視休閒為「個人所自由從事的活動，且常屬非工作性（non-work）活動」，此一觀點的休閒定義，可分析歸納出以下涵義：

第一，隨心所欲的活動。

第二，為滿足需求的活動。

第三，可選擇性的活動。

第四，通常與工作無關的活動。

此外，若從心理或心靈的觀點來看（a state of mind），我們稱為閒情、閒意、閒適、悠閒、閒情逸緻，休閒便是「一種自由舒暢的心境，一種全然忘我、悠然自得、樂在其中、自由自在的投入，甚至是

一種超越眞實生活的狀態」，它涵蓋了：

第一，一種趨美的心理意境。

第二，一種尋求內在需求與愉悅滿足的體驗。

第三，個人的、自我的特殊意義狀態。

遊憩的語源，係由拉丁語 recreatio 而來，再經法語 récréation 而成爲今日英文的 recreation 一詞，原有創新、使清新的涵義。但另有以造語的形式認爲，recreation 係由 re ＋ creation 組合而成，re 爲接頭語，有再、重新、更加的意思，而 creation 泛指創設、創立、創造之意，因此 recreation 一詞，含有「重新創造」的意思。

從字義觀點來看，遊憩具有以下的意喻：

第一，含有重新創造的意思。

第二，閒暇時間內所從事的活動。

第三，從事可使人身心感到愉悅，獲得滿足感的活動。

而若從意義的觀點，可分析出遊憩具有下列涵義：

第一，閒暇時所從事的活動。

第二，追求或享受自由、愉悅、個人滿足感等體驗的活動。

第三，從事各式各樣對其具有吸引力的活動。

第四，從事具健康、建設性體驗的活動。

第五，可以於任何型態、任何時間、任何地點發生，但不是無所事事的活動。

第六，帶來知性方面、身體方面及社交方面的成長之活動。

第二單元　名詞解釋

1. 旅行：在古代英語中，旅行（travel）這個字，最初是與辛勞工作（travail）這個字同義的；而"travail"這個字乃是由法語衍生而出，其原本是從拉丁文中的"tripalium"這個字而來，指的是一種由三根柱子構成之拷問用的刑具。因此，旅行在古代原有做辛勞的事或煩雜的事之意，所以，我們知道，早先旅行乃是一種需要早早計畫、花費巨額費用，和長時間投入之活動。

2. 旅行者：在古代英語中，旅行者（traveler）便指的是一個活躍積極的工作者（an activeman at work）。

3. 冒險者：因旅行伴隨著冒健康甚或生命的危險，故旅行者乃是一冒險者（adventurer）。

4. 觀光客：觀光客這個字最早是由拉撒爾（Lassels）於西元1670年所使用。在西元17、18世紀時，人們將從事大旅遊（the grand tour）的人，以"tour"加"ist"稱之；其中，"tour"這個字是來自拉丁文中"tornus"這個字，此字原為希臘語中表示一種畫圓圈的工具，衍生出周遊（tour）這個有會回到原出發點之巡迴旅遊的意思。其實在文獻中，最早出現觀光客這個字的，乃是撒母耳‧培基（Samuel Pegge）在西元1800年左右，於《英語語法軼事》（*the Anecdotes of English Language*）

一書中，所載之：現在旅行者被稱爲觀光客（a traveller is nowadays called a tourist）。

5. 遊覽：最早以「觀光」來直譯西洋文字者，是翻譯 sight-seeing 一詞，因爲 seeing 是「觀」，sight 是「光」，於是，使得觀光有了「觀看風光」的新字義。後來有人以「遊覽」來意譯 sight-seeing，之後被普遍採用。

6. 觀光產業有關的群體：麥肯塔許及哥爾德勒（McIntosh & Goeldner, 1990）認爲要對觀光作一定義並對其範疇作一完整的描述，須考慮與觀光產業有關的各個群體；這包括了一、觀光客；二、提供觀光客相關商品與勞務的商業界；三、觀光地區的政府部門；四、及當地接待社區（the host community）。每一群體的觀點均對發展完整之觀光定義有著密切的關係。

7. 觀光的研究範疇：國內學者薛明敏（1982）認爲，在探討觀光之研究範疇時，可從時間、距離、身分，及自由意志等角度來看。從事觀光活動一定要花費時間，不過爲了有別於移民，我們可將觀光活動之主體——即觀光客，所作的活動視爲一種「暫時性」的移動行爲。但移動多遠才成爲我們探討的對象，很難作一明確的訂定；可是，如果在從事活動時未超過某一距離，則很可能將其在居住區域內的日常活動，例如，與鄰居聊天、上學、買菜等，與觀光活動　起被包括在內。因此，我們可用「日常生活」之範圍作界限來訂定移動距離。此外，觀光客在暫時移動的過程中，若是從事營利行爲、賺取報酬，或不

是依其自由意志而移動，例如，被綁架、罪犯之引渡等，均不是我們要探討的對象。所以，「消費者的身分」與「依其自由意志」是另外二個條件。根據這些條件，我們可將觀光的研究範疇定之為：「人們依其自由意志，以消費者的身分，在暫時離開日常生活的過程中，所產生之諸現象與諸關係的總體。」

8. 體驗的五個階段：觀光是一複雜之現象與關係的綜合，這其中包含了觀光客本身的體驗（experience），這體驗發生在五個階段中，亦即從出發前的期望或計畫，到往程途中、目的地、返程途中，及回憶等五個階段，每個階段都對觀光客的體驗有著不同的影響。

9. 奧林匹克運動會：從西元前776年開始，人們又從整個歐洲和中東地區，雲集到奧林匹克山參加奧林匹克運動會。但是，在古代，為娛樂而外出旅遊的人，基本上只限於富有階層。經濟和社會地位低的下層人民，因缺乏良好的交通工具，缺乏可供自由支配的所得，及因在旅途中存在著許多危險，所以，雖然有時間，但很少有機會從事這些活動。

10. 避暑：到了羅馬帝國時期（西元前27年至395年），為了保衛和管理這個大帝國，羅馬人建造了一個有效的道路網，這使得普通市民也有機會能夠外出旅遊。在當時，大部分的有錢人都有避暑別墅，他們每年都會去一次；所以很明顯地，其渡假的目的是為了逃避一些主要城市的暑熱。通常別墅都座落在山裡，因此沿途的休息站逐漸成為社交中心，旅行本身

也成爲渡假裡重要的一環。

11.蒐集紀念品：羅馬人同時也可被視爲最早的紀念品購買者
（souvenir hunters），最受歡迎的是大師級的名畫、聖者的殘
肢，和亞洲的絲織品。

12.黑暗時代：隨著西元5世紀羅馬帝國的崩潰，在此後一千年
的時間裡，大規模的興之所至旅遊（pleasure travel）所賴以
存在的條件已不復存在。在歐洲，這一時期被稱爲黑暗時代
（the dark ages）。

13.十字軍東征：在黑暗時代裡，二種重大的旅行乃是十字軍東
征——這實際上是軍事擴張，及朝聖者到歐洲重要的宗教聖
地從事朝聖活動。

14.大旅遊：一直到英國女王伊麗莎白一世（西元1558年至1603
年）在位時，興之所至旅遊才於英國再度出現。用馬拉的公
共馬車及運貨馬車使得旅行簡便易行，並且使貿易重新興旺
起來。此外，在伊麗莎白時代有另一重要的發展，即大旅遊
（the grand tour）的出現；這是一專爲貴族青年和新興中產階
級的子弟所設計之訓練課程，使他們能成爲具有朝臣禮儀的
學者。

15.產業革命：18世紀末到19世紀的產業革命，很多工人所賺到
之可以自由支配的所得增加了，加上工會組織之出現和發

展，努力爭取縮短每周的工作時間、延長每年的假期、在假期期間工資照發，以及提高工資等，促使人們在旅遊上能有更多的時間及金錢可花費。加上火車的發明，為跨國性的大眾運輸創造了可能性，使得人們可以離家進行過去無法從事的長途旅行，而價格卻空前便宜。

16.包辦式旅遊：湯瑪士‧庫克（Thomas Cook）建立了一個家喻戶曉的旅遊機構。西元1855年，他第一次開始在歐洲大陸開展業務，組織人們去參觀巴黎博覽會，這是包辦式旅遊（inclusive tour）業務的開始。

17.環境觀光：西元1872年美國成立第一座國家公園（Yellowstone National Park）之後，許多國家公園的形成，及一些風景名勝之商業性發展，可視為環境觀光（environmental tourism）的基石。

18.生態觀光：隨著環境保護意識的覺醒，世人對生存環境的省思，使得回歸自然的風氣蔚然而成，觀光旅遊業，包括：旅館業、旅行業、餐飲業、航空業、地面交通業、風景遊憩區規劃經營業等，在面對國際社會此種關心環保的趨勢，一方面本著身為地球村的一分子，另一方面也本著企業良心和企業利益的創造，結合了生態與觀光，推出了所謂生態觀光（ecotourism）的概念和產品。此一概念乃在提供人們一個不去破壞自然環境的誘因，創造出一種經濟理由，讓人們藉著旅行到一個不受干擾破壞的自然地區，從事研習和欣賞自然

景觀、野生動植物，及當地文化資產等觀光遊憩活動，以獲得自然上或文化上的體驗，並提醒世人保護自然資源及傳統文化的必要性。生態觀光又稱為綠色觀光（green tourism）、環境觀光（environmental tourism）、環境責任觀光（environmentally responsible tourism），或替選性觀光（alternative tourism）。根據亞太旅遊協會（PATA）於西元1991年在印尼峇里島的年會上所定義之生態觀光，「基本上是經由一個地區的自然、歷史，及固有文化所啟發出的一種旅遊型態。生態觀光者應以珍視、欣賞、參與，及敏感的態度和精神，造訪一個相對未開發之地區，並且不消耗任何野生或自然的資源。同時也能克盡一己之力，對該地區的各種保育活動和特別的地方性需求有所貢獻。生態觀光同時也意謂著地主國或區域，應透過管理的方式，結合居民一起來建設並維護這一特定地區，適當地推廣並建立規則，且藉助企業的力量，來推動土地的管理和社區的發展。」

第二章

觀光主要關聯行業

第一單元　重點整理

壹、觀光事業的構成

觀光活動牽涉自然（natural）、人文（cultural）和人為（man-made）資源，以及許多機構、行業、設施、服務，和活動。

在目的地地區，觀光客無論停留多久，從事哪些活動，需要許多相關的設施與服務提供所需。我們常將這些設施與服務分為兩大類：即基本公共設施（infra-structure）和上層設施（superstructure）。二者很難作明確的區分，但一般而言，基本公共設施指的是當地對外通訊聯絡和日常生活所需的公共設施，包括：道路、停車場、鐵路、機場、碼頭、水、電、排水及污物處理、郵政、電信、治安、消防、醫療、銀行、零售商店等設施與服務。上層設施指的是針對觀光客所需，彌補基本公共設施之不足的設施與服務，例如，住宿、餐飲、娛樂、購物等。

我們若從觀光事業的角度來看觀光，與觀光活動有關的主要行業包括：交通運輸業、旅館業、餐飲業、旅行業、遊樂業、會議籌組業、零售產品及免稅商店、金融服務、娛樂業，觀光推廣組織等。所以，觀光事業是屬於一種複合體（complex）的產業。上述的行業構成了觀光事業的核心；雖然當地居民也可能光顧這些行業，但其商品和服務仍主要是為了觀光客之消費所需。可是，觀光客同時也不能沒

有基本公共設施（包括：醫院、銀行、郵局、零售商店等等），雖然這些設施與服務主要是為了當地居民之所需。因此，觀光事業是一綜合性的產業。

貳、空中交通工具與觀光

交通運輸工具的改善和科技應用，是觀光活動能成為普遍之社會現象的重要原因之一。

雖然噴射機帶給旅客許多的便利，但也常有許多困難產生；例如，不良的轉機接駁、飛行員的錯誤、機械問題、噪音、控制塔台的疏失、混亂的航空站、超額訂位，和綁架等。此外，解除管制（deregulation）已為許多國家所採行，更多的航空公司加入航空運輸業務，區域性的班機增加，新的、低成本的航空公司加入，使得大型航空公司得提供較低的價格、更好的服務，及更有效率的營運；也使得在價格上、行銷上，和航空服務上的競爭加烈。另外，航空公司之間的合併與購併愈加熱絡。當然，空中交通運輸的成長，意味著機場將更加擁擠，天空也將更加擁擠，意外事件便有可能增加，全球的機場和空中交通運輸系統，須作必要的改善和因應。

一、航空電腦訂位系統

為了要能夠對航空公司所提供之班機、機位和票價等服務作最佳的選擇，使旅行業者或旅遊消費者能快捷便利地訂位，並減少人為操作的疏失，提高工作效率，航空公司乃發展出電腦訂位系統，簡稱CRS（Computerized Reservation System）。

電腦訂位系統除了訂位、開票、班機時刻表及空位查詢等功能外，尚具有提供旅遊團資訊、娛樂表演節目、租車查詢、旅館訂房、旅遊保險、旅遊所需文件等等功能；並可處理賬目結算及各種報表，大幅地增進業務上的效率，節省時間與精力。

二、航空公司

目前世界各地的航空公司主要分為二種類型：即定期航空公司（scheduled airlines）和不定期航空公司（non scheduled airlines）或稱為輔助性航空公司（supplemental airlines）或包機航空公司（charter airlines）。

定期航空公司有固定航線，定時提供空中運輸的服務。定期航空公司通常都加入國際航空運輸協會（IATA）為會員，須受該協會所制定之有關票價和運輸條件的限制。且其必須遵守按時起飛和抵達所飛行之固定航線的義務，絕不能因為乘客少而停飛，或因沒有乘客上、下飛機而過站不停。加上定期航空公司所載之乘客的出發地點和目的地不一定相同，部分乘客所需換乘的飛機亦不一定屬於同一航空公司，所以運務較為複雜。包機航空公司通常都不是國際航空運輸協會的會員，故不受有關之票價和運輸條件的約束。其乃依照與包租人所簽訂之合約，約定其航線、時間和收費。而運輸對象是出發地與目的地相同的團體旅客，所以運務較單純。

三、國際空運協定

最早有關於領空（sovereign skies）之基本原則的訂定，是西元1919年巴黎公約（the Paris Convention），認為各國應談判對於空域

（airspace）之相互使用；且每一飛行器均應有國籍，也就是說，每一飛行器均應在一特定國註冊，且遵守該國有關營運的規定。

西元1928年的哈瓦納公約（the Havana Convention）將有關機票之發售和行李之檢查等的作業程序加以標準化，使得各國際航空公司間更容易相互合作。

為了統一制定國際航空運輸有關之機票、行李票、提貨單，及航空公司營運時，對旅客、行李，或貨物有所損傷時，應負之責任與賠償，於西元1929年10月12日在波蘭首都華沙，簽訂華沙公約（the Warsaw Convention），明確規定航空運送人、及其代理人、受雇人，和代表人等之權利與義務；並在機票內註明。華沙公約為現今國際商業航空法中最普遍為各國所接受的條約。

西元1944年，五十二個國家簽訂了芝加哥公約（the Chicago Convention），成立了國際民航組織（the International Civil Aviation Organization, ICAO），隸屬於聯合國。對於在技術上或營運上與安全有關的事務，作了國際標準之建議。芝加哥公約並對五種空中的自由（freedoms of the air）或稱為飛行自由（the Flying Freedoms）作了定義；此亦為許多國家作雙邊協定所運用。此後幾年，又加上了三種非正式的自由，所以，目前有八種「空中的自由」，茲分別說明如後：

第一，航空公司有權飛越一國之領空而到達另一國家。

第二，航空公司有權降落另一國家作技術上的短暫停留（加油、保養等），但不搭載或下卸乘客或貨物。

第三，甲國國籍的航空公司有權在乙國下卸從甲國載來的乘客

或貨物。

　　第四，甲國國籍的航空公司有權在乙國裝載乘客或貨物返回甲國。

　　第五，甲國國籍的航空公司有權在乙國裝載乘客或貨物飛往丙國，只要該飛行的起點或終點為甲國。

　　第六，甲國國籍的航空公司有權裝載乘客或貨物通過甲國的關口（gateway）；然後飛往他國；此飛行在甲國既非起點亦非最終目的地。

　　第七，甲國國籍的航空公司有權經營在甲國以外的其他兩國之間運送旅客或貨物。

　　第八，甲國國籍的航空公司有權在同一外國的任何兩地之間運送旅客或貨物。

　　其中第一種自由和第二種自由為過境權（transit rights），且廣為各國所接受。第三種、第四種、第五種自由和第六種自由為載運權（traffic rights），此未為各國所完全接受。第七種自由和第八種自由則祇在特殊情況下方被認可。

四、航空公司代號

國際航空公司及代號

簡稱	英文全稱	航空公司
AA	American Airlines	美國航空
AC	Air Canada	加拿大航空（楓葉航空）
AE	Mandarin Air	華信航空
AF	Air France	法國航空
AI	Air India	印度航空
AM	Aero Mexico	墨國航空
AN	Ansett Australia	安適航空

簡稱	英文全稱	航空公司
AQ	Aloha Airlines	夏威夷阿囉哈航空
AR	Aerolineas Argentinas	阿根廷航空
AS	Alaska Airlines	阿拉斯加航空
AY	Finnair	芬蘭航空
AZ	Alitalia	義大利航空
BA	British Airways	英國航空
BI	Royal Brunei Airlines	汶萊航空
BL	Pacific Airlines	越南太平洋航空
BR	EVA Airways	長榮航空
CA	Air China	中國國際航空
CI	China Airlines	中華航空
CO	Continental Airlines	大陸航空（美國）
CP	Canadian Airlines International	加拿大國際航空
CS	Continental Micronesia	美國大陸航空
CV	Cargolux Airlines (Cargo)	盧森堡航空
CX	Cathay Pacific Airways	國泰航空
DL	Delta Air Lines	達美航空
EG	Japan Asia Airways	日本亞細亞航空
EK	Emirates	阿酋國際航空
FJ	Air Pacific	斐濟太平洋
FX	Fedex (Cargo)	聯邦快遞
GA	Garuda Indonesia	印尼航空
GE	Trans Asia Airways	復興航空
GL	Grandair	大菲航空
HA	Hawaiian Airliness	夏威夷航空
HP	America West Airlines	美國西方航空
IB	IBERIA	西班牙航空
JD	Japan Air System	日本航空系統
JL	Japan Airlines	日本航空公司
KA	Dragonair	港龍航空
KE	Korean Air	大韓航空
KL	KLM-Royal Dutch Airlines	荷蘭航空
LA	LAN-Chile	智利航空
LH	Lufthansa	德國航空
LO	LOT-Polish Airlines	波蘭航空
LR	LACSA	哥斯大黎加航空

簡稱	英文全稱	航空公司
LY	EI AI Israel Airlines	以色列航空
MH	Malaysia Airlines	馬來西亞航空
MI	Silk Air	新加坡勝安航空
MP	Martinair Holland	馬丁航空
MS	Egyptair	埃及航空
MU	China Eastern Airlines	中國東方航空
MX	MEXICANA	墨西哥航空
NG	Lauda Air	維也納航空
NH	All Nippon Airways Co. Ltd.	全日空航空
NW	Northwest Airlines	西北航空
NX	Air Macau	澳門航空
NZ	Air New Zealand	紐西蘭航空
OA	Olympic Airways	奧林匹克航空
ON	Air Nauru	諾魯航空
OS	Austrian Airlines	奧地利航空
OZ	Asiana Airlines	韓亞航空
OR	Philippine Airlines	菲律賓航空
QF	Qantas Airways	澳洲航空
RG	Varig	巴西航空
RJ	Royal Jodanian	約旦航空
SA	South African Airways	南非航空
SG	Sempati Air	森巴迪航空（印尼）
SK	Scandinavian Airlines System (SAS)	北歐航空
SN	SABEAN	比利時航空
SQ	Singapore Airlines	新加坡航空
SR	Swiss Air	瑞士航空
SU	Aeroflot	俄羅斯航空
TG	Thai Airways International	泰國國際航空
TW	Trans World Airlines	環球航空
UA	United Airlines	美國聯合航空
UL	Air Lanka	斯里蘭卡航空
US	US Air	全美航空
VN	Vietnam Airlines	越南航空
VS	Virgin Atlantic	英國維京
WN	Southwest Airlines	西南航空（美國）

直航與非直航台灣之航空公司

直航航空公司（on-line airlines）

簡稱	英文全稱	航空公司
AF	Air France Asia	亞洲法國航空
BA	British Airways	英國航空
BI	Royal Brunei Airlines	汶萊航空
BL	Pacific Airlines	越南太平洋
BR	EVA Airways	長榮航空
CI	China Airlines	中華航空
CS	Continental Micronesia	美國大陸
CP	Canadian Airlines Int'l	加拿大國際
CX	Cathay Pacific Airways	國泰航空
DL	Delta Airlines	達美航空
EG	Japan Asia Airways	日本亞細亞
GA	Garuda Indonesia Airlines	印尼航空
KL	Klm Royal Dutch Airlines	荷蘭航空
LH	Lufthansa German Airlines	德國航空
MH	Malaysia Airlines	馬來西亞航空
NW	Northwest Airlines	西北航空
NZ	Air New Zealand	紐西蘭航空
PR	Philippine Airlines	菲律賓航空
QF	Qautas Airways	澳洲航空
SA	South African Airways	南非航空
SG	Sempati Air	森巴迪航空
SR	Swissair	瑞士航空
SQ	Singapore Airlines	新加坡航空
TG	Thai Airways	泰國航空
UA	United Airlines	聯合航空
VN	Viet AIR	越南航空

非直航航空公司（off-line airlines）

簡稱	英文全稱	航空公司
AA	American Airlines	美國航空
AI	Air India	印度航空
AR	Aerolineas Argentinas	阿根廷航空
AZ	Alitalia	義大利航空
CV	Cargolux Airlines	盧森堡航空
EK	Emirates	阿酋國際航空
FX	Federal Express	聯邦快遞
KA	Dragonair Hong Kong	港龍航空
KE	Korean Air	大韓航空
LA	LAN-Chile	智利航空
MP	Martinair Holland	馬丁航空
MS	Egyptair	埃及航空
OA	Olympic Airways	奧林匹克航空
OZ	Asiana Airlines	韓亞航空
RG	Varig Brazilian Airlines	巴西航空
RJ	Royal Jordnian Airlines	約旦航空
SK	Scandinavian Airlines System (SAS)	北歐航空
TW	Trans World Airlines	環球航空
UL	Air Lanka	斯里蘭卡航空
US	US Air	全美航空

中國大陸航空公司及其代號

簡稱	英文全稱	航空公司
2Z	Chang'an Airlines	長安航空
3Q	Yunnan Airlines	雲南航空
3U	Sichuan Airlines	四川航空
3W	Nanjing Airlines	南京航空
4G	Shenzhen Airlines	深圳航空
CA	Air China	中國國際航空
CJ	China Northern Airlines	中國北方航空
CZ	Chlna Southern Airlines	中國南方航空
FJ	Fujian Airlines	福建航空
G4	Guizhou Airlines	貴州航空
G8	Greatwall Airlines	長城航空
GP	China General Aviation Corporation	通用航空
H4	Hainan Airlines	海南省航空
MF	Xiamen Airhnes Ltd.	廈門航空
MU	China Eastern Airlines	中國東方航空
SC	Shandong Airlines	山東航空
SF	Shanghai Airlines	上海航空
SZ	China Southwest Airlines	中國西南航空
WH	China Northwest Airlincs	中國西北航空
WU	Wuhan Airlines	武漢航空
X2	China Xinhua Airlines	中國新華航空
XO	Xinjiang Airlines	新疆航空
Z2	Zhongyuan Airlines	中原航空

國內航空公司及代號

簡稱	英文全稱	航空公司
MDA	Mandarin Airlines	華信航空
UIA	UNI Airways	立榮航空
FAT	Far Eastern Air	遠東航空
TNA	Trans Asia Airways	復興航空
DAC	DAILY AIR	德安航空

五、城市與機場代號

亞洲、中東、澳洲、太平洋地區

國名	機場名（英文）	機場名（中文）	城市縮寫機場代號
中華民國	Chiayi	嘉義	CYI
中華民國	Hualien	花蓮	HUN
中華民國	Kaohsiung	高雄	KHH
中華民國	Taichung	台中	TXG
中華民國	Tainan	台南	TNN
中華民國	Taipei	台北	TPE
中國大陸	Beijing	北京	BJS
中國大陸	Capital Airport	北京	PEK
中國大陸	Chengdu	成都	CTU
中國大陸	Fuzhou	福州	FOC
中國大陸	Guangzhou	廣州	CAN
中國大陸	Guilin	桂林	KWL
中國大陸	Hangzhou	杭州	HGH
中國大陸	Nanjing	南京	NKG
中國大陸	Shanghai	上海	SHA
中國大陸	Shenzhen	深圳	SZX
日本	Fukuoka	福岡市	FUK
日本	Haneda Airport	羽田機場	HND
日本	Kansai Airport	關西機場	KIX
日本	Nagoya	名古屋	NGO
日本	Narita Airport	成田機場	NRT
日本	Okinawa (Naha Airport)	琉球	OKA
日本	Osaka	大阪	OSA
日本	Sapporo	札幌市	SPK
日本	Toyko	東京	TYO
韓國	Che Ju	濟州島	CJU
韓國	Pusan	釜山	PUS

國名	機場名（英文）	機場名（中文）	城市縮寫機場代號
韓國	Seoul (Kimpo International Airport)	漢城	SEL
香港	Hong Kong	香港	HKG
澳門	Macau	澳門	MFM
泰國	Bangkok	曼谷	BKK
泰國	Chiang Mai	清邁	CNX
泰國	Phuket	普吉島	HKT
越南	Hanoi	河內	HAN
越南	Hochiminh City	胡志明市	SGN
馬來西亞	Kota Kinabalu	亞庇	BKI
馬來西亞	Kuala Lumpur	吉隆坡	KUL
馬來西亞	Penang	檳城	PEN
新加坡	Singapore (Changi International Airport)	新加坡	SIN
菲律賓	Cebu	宿霧	CEB
菲律賓	Manila	馬尼拉	NML
印尼	Denpasar-Bali	峇里島	DPS
印尼	Jakarta	雅加達	JKT
印尼	Surabaya	泗水	SUB
汶萊	Bandar Seri Begawan	斯里巴卡旺	BWN
新喀里多尼亞	Noumea	努米亞	NOU
關島	Guam	關島	GUM
大溪地	Papeete		PPT
諾魯	Nauru	諾魯	INU
馬爾地夫	Maldives	馬爾地夫	MLE
帛琉	Palau	帛琉	POR
馬里亞納群島	Saipan	塞班島	SPN
斯里蘭卡	Colombo	可倫坡	CMB
印度	Bombay	孟買	BOM
印度	Calcutta	加爾各答	CCU
印度	Delhi	德里	DEL
巴基斯坦	Karachi	喀拉蚩	KHI

國名	機場名（英文）	機場名（中文）	城市縮寫機場代號
尼泊爾	Kathmandu	加德滿都	KTM
伊朗	Tehran	德黑蘭	THR
伊拉克	Baghdad	巴格達	BGW
約旦	Amman	安曼	AMM
以色列	Jerusalem	耶路撒冷	JRS
以色列	Tel Aviv	特拉維夫	TLV
科威特	Kuwait	科威特	KWI
巴林	Bahrain	巴林	BAH
阿拉伯聯合大公國	Abu Dhabi	阿布達比	AUH
阿拉伯聯合大公國	Dubai	杜拜	DXB
沙烏地阿拉伯	Dhahran	達蘭	DHA
沙烏地阿拉伯	Riyadh	利雅德	RUH
埃及	Alexandria	亞力山卓	ALY
埃及	Cairo	開羅	CAI
敘利亞	Damascus	大馬士革	DAM
黎巴嫩	Beirut	貝魯特	BEY
澳洲	Brisoane	布利斯班	BNE
澳洲	Cairns	凱恩茲	CNS
澳洲	Melbourne	墨爾本	MEL
澳洲	Perth	伯斯	PER
澳洲	Sydney	雪梨	SYD
紐西蘭	Auckland	奧克蘭	AKL
紐西蘭	Chrischurch	基督城	CHC

歐洲及非洲地區

國名	機場名（英文）	機場名（中文）	城市縮寫機場代號
西班牙	Barcelona	巴塞隆納	BCN
西班牙	Madrid	馬德里	MAD
葡萄牙	Lisbon	里斯本	LIS
丹麥	Copenhagen	哥本哈根	CPH
挪威	Oslo	奧斯陸	OSL
瑞典	Stockholm	斯德哥爾摩	STO
芬蘭	Helsinki	赫爾辛基	HEL
英國	Birmingham	伯明罕	BHX
英國	Gatwick Airport	蓋特威機場	LGW
英國	Glasgow	格拉斯哥	GLA
英國	Heathrow Airport	希斯洛機場	LHR
英國	Liverpool	利物浦	LPL
英國	London	倫敦	LON
英國	Manchester	曼徹斯特	MAN
愛爾蘭	Dublin	都柏林	DUB
匈牙利	Budapest	布達佩斯	BUD
羅馬尼亞	Bucharest	布加勒斯特	BUH
保加利亞	Sofia	索非亞	SOF
捷克	Prague	布拉格	PRG
南斯拉夫	Belgrade	貝爾格勒	BEG
俄羅斯	Kiev	基輔	IEV
俄羅斯	Moscow	莫斯科	MOW
俄羅斯	St. Petersburg	聖彼得堡	LED
波蘭	Warsaw	華沙	WAW
冰島	Reykjavik	雷克雅維克	PEK
土耳其	Ankara	安卡拉	ANK
土耳其	Istanbul	伊斯坦堡	IST
希臘	Athens	雅典	ATH
義大利	Florence	佛羅倫斯	FLR
義大利	Milan	米蘭	MIL
義大利	Rome	羅馬	ROM

國名	機場名（英文）	機場名（中文）	城市縮寫機場代號
義大利	Venice	威尼斯	VCE
奧地利	Vienna	維也納	VIE
瑞士	Geneva	日內瓦	GVA
瑞士	Zurich	蘇黎世	ZRH
法國	Charles De Gaulle Airport	戴高樂機場	CDG
法國	Lyon	里昂	LYS
法國	Marseille	馬賽	MRS
法國	Orly Airport	奧里機場	ORY
法國	Paris	巴黎	PAR
德國	Berlin	柏林	BER
德國	Cologne	科隆	CGN
德國	Dusseldorf	杜賽道夫	DUS
德國	Frankfurt	法蘭克福	FRA
德國	Hamburg	漢堡	HAM
德國	Munich	慕尼黑	MUC
盧森堡	Luxembourg	盧森堡	LUX
荷蘭	Amsterdam (Schiphol Airport)	阿姆斯特丹	AMS
比利時	Brussels	布魯塞爾	BRU
摩洛哥	Casablanca	卡薩布蘭加	CAS
馬爾他	Malta	馬爾他	MLA
利比亞	Tripoli	的黎波里	TIP
塞內加爾	Dakar	達卡	DXR
肯亞	Nairobi	奈洛比	NBO
南非	Johannesburg	約翰尼斯堡	JNB
模里西斯	Mauritius	模里西斯	MRU

美洲地區

國名	機場名（英文）	機場名（中文）	城市縮寫機場代號
美國	Atlanta	亞特蘭大	ATL
美國	Billings	畢林斯	BIL
美國	Baltimore	巴爾的摩	BWI
美國	Boston	波士頓	BOS
美國	Buffalo	水牛城	BUF
美國	Chicago	芝加哥	CHI
美國	Dallas/Ft. Worth	達拉斯	DFW
美國	Denver	丹佛	DEN
美國	Detroit	底特律	DTT
美國	Houston	休斯頓	IAH
美國	Las Vegas	拉斯維加	LAS
美國	Miami	邁阿密	MIA
美國	Minneapolis/St. Paul	明尼阿波利/聖保羅	MSP
美國	New Orleans	紐奧良	MSY
美國	New York City	紐約市	NYC
美國	O'Hare Airport	芝加哥	ORD
美國	Philadelphia	費城	PHL
美國	Phoenix	鳳凰城	PHX
美國	Portland	波特蘭	PDX
美國	Salt Lake City	鹽湖城	SLC
美國	San Francisco	舊金山	SFO
美國	Seattle	西雅圖	SEA
美國	St. Louis	聖路易	STL
美國	Washington D.C.	華盛頓特區	WAS
加拿大	Montreal	蒙特婁	YUL
加拿大	Ottawa	渥太華	YOW
加拿大	Quebec City	魁北克市	YQB
加拿大	Toronto	多倫多	YYZ
加拿大	Vancouver	溫哥華	YVR
墨西哥	Mexico City	墨西哥城	MEX

國名	機場名（英文）	機場名（中文）	城市縮寫機場代號
瓜地馬拉	Guatemala City	瓜地馬拉	GUA
哥斯大黎加	San Jose	聖約瑟	SJO
巴拿馬	Panama City	巴拿馬市	PTY
委內瑞拉	Caracas	卡拉卡斯	CCS
哥倫比亞	Bogota	波哥大	BOG
秘魯	Lima	利馬	LIM
智利	Santiago	聖地牙哥	SCL
阿根廷	Buenos Aires	布宜諾斯艾利斯	BUE
巴西	Brasilia	巴西利亞	BSB
巴西	Rio De Janeiro	里約熱內盧	RIO
巴西	Sao Paulo	聖保羅	SAO
玻利維亞	La Paz	拉巴斯	LPD
烏拉圭	Montevideo	蒙特維的亞	MVD

參、水上交通工具與觀光

19世紀末和20世紀的前半世紀是海上定期輪（the ocean liners）的全盛時期，但自從西元1958年，第一架商業噴射機飛越大西洋後，客輪業開始式微。時間上的節省是航空業取代客輪業的最大原因。60年代後期，開始了大量搭乘噴射客機旅遊的時代，而許多客輪不是遭解體，就是改為貨輪；另外有些則長期靠岸供旅客登輪參觀用。不過，最顯著的一個現象則是將客輪改為遊輪（cruise ships）。

70年代初期，遊輪在觀光事業中成為一新興且成長快速的一環。節省燃料、降低營運成本、提高旅客之舒適性成為遊輪發展的取向。全球的遊輪市場以美國占最大比例，約為70%。目前約有五十家遊輪公司、一百三十艘客輪在營運；其中，半數為成立於西元1975年之國際遊輪組織（the Cruise Lines International Association, CLIA）的會員。主要的遊輪市場，以地區而言，可分為加勒比海區（the Caribbean）、墨西哥海岸區（the Mexican Riviera）、巴拿馬運河區（the Panama Canal）、阿拉斯加區（Alaska）、夏威夷島嶼區（the Hawaiian Islands）、美國東海岸區（the Eastern United States）、地中海區（the Mediterranean），及北歐區（Northern Europe）等。

一、遊輪與海上假期

遊輪業者為擴大市場，將他們的服務和其他供應商相結合，提供一種包辦式旅遊；例如，和航空公司聯合，提供優惠的折扣，或給旅客從內陸城市到遊輪停泊港口間的免費空中交通，或讓旅客可以在

搭乘遊輪之前或之後，乘坐飛機參觀遊覽其他觀光地區。此種型態的包辦式旅遊，我們稱之為 Fly/Cruise packages 或 Air/sea packages。另外，遊輪業者也和陸上租車業者或渡假勝地等聯合，提供旅館住宿、遊樂區門票、租車服務等的包辦式旅遊，我們稱之為 Land/Cruise packages。

　　一般而言，除了上述的產品外，遊輪業的主要產品包括四個主要成分：一、餐飲；二、活動；三、娛樂表演；四、港口附近的城市之旅。

二、陸上交通與觀光

　　在現今觀光旅遊市場上，私人自用車輛自由旅行占了很大的比例，許多觀光事業例如，渡假勝地、汽車旅館、餐廳、遊樂區等，均受汽車之影響。而遊憩用車輛（recreational vehicles, RV）也和露營市場結合，成為觀光事業中之一種完整的副產業（subindustry）。另外，汽車租賃業和遊覽車業亦在觀光事業中扮演重要角色。火車雖然因為汽車與飛機的後來居上，在觀光旅行活動上，不若以往來得受重視，但在提供大眾運輸及觀光服務上，亦有其功能。而在大眾運輸系統上，除了火車以外，公共汽車、計程車、地下鐵等，也都有其重要的角色。

三、汽車租賃業

　　目前全球三大租車公司中，赫茲（Hertz）創業於西元 1918 年，艾維斯（Avis）創業於西元 1946 年，而國家（National）則創業於 1947 年。

肆、餐飲業之類型

一般而言，與觀光相關聯的餐飲服務業，主要包括下列幾種類型：

一、餐館

餐館（restaurants）可分為三類，即獨立餐館、多單位組織的餐館（multiple unit corporate restaurants），和授權加盟式餐館。獨立餐館實際上有各種型態與規模，且其經營方式難以一概而論。多單位組織的餐館（連鎖），則分為經營分店（與其他各店間隔一段距離），以及在旅館、汽車旅館、主題公園，和其他場所內租賃空間等兩種方式。授權加盟式餐館則是總公司可以擁有和管理一群餐廳，並在同樣品牌之下，授與加盟權給其他餐館。

二、旅館餐飲服務

旅館內的餐館大多由旅館開設與經營，但亦有將一塊地方租給獨立餐館的老闆而收取基本租金及（或）餐飲銷售總額之百分比的。大型旅館常提供多種餐飲服務，例如：咖啡廳、自助餐、雅座餐廳、客房餐飲、備辦食物，及宴會等。有些旅館還利用大廳、陽台或閣樓、走道，及游泳池附近等處供應餐飲，有助於旅館將多餘空間作最大的利用。

三、宴會及備辦食物服務

宴會（banquets）最常在旅館舉行，但是它們亦由餐館和會議中

心辦理。備辦食物或稱外燴（catering）的服務，可在替團體提供餐飲服務的行業中獲得，規模從兩人的親密共餐到數千人的大型宴會；旅館和餐廳亦常提供備辦食物的服務。

四、雜貨店及自動販賣機

販賣各種食物和飲料的零售商店常和餐館直接競爭觀光旅遊者的餐飲消費。旅客可能厭倦餐館的食物而至雜貨店買些點心啤酒、汽水等，也常會買些食物當野餐，或買一瓶酒在旅館房間內招待客人，有時因節制開銷而至雜貨店購買，非僅為方便而已。

五、娛樂場所餐飲服務

主題公園、運動場、保齡球館、賭場等地方，是另一餐飲服務業的區隔市場，其均設有專責管理餐飲的部門，並保證服務品質的一致，且對員工提供嚴格的在職訓練。是另一項快速成長的餐飲服務業。

六、交通運輸餐飲服務

交通運輸餐飲服務之市場包括：航空公司、機場、火車站、公共汽車站、公路收費站，和客貨之定期班輪等。航空公司每年需要數百萬份點心和膳食，通常由兩種廚房做成，一種由航空公司自行開設和經營，另一種是由簽約之備辦食物供應商開設和經營。此外，許多火車上仍提供餐飲服務，而遊覽車業者大多不以車上餐飲服務為號召，但其車站停車處的餐館，每年亦產生數百萬份的餐飲需求。

七、餐飲業常用名詞

照單點菜（a la carte）：人按照自己的喜好，根據菜單點菜，並按上面所註價格付費。

和菜或套餐（table d'hote）：即有固定的菜譜且價格亦固定，通常包括：前菜、湯、主菜、點心及飲料。

美式早點（American breakfast）：包括：麵包、奶油和果醬、咖啡或果汁等飲料，及雞蛋和火腿、鹹肉或臘腸等肉類。

歐陸式早點（Continental breakfast）：包括：小圓形麵包（rolls）、奶油和果醬，及飲料。飲料有咖啡、紅茶、可可及牛奶等任選一種。

美式計費方式（American Plan, AP）：即包括：三餐的旅館住宿計費制度。在歐洲稱為 full pension。

歐洲式計費方式（European Plan, EP）：即不包括：三餐的旅館住宿計費制度，房租和餐飲費用分別計算，旅館房價僅包括：房租和服務而已，不包括餐飲。

歐陸式計費方式（Continental Plan, CP）：指旅館的房價包括一份歐陸式早餐之計費制度。

百慕達式計費方式（Bermuda Plan, BP）：指旅館的房價包括一份美式早餐之計費制度。

修正後之美式計費方式（Modified American Plan, MAP）：即旅館的房價包括一份早餐，和午餐或晚餐任選其一的計費制度。另有half pension 或 demi pension 之稱。

自助餐（buffet）：通常為慶祝性或紀念性餐會、酒會所採用的西

餐；會場布置得五彩繽紛，菜餚甜點集中置於會場中央或一邊的供應桌上，由客人自取。菜餚以冷盤居多，熱盤菜餚由服務生加溫及服務。會場擺有少數餐桌和餐椅。

自助式午（晚）餐（buffet lunch/supper）：在西餐廳或咖啡廳供應之自助餐，餐費固定，吃飽為止。

餐桌上之調味瓶和瓶架（caster or castor）：包括：鹽瓶（salt shaker）、胡椒瓶（pepper shaker）和芥末瓶（mustard pet）等。又稱為cruet stand。

設有酒吧的社交屋（cocktail lounge）：lounge是類似lobby的場所，擺有許多沙發、供客人使用和接待來賓；因設有酒吧供應酒類、咖啡、汽水等飲料，讓人邊談邊飲，便有cocktail lounge之稱。

開瓶費（corkage）：餐館對顧客自行帶來之酒，所收取的服務費，通常按瓶計算。

整套餐具（cover）：在西餐廳，餐桌上所擺設之整套餐具，包括：疊好的餐巾（folded napkin）、餐叉（dinner fork）、餐刀（dinner knife）、奶油刀（butter knife）、湯匙（soup spoon）、茶匙（tea spoon）、麵包奶油碟（bread and butter plate）、前菜盤（hors d'oeuvre plate）、點心叉（dessert fork）、點心刀（dessert knife）、水杯（water glass）等。

紅葡萄酒專用酒籃（cradle）：用柳枝或塑膠做的酒籃，供紅葡萄酒在近於水平線的角度平放，而不使其沉澱物攪亂。

酒類沒有甜味（dry）：指酒類不含甜味（lack in sweetness）。

釀造酒（wines）：廣義的解釋為將果實發酵釀造的酒，狹義的解釋則為葡萄酒。

蒸餾烈酒（spirits）：指將釀造酒蒸餾而成的（distilled）酒，常見的
　　　有 Gin、Vodka、Rum、Whiskey、Brandy、Tequila 等。

利口酒或香甜酒（liqueurs）：指以各式水果、植物、花和香料等與
　　　釀造酒或蒸餾酒合成的（compounded）酒，常見的有 B&B、
　　　Drambuie、Benedictine、Cointreau、Galliano、Triple Sec、
　　　Grand Marnier、Sloe Gin、Cremes、Curacao、Kahlua 等。

加冰塊（on the rocks）：點酒要加冰塊時用之。

不摻水或冰塊（straight）：飲酒時不摻水或冰塊時用之。

伍、住宿業之發展

　　在羅馬時代，羅馬即有類似客棧的私人住宅，提供一般過往旅
客食宿，此住宿設施的所有人稱為 "hospes"，高級的旅客住公寓式
的 "hospitium"，一般的旅客及奴隸住簡陋的 "inn"。在中古時代，
修道院和其他一些寺院，接納商人與朝聖者，並歡迎捐贈，此住宿設
施的管理人稱為 "hostler"；在十字軍東征時，教會慈善團體在耶路
撒冷（Jerusalem）經營招待所（hospice），漸漸取代了修道院接待朝
聖者往「來聖地」（Holy Land）的工作，此時在法國，已有類似公寓
的大房子出租，稱為 "hostel"，以區別 "hospitium" 及 "hospice"。
後來在 17 世紀，"hostel" 一字由於語言變化（mutation）而少 "s"，
形成 "hotel" 一字。此時在巴黎，一種包括傢俱的公寓大房子，按
日、周、月出租給他人，但不提供餐飲服務，稱為 "Hotel Garni"；
英國倫敦在西元 1760 年，為有別於原有之客棧型態，表示更豪華、
虛飾的住宿處所，首先採用該名稱。美國則在西元 1790 年代逐漸使
用 "hotel" 一字。

台灣的旅館業依「觀光旅館業管理規則」所規定之建築及設備標準。區分為國際觀光旅館、觀光旅館及一般旅館。

國際觀光旅館係指依「國際觀光旅館建築及設備標準」之規定，申請核准籌建，以接待國際及國內觀光旅客住宿及提供服務之旅館。

國際觀光旅館建築及設備標準

壹、地點及環境

應位於各城市或風景名勝地區交通便利、環境整潔並符合有關法令規定之處。

貳、設計要點

一、建築設計、構造除依本標準規定外，並應符合有關建築、衛生及消防法令之規定。

二、依本規則設計之新建國際觀光旅館建築物，除風景區外，得在都市土地使用分區有關規定範圍內綜合設計。

三、國際觀光旅館基地位在住宅區者，限整幢建築物供國際觀光旅館使用。

四、應有單人房、雙人房、套房等各式客房，在直轄市及省轄市至少一百二十間，風景特定區至少四十間，其他地區至少六十間。

五、各式客房至少應有百分之六十以上，其每間之淨面積（不包括浴廁）不得小於下列標準：

1.單人房十三平方公尺。

　　2.雙人房十九平方公尺。

　　3.套房三十二平方公尺。

六、每間客房應有向戶外開設之窗戶，並設專用浴廁，其淨面積
　　不得小於三‧五平方公尺。

七、刪除。

八、旅客主要出入口之樓層應設門廳及會客場所。

九、應附設餐廳、會議廳（室）、酒吧，並酌設所列之其他設
　　備。其供餐飲場所之淨面積不得小於客房數乘一‧五平方公
　　尺。

十、廚房之淨面積不得小於下列規定：

供餐飲場所淨面積	廚房（包括備餐室）淨面積
一五○○平方公尺以下	至少為供餐飲場所淨面積之三三％
一五○一至二○○○平方公尺	至少為供餐飲場所淨面積之二八％加七五平方公尺
二○○一至二五○○平方公尺	至少為供餐飲場所淨面積之二三％加一七五平方公尺
二五○一平方公尺以上	至少為供餐飲場所淨面積之二一％加二二五平方公尺

十一、客房層每層樓客房數在二十間以上者，應設置備品室一
　　　處。

參、設備要點

　　一、各種設備除依本標準規定外，並應符合有關建築、衛生及消

防法令之規定。

二、旅館內各部分空間，應設有中央系統或其他型式性能優良之空氣調節設備。

三、客房浴室須設置浴缸、淋浴頭、坐式沖水馬桶及洗臉盆等，並須供應冷熱水

四、所有客房應裝設床具、彩色電視機、收音機、冰箱及自動電話。公共用室及門廳附近，應裝設對外之公共電話及對內之服務電話。

五、自營業樓層之最下層算起四層以上之建築物，應設置客用升降機至客房樓層，其數量應照下列規定：

客房間數	客用升降機座數（每座以十二人計算）
一五○間以下	二座
一五一至二五○間	三座
二五一至三七五間	四座
三七六至五○○間	五座
五○一至六二五間	六座
六二六至七五○間	七座
七五一至九○○間	八座
九○一間以上	每增二○○間增設一座，不足二○○間以二○○間計算

應設工作專用升降機，客房二百間以下者至少一座，二百零一間以上者，每增加二百間加一座，不足二百間者以二百間計算。

工作專用升降機載重量每座不得少於四百五十公斤。如採用較小或較大容量者，其座數可照比例增減之。

六、乾式垃圾應設置密閉式垃圾箱；濕式垃圾酌設置冷藏密閉式之垃圾儲藏室，並設有清水沖洗設備。

觀光旅館係指依「觀光旅館建築及設備標準」之規定，申請核准籌建，以接待觀光旅客住宿及提供服務之旅館。

觀光旅館建築及設備標準

壹、地點及環境

應位於各城市或風景名勝地區交通便利、環境整潔並符合有關法令規定之處。

貳、設計要點

一、建築設計、構造除依本標準規定外，並應符合有關建築、衛生及消防法令之規定。

二、依本規則設計之新建觀光旅館建築物，除風景區外，得在都市土地使用分區有關規定範圍內綜合設計。

三、應有單人房、雙人房及酌設套房，在直轄市及省轄市至少八十間，其他地區至少四十間。

四、各式客房至少應有百分之六十以上，其每間之淨面積（不包括浴廁）不得小於下列標準：

1.單人房十平方公尺。

2.雙人房十五平方公尺。

3.套房二十五平方公尺。

五、每間客房應有向戶外開設之窗戶，並設專用浴廁，其淨面積不得小於三平方公尺。

六、（刪除）。

七、旅客主要出入口之樓層應設門廳及會客場所。

八、應附設餐廳、會議廳（室）、酒吧，並酌設所列之其他設備。

九、廚房之淨面積不得小於下列規定：

供餐飲場所淨面積	廚房（包括備餐室）淨面積
一五〇〇平方公尺以下	至少為供餐飲場所淨面積之三〇%
一五〇一至二〇〇〇平方公尺	至少為供餐飲場所淨面積之二五%加七五平方公尺
二〇〇一平方公尺以上	至少為供餐飲場所淨面積之二〇%加一七五平方公尺

參、設備要點

一、各種設備除依本標準規定外，並應符合有關建築、衛生及消防法令之規定。

二、所有客房及公共用室，須裝置空氣調節設備。

三、客房浴室須設置浴缸及淋浴設備、坐式沖水馬桶及洗臉盆等，並須供應冷熱水。

四、所有客房均應裝設床具、彩色電視機、收音機及自動電話。公共用室及門廳附近應裝設對外之公共電話及對內之服務電話。

五、自營業樓層之最下層算起四層以上之建築物，應設置客用升降機至客房樓層，其數量應照下列規定：

客房間數	客用升降機座數	每座容量
八〇間以下	二座	八人
八一至一五〇間	二座	十人
一五一至二五〇間	三座	十人
二五一至三七五間	四座	十人
三七六至五〇〇間	五座	十人
五〇一至六二五間	六座	十人
六二六至七五〇間	七座	十人
七五一至九〇〇間	八座	十人
九〇一間以上	每增二〇〇間增設一座，不足二〇〇間以二〇〇間計算	十人

　　客房八十間以上者應設工作專用升降機，其載重量不得少於四百五十公斤。

六、乾式垃圾應設置密閉式垃圾箱；濕式垃圾酌設置冷藏密閉式之垃圾儲藏室，並設有清水沖洗設備。

一般旅館建築及設備標準

一、合法旅館判斷標準：

　　1.領有各縣市政府核發之「營利事業登記證」，其「營業項目」列有旅館業者。

　　2.中華民國旅館商業同業公會全國聯合會（簡稱全聯會），為使消費大眾容易辨識合法旅館，特別設計製作梅花型識別標章

（如右圖），透過各縣（市）旅館商業同業公會提供給合法旅館
會員使用。

二、辦理旅館業營利事業登記程序：

請逕向當地縣、市政府洽詢辦理，於領取「旅館營利事業登記證」
後，始得營業。

三、經營旅館業需注意遵守的相關法規：

1.發展觀光條例、旅館業管理規則。

2.都市計畫法相關法規。

3.區域計畫法相關法規。

4.公司法暨商業登記法相關法規。

5.商業團體法。

6.營業稅法。

7.建築法相關法規。

8.消防法相關法規。

9.食品衛生法。

10.營業衛生法。

11.飲用水條例。

12.水污染防治法。

13.刑法。

14.社會秩序維護法。

15.著作權法。

16.勞動基準法。

17.兒童及少年性交易防制條例。

住宿業常用名詞

單人房、單床房（single room）：指供一人住的房間，但並非意指房
　　內必須放置一張單人床，事實上，常會發現大號（queen sized）
　　或特大號（king sized）的床鋪在這房裡。

雙人房（double room）：指放置一張供兩人睡之大床的房間；許多單
　　人房亦可作雙房之用。

雙床房（twin room）：指放兩張單人床的房間；"twin-double" 則是
　　放兩張雙人床的房間，又被稱為 "double-double" 或 "family
　　room"。

套房（suite）：這是一間或多間臥房和一間會客室的組合，它亦可能
　　包含一個酒吧、一個以上的浴室、一間小廚房及其他設施。

住進旅館（check in）：指旅客在旅館櫃台辦理住宿手續。

遷出旅館（check out）：指旅客支付費用及交出客房鑰匙，離開旅
　　館。

結帳時間（check out time）：指旅館規定之遷出旅館支付費用的時
　　間，各國各地都不一致，大多以中午12時為結帳時間，若旅客
　　遷出時間超過結帳時間，則要加收房租。

司閣（concierge）：此為法文，通常在歐洲較古老的旅館，獨有的從
　　業人員職稱；設有 "concierge" 的旅館，在大廳有其專用的櫃
　　台，其任務包括：指揮行李之搬運、保管客房鑰匙、代發及代
　　收郵電或代收物品、擔任詢問台之工作、代訂機、車、船票及
　　預約座位、替客人解決有關問題及提供相關服務等。所以其工
　　作宛如 Porter 、 Bell Captain 、 Key Mail Information Clerk 及旅行

社職員工作的總和。

旅客專車接送服務（limousine service）：旅館在機場、碼頭或車站與
　　旅館間，以轎車或中小型巴士接送旅客所作的服務。

旅館大廳（lobby）：指旅館設在門廳之公共社交場所，擺設沙發、
　　桌子等，供住客與訪客交談及休息之用。

做床（make bed）：客房服務生在客房所做之就寢準備工作，包括：
　　收拾床罩，將毛毯與床單的一上角反摺，換水瓶的溫（冰）
　　水、換菸灰缸、拉開窗簾等。

「請整理房間」之標示牌（"Make Up Room" tag）：當房客將此標示
　　牌掛在門的外側門鈕時，服務生將優先前來打掃及整理房間。

「請勿打擾」之標示牌（"Do Not Disturb" tag）：當房客不希望服務
　　生進來房間打掃或整理床舖時，可將標示牌掛在門的外側門
　　鈕。

電話叫醒（morning call）：指接線生應房客的要求，於指定時間，使
　　用電話叫醒在睡眠中的房客。

訂房而又未前來投宿（no show）：旅館接受旅客預約訂房，旅客未
　　經事先通知取消或改期，而未來投宿稱之；旅館業得沒收其訂
　　金或收取違約金。

未訂房而前來投宿（walk in）：指未向旅館預約訂房，而前來投宿。

超額預約訂房（overbooking）：指旅館預料將有部分房客取消預約或
　　no show，而接受定額以上的預約。

住房率（occupancy rate）：指某一段期間（日、月、年），實際銷售
　　之客房累計數，除以客房總數所得之客房銷售百分率。

客房餐飲服務（room service）：依房客要求，在客房內供應餐飲的
　　服務。

陸、旅行業之發展

　　旅行業的創始人是英人湯瑪士・庫克，而開我國旅行業之先河的，乃上海商業儲蓄銀行之關係企業——「中國旅行社」，創立於西元1927年，創辦人是陳光甫先生（1880～1976）。台灣最早的旅行業務，則是日本鐵路局在台灣的支部——台灣鐵路局旅客部所代辦，西元1937年成立「東亞交通公社台灣支部」負責訂票、購票，與安排旅行事宜，成為在台成立的第一家專業性的旅行業。

一、旅遊電子商務

　　互聯網、網際網路（Internet）利用電子數位的傳遞方式，帶動了革命性的影響；它以科技之運用為基礎，引發了和以往不同的消費行為。旅遊在消費性電子商務中，有極重要之地位，愈來愈多的人利用網路安排旅遊活動。發展至今，網路已不只是另一種銷售旅遊產品的「通路」，而是「新的旅遊消費型態」的創造。

二、我國旅行業之類別

　　我國「旅行業管理規則」第二條規定：「旅行業區分為綜合旅行業、甲種旅行業及乙種旅行業三種。」

三、獎勵旅遊

　　所謂「獎勵旅遊」，其實就是歐美國家所稱的 “incentive travel” 或 “incentive trip”。在國外，企業為了獎勵、激勵對公司有功的人

員，提高員工士氣及增強生產力，而採行犒賞員工的福利措施。它和「員工旅遊」最大的分別，就是在操團的手法上加入新的設計，結合業者欲鼓勵於旅遊的目標，而有別於一般純粹的觀光出國。

　　而一般的「員工旅遊」，對業者來說，等於是購買旅遊團體票，並不需要再附加任何的服務。但是，「獎勵旅遊」往往必須針對委託的企業進行瞭解，明白企業舉辦「獎勵旅遊」目的與期待達成的目標後，再以經費的多寡、企業營運的性質、不同部門的分野、配合企業的規劃，來擬定整個行程。

四、旅行業常用名詞

主力代理店（Key Agent）：大部分的航空公司均會在其行銷通路
　　中，選定若干家經營合於條件之業者，來代理和推廣促銷其機
　　位，此稱之為主力代理店。

業者訪問遊程（Familiarization Tour/trip）：指由航空公司或其他旅遊
　　供應者（如旅行業、政府觀光推廣機構等），所提供俾使旅遊寫
　　作者（travel writers）或旅行代理商之從業人員（agency
　　personnel）瞭解並推廣其產品的一種遊程。有人稱之為「熟識
　　旅遊」，有人簡稱為 "fam tour/trip"。

旅館住房服務券（hotel voucher）：旅行業者在操作替個人或團體旅
　　客代訂世界各地之旅館的業務時，通常會在各地取得優惠價格
　　並訂立契約後，取得此券，再回銷售給旅客，而旅客於付款
　　後，持「旅館住房服務券」按時自行前往消費。

代理航空公司銷售業務之總代理商（General Sale Agent, G. S. A.）：
　　此為旅行業之經營型態的一種類型，其主要業務在代理航空公
　　司之行銷操作和管理。

格林威治時間（Greenwich Mean Time, GMT）：國際上公認以英國倫敦附近之格林威治市為中心，來規定世界各地之時差，即以該地為中心，分別向東以每隔15度加1小時，及向西每隔15度減1小時，來推算世界各地之當地時間。如此類推，剛好子夜12點之那條線於太平洋中重疊在一起，該線被稱之為國際子午線或國際換日線（International Date Line）。格林威治時間又稱為斑馬時間（Zebra Time）。

預定到達時間（Estimated Time of Arrival, ETA）：飛機預定抵達目的地之時間，或旅客預定抵達旅館或其他地點之時間。

預定離開時間（Estimated Time of Departure, ETD）：飛機預定離開目的地之時間，或旅客預定離開旅館或其他地點之時間。

嬰兒票（Infant Fare, IN 或 INF）：凡是出生後未滿兩歲的嬰兒，由其父、母或監護人抱在懷中，搭乘同一班飛機，同等艙位，照顧旅行時，即可購買全票價10%的機票，但不能占有座位，亦無免費托運行李之優待。購買嬰兒票時，尚可請航空公司在機上準備紙尿布與指定品牌的奶粉並供應固定式的嬰兒床（basinet）。

半票或兒童票（Half or Children Fare, CH 或 CHD）：就國際航線而言，凡是滿2歲未滿12歲的旅客，由其父、母或監護人陪伴旅行，搭乘同一班飛機，同等艙位時，即可購買全票價50%的機票，且占有一座位，並享受同等之免費托運行李的優待。

領隊優惠票（Tour Conductor's Fare）：根據IATA之規定：10-14人的團體，其領隊享有其所適用之半票優惠一張。15-24人的團體，得享有免費票一張。25-29人的團體，得享有半票一張及免費票一張。30-39人的團體，則得享有免費票兩張。

代理商優惠票（Agent Discount Fare, A. D. Fare）：凡是在旅行代理商服務滿 1 年以上者，可申請 75% 優惠之機票，故亦稱之為 1/4 票或 "quarter fare"。

市區觀光（City Tour）：遊程的一種，一般大約是以 2 至 3 小時的時間，遊覽一個城市之古蹟或其他特殊風景名勝點，使遊客對當地有一基本的認識。

夜間觀光（Night Tour）：遊程的一種，乃是利用夜間，讓遊客體會或享受不同於日間之觀光旅遊地之風貌；在國內，常安排的有龍山寺、華西街（snake valley）的遊覽，豪華夜總會之表演和國軍文藝活動中心之國劇表演等的欣賞，蒙古烤肉（Bar B. Q.）之品嚐等。

額外旅遊、自費旅遊（Optional Tour）：指不包含在團體行程中的參觀活動，通常是在旅客之要求下，由領隊或導遊替旅客安排之。由於所需費用不包含在團費中，乃是由旅客自行付費，通常銷售佣金是由領隊、導遊或組團公司三方面共分此份佣金。

領隊（Tour Leader/Tour Manager/Tour Conductor）：根據旅行業管理規則，領隊為旅行業組團出國時的隨團人員，以處理該團體安排之有關事宜，保障團員權益。一般分為二類：即專任領隊和特約領隊；專任領隊指的是經由任職之旅行業向交通部觀光局申請領隊執業證，而執行領隊業務的旅行業職員。特約領隊指的是經由中華民國觀光領隊協會向交通部觀光局申請領隊執業證，而臨時受僱於旅行業，執行領隊業務之人員。

導遊（Guide）：引導和接待觀光旅客參觀當地之風景名勝，並提供相關所需資料與知識及其他必要之服務，而賺取酬勞者。目前國內旅行業之導遊人員約分為四種：即專任導遊（full time

guide）、兼任導遊（part time guide）、特約導遊（contracted guide）及助理導遊（assistant guide）等。

柒、觀光其他主要關聯行業

世界各國（尤其是大城市）無不積極努力爭取國際會議或展覽前往該國舉辦，原因是其不僅在經濟層面可增加當地稅收，增加就業機會，亦可帶來乘數效果（multiplier effect），讓許多相關產業，例如，航空公司、其他交通運輸業、旅行業、遊樂業、旅館業、餐飲業、印刷業、公關公司、廣告媒體公司、顧問公司、禮品業、視聽器材業、裝璜工程公司、口譯業者、會議展覽中心等等，受惠發展。此外，對於都市環境塑造，政經、文化、科技等之交流，以及國際知名度和形象提昇都有所助益。不過，高的開發、營運、維護成本，和高營運虧損風險，加上機會成本等，也是必須妥善考量的。

專業的會議籌組者（Professional Convention Organizer, PCO）和會議暨旅遊局（Convention and Visitors Bureau, CVB）是在會議產業中，扮演協調、聯繫、整合、推廣等重要功能的二個主要角色。

PCO 與 meeting planner 一樣，負責籌劃會議之成功舉辦的各項事宜。而 CVB 乃是一個非營利性組織，通常代表一個地區或城市，進行推廣與服務的工作。透過研究調查，界定目標會議市場，協助提供行銷資訊和策略，整合地區資源，滿足會議與觀光服務之各項需求，促銷地區形象，來有效吸引參加會議人士及觀光客，促進地方繁榮。

一、出國旅遊支付工具之比較

　　出國旅遊使用那一種支付工具，要考慮的不盡然是匯率、方便性、安全性和支付的成本高低。可使用支付的工具包括：外幣現鈔、外幣旅行支票、國際信用卡，還有銀行推出國際金融卡，存款人在國外旅行時可以憑國際金融卡在國外從本身存款帳戶內提領外幣現鈔，一般稱之為轉帳卡。此外，旅行現金卡是民眾在出國前到銀行櫃台購買，匯率計算是以較外幣現鈔便宜的價格來計算結匯價，直接購買一個現金額度，到國外時即可憑卡在此額度內和事先所設定的密碼，在自動櫃員機提領當地國的現鈔。在安全上，除了外幣現鈔最不安全外，其他如外幣旅行支票、信用卡在使用時都必須簽名；轉帳卡及旅行現金卡在提款時必須使用密碼其安全性較高，但在使用上必須找到合格的自動櫃員機，此二項在機場或是大都市使用的可能性較高。

　　在便利性則是以外幣現鈔最為方便。但匯率上又是另一項須精打細算的部分；在本身無法判斷匯率走勢時，可以採取一種折衷的辦法，半數花費使用現鈔或旅行支票，半數使用信用卡；使用現金及旅行支票部分，是在旅行前就鎖定半數匯兌成本，無論未來匯率如何變化，只有信用卡消費部分的風險，而信用卡的部分就看消費時匯率的變化，如果該外幣兌台幣在結算時較國內結匯時升值，意味回國後須付較多的台幣就有匯兌損失，反之，若是貶值了，則有匯兌的利益。但是，除非出國旅遊時，消費刷卡金融很大，不然使用哪一種支付工具，匯價上的損益差距有限，實應以考慮其安全性、便利性為主。

二、海外急難救助

　　海外急難救助（Overseas Emergency Assistance, OEA）的服務，源自歐洲，由於歐洲人向來熱衷渡假，假日三五好友經常駕車旅行；但歐洲大陸涵蓋許多不同的國家。

　　海外急難救助依各保險公司不同，內容而有所不同。一般都足以在海外發生意外狀況，需要**醫療**救助為主，而一般諮詢的功能也很完備；這些項目包括24小時國、台、英語電話熱線、緊急**醫療**服務、安排住院、救護車安排、**醫療**問題的傳譯、**醫療**病情的追蹤、墊付住院金、墊付**醫療**費用、**醫療**轉送；護送就醫後返國治療、國外租車、旅遊安排、代辦簽證延期、代尋並轉送行李；親友探訪機票補助、親友探訪旅館補助；遺體運送回國、當地安葬、火化、全球理賠服務、人道援助為法律援助。

第二單元　名詞解釋

1. **基本公共設施**：指的是當地對外通訊聯絡和日常生活所需的公共設施，包括：道路、停車場、**鐵路**、機場、碼頭、水、電、排水及污物處理、郵政、電信、治安、消防、**醫療**、銀行、零售商店等設施與服務。

2. **上層設施**：指的是針對觀光客所需，彌補基本公共設施之不足的設施與服務，例如，住宿、餐飲、娛樂、購物等。

3.觀光事業：我們若從觀光事業的角度來看觀光，與觀光活動有關的主要行業包括：交通運輸業、旅館業、餐飲業、旅行業、遊樂業、會議籌組業、零售產品及免稅商店、金融服務、娛樂業，觀光推廣組織等。所以，觀光事業是屬於一種複合體（complex）的產業。上述的行業構成了觀光事業的核心；雖然當地居民也可能光顧這些行業，但其商品和服務仍主要是爲了觀光客之消費所需。可是，觀光客同時也不能沒有基本公共設施（包括：醫院、銀行、郵局、零售商店等等），雖然這些設施與服務主要是爲了當地居民之所需。因此，觀光事業是一綜合性的產業。

4.定期航空公司：定期航空公司有固定航線，定時提供空中運輸的服務。定期航空公司通常都加入國際航空運輸協會（IATA）爲會員，須受該協會所制定之有關票價和運輸條件的限制。且其必須遵守按時起飛和抵達所飛行之固定航線的義務，絕不能因爲乘客少而停飛，或因沒有乘客上、下飛機而過站不停。加上定期航空公司所載之乘客的出發地點和目的地不一定相同，部分乘客所需換乘的飛機亦不一定屬於同一航空公司，所以運務較爲複雜。

5.包機航空公司：包機航空公司通常都不是國際航空運輸協會的會員，故不受有關之票價和運輸條件的約束。其乃依照與包租人所簽訂之合約，約定其航線、時間和收費。而運輸對象是出發地與目的地相同的團體旅客，所以運務較單純。

6.巴黎公約：最早有關於領空（sovereign skies）之基本原則的訂定，是西元1919年巴黎公約（the Paris Convention），認為各國應談判對於空域（airspace）之相互使用；且每一飛行器均應有國籍，也就是說，每一飛行器均應在一特定國註冊，且遵守該國有關營運的規定。

7.哈瓦納公約：西元1928年的哈瓦納公約（the Havana Convention）將有關機票之發售和行李之檢查等的作業程序加以標準化，使得各國際航空公司間更容易相互合作。

8.華沙公約：為了統一制定國際航空運輸有關之機票、行李票、提貨單，及航空公司營運時，對旅客、行李，或貨物有所損傷時，應負之責任與賠償，於西元1929年10月12日在波蘭首都華沙，簽訂華沙公約（the Warsaw Convention），明確規定航空運送人、及其代理人、受雇人，和代表人等之權利與義務；並在機票內註明。華沙公約為現今國際商業航空法中最普遍為各國所接受的條約。

9.芝加哥公約：西元1944年，52個國家簽訂了芝加哥公約（the Chicago Convention），成立了國際民航組織（the International Civil Aviation Organization, ICAO），隸屬於聯合國。對於在技術上或營運上與安全有關的事務，作了國際標準之建議。

10.郵輪：19世紀末和20世紀的前半世紀是海上定期輪（the ocean liners）的全盛時期，但自從西元1958年，第一架商業

噴射機飛越大西洋後，客輪業開始式微。時間上的節省是航空業取代客輪業的最大原因。60年代後期，開始了大量搭乘噴射客機旅遊的時代，而許多客輪不是遭解體，就是改為貨輪；另外有些則長期靠岸供旅客登輪參觀用。不過，最顯著的一個現象則是將客輪改為遊輪（cruise ships）。70年代初期，遊輪在觀光事業中成為一新興且成長快速的一環。節省燃料、降低營運成本、提高旅客之舒適性成為遊輪發展的取向。

第三單元　旅行社業務、旅館業務及甄試訓練業務相關問題

一、旅行社業務相關問題

1. Q：如何辨別旅行社是否合法？

　A：請查看廣告上是否載明旅行社名稱、種類及註冊編號（交觀綜、交觀甲、交觀乙），在旅行社營業處所則查看是否有經濟部公司執照、交通部旅行業執照、營利事業登記證等三張執照。

2. Q：參加旅行團，發生旅遊糾紛，應如何處理？

　A：如需查詢旅遊糾紛相關問題，可向觀光局詢問。如欲申訴旅遊糾紛，請以書面並備相關文件（如：旅遊契約書影本、繳款收據影本、行程表影本等文件）向本局或中華民國旅行業品質保障協會（限申訴旅行社為中華民國旅行業品質保障協會會員者）

申訴。該二單位受理申訴後,將會安排協調會予以調處。另外您亦可向縣(市)政府消保官或消費者保護團體申訴。

二、旅館業務相關問題

1. Q:申請觀光旅館之籌設許可,您需要檢附那些相關文件?

　A:㈠觀光旅館籌設申請書。

　　㈡發起人名冊或董監事名冊。

　　㈢公司章程。

　　㈣營業計畫書。

　　㈤財務計畫書。

　　㈥土地所有權狀或土地使用權同意書及土地使用分區證明;既有建築物擬作為觀光旅館者,並應備具建築物所有權狀或建築物使用權同意書。

　　㈦建築設計圖說。

　　㈧設備總說明書。

　　㈨其他有關文件。

2. Q:國內觀光旅館如何分類?該向何單位提出籌設申請?是否以星級做為區分標準?

　A:目前國內觀光旅館分為國際觀光旅館及一般觀光旅館二類。申請籌設國際觀光旅館及台灣省一般觀光旅館係向交通部觀光局申請(後者由觀光局霧峰辦公室承辦),至位於直轄市之一般觀光旅館之籌設係向直轄市觀光主管機關申請(台北市政府交通局或高雄市政府建設局)。現行國內國際觀光旅館及一般觀光旅館之分類標準係依「觀光旅館業管理規則」附表一及附表二所列之建築及設備標準做為區分,並非以星級做為區分標

準。

3. Q：觀光旅館業得適用之稅捐減免相關法規有那些？

　A：1.促進產業升級條例。

　　2.促進產業升級條例施行細則。

　　3.民營交通事業購置設備或技術適用投資抵減辦法。

　　4.民營交通事業購置設備或技術適用投資抵減項目表。

　　5.受理民營交通事業申辦投資抵減審核作業要點。

　　6.公司研究與發展人才培訓及建立國際品牌形象支出適用投資抵減辦法。

　　7.公司投資於資源貧瘠或發展遲緩地區適用投資抵減辦法。

4. Q：外籍人員受聘僱在觀光旅館從事專門性或技術性工作，所需具備之資格？

　A：㈠依專門職業及技術人員考試法及其施行細則規定，取得與其所任工作相關證書或執業資格者。

　　㈡具備國內外大學以上學校相關系所博士學位，或碩士學位並具一年以上相關工作經驗，或學士學位並具二年以上相關工作經驗者。

　　㈢其他受高等教育或專業訓練，或經專業考試，或曾師事專家而具業務經驗並具有成績，或自力學習而有創見及特殊表現者。

5. Q：觀光旅館業申請外籍人員聘僱案或續聘案需要檢附那些相關文件？

　A：㈠申請書。

　　㈡經濟部公司執照、縣市政府營利事業登記證及交通部觀光旅館業營業執照影本各一份（續聘者免附）。

㈢聘僱契約書副本一份（應載明聘僱期間、職務、工作內容、
　薪津等）。

㈣應聘外籍人員資料表二份（續聘者免附）。

㈤應聘外籍人員之護照影本或其他身分證明文件一份。

㈥應聘外籍人員符合學、經歷資格之證明文件影本一份（續聘
　者免附）。

㈦前項之文件為國內經歷者須附歷年核准來台工作證明文件及
　二年以上工作之所得稅扣繳憑單影本各一份。

㈧續聘人員原核准聘僱函及在華期間納稅證明影本各一份。

6. Q：觀光旅館業申請外籍人員轉換雇主聘僱案需要檢附那些相關文
　　件？

　A：請由新雇主與原雇主檢附下列文件申請

　　㈠申請書。

　　㈡原許可文件。

　　㈢原雇主開具離職證明書。

　　㈣聘僱契約書副本一份（應載明聘僱期間、職務、工作內容、
　　　薪津等）。

㈤納稅證明。

7. Q：申請換發觀光旅館業營業執照您需要檢附那些相關文件？

　A：㈠觀光旅館業變更登記申請書。

　　㈡原領觀光旅館業營業執照。

　　㈢公司主管機關核准變更之公司或分公司執照影本二份。

　　㈣股東會議事錄或董事會議事錄二份。

　　㈤換照規費新台幣壹仟伍佰元。

　　㈥其他相關文件。

三、甄試訓練業務相關問題

1. Q：參加導遊人員甄試資格、報名日期、考試日期及考試科目為何？

A：(一)導遊人員甄試報名資格：

經教育部認定之國內外大專以上學校畢業或大專應屆畢業生或選擇外國語文甄試「韓語」高中（職）畢業生，品德良好、身心健全，符合下列規定之一者：

1.中華民國國民或華僑年滿二十歲，現在國內連續居住六個月以上並設有戶籍者。

2.外國僑民年滿二十歲，現在國內取得外僑居留證，並已連續居住六個月以上者。

(二)導遊人員甄試通常於每年三月分在本局網站及報紙公告，大約四月分報名，並於五月底或六月初舉行考試。甄試項目為：

1.筆試：

(1)憲法

(2)本國史地

(3)導遊常識（含交通、經濟、政治、文化藝術及觀光旅旅遊常識）。

(4)外國語文「英、日、法、德、西班牙、韓、印馬、阿拉伯、泰、俄、義大利等十一國語文任選一種；高中（職）畢業者僅得選韓語」。

2.口試：

(1)外語口試（限與筆試所考外國語文相同）。

(2)國語口試。

　　　㈢其他甄試相關事項請至本局網站「行政資訊」項下「觀光教
　　　　育與訓練」中之「旅行業」查詢。

2. Q：有關領隊人員甄試之報考資格及每年辦理時間？

　A：任職於綜合、甲種旅行業，品德良好、身心健全、通曉外語且
　　　具有下列資格之一者，由任職公司推薦報考：

　　　1.擔任旅行業負責人六個月以上者。

　　　2.大專以上觀光科系畢業者。

　　　3.大專以上學校畢業或高等考試及格，服務旅行業擔任專任職
　　　　員六個月以上者。

　　　4.高級中等學校畢業或普通考試及格或二年制專科學校、三年
　　　　制專科學校、大學肄業或五年制專科學校規定學分三分之二
　　　　以上及格，服務旅行業擔任專任職員一年以上者。

　　　5.服務旅行業擔任專任職員三年以上者。

　　　領隊甄試考試預定於每年四、五月及十一、十二月辦理，於前
　　　二個月通知旅行社推薦報名。

3. Q：如何申請領隊人員複訓？

　A：㈠依據旅行業管理規則第三十三條規定：領隊取得結業證書，
　　　　連續三年未執行領隊業務者，應重行參加講習結業，始得領
　　　　取執業證，執行領隊業務。

　　　㈡申請領隊複訓時，請由任職旅行社（總公司）書寫一份申請
　　　　書，並載明複訓職員姓名、出生年月日、身分證字號、複訓
　　　　原因、並蓋公司大小章、聯絡電話、地址、申請日期等資料
　　　　郵寄觀光局。

4. Q：如何申請導遊人員複訓？

A：㈠據導遊人員管理規則第十四條規定：導遊人員，連續三年未申請執業證書執行導遊業務者，應重行參加導遊人員訓練取得結訓證書，並請領職業證書後，始得執行導遊業務。

㈡請自行書寫一份申請書（若有舊結業證書請隨函附上影本），申請書請載明申請人姓名、出生年月日、身分證字號、聯絡電話、地址及申請日期郵寄觀光局。

第三章

觀光組織與國際旅展

重點整理
 國家觀光組織
 國際性主要觀光組織
 國內主要觀光組織

重點整理

壹、國家觀光組織

我國觀光事業於西元1956年開始萌芽，西元1960年9月奉行政院核准於交通部設置觀光事業小組，西元1966年10月改組為觀光事業委員會，西元1971年6月再改組為觀光事業局，西元1972年12月29日正式成立交通部觀光局，綜理規劃、執行並管理全國觀光事業之發展。

一、觀光行政體系

目前觀光事業管理之行政體系（見圖3-1），在中央係於交通部下設路政司觀光科及觀光局；在院轄市，則分別於台北市政府交通局設第四科；高雄市政府建設局設第六科；而台灣省各縣（市）政府及金門、馬祖大多於建設局下設觀光課掌理。然與觀光業務相關之單位，尚有農委會（森林遊樂區）、退輔會（農場、林場）、內政部營建署（國家公園）等，為有效整合觀光事業之發展與推動，行政院於西元1996年11月21日成立跨部會之「行政院觀光發展推動小組」，並由政務委員擔任召集人，觀光局負責幕僚作業，各部會次長及業者、學者為委員。

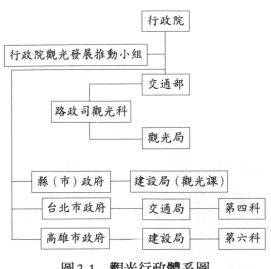

圖3-1 觀光行政體系圖

二、觀光局組織編制

目前觀光局下設（見圖3-2）：企劃、業務、技術、國際四組及祕書、人事、會計、政風四室；為加強來華及出國觀光旅客之服務，先後於桃園及高雄設立「中正國際機場旅客服務中心」及「高雄國際機場旅客服中心」，並於台北設立「觀光局旅遊服務中心」及台中、台南、高雄服務處；另為直接開發及管理國家級風景特定區觀光資源，成立「東北角海岸國家風景區管理處」、「東部海岸國家風景區管理處」、「澎湖國家風景區管理處」、「大鵬灣國家風景區管理處」及「花東縱谷國家風景區管理處」、「馬祖國家風景區管理處」、「日月潭國家風景區管理處」、「參山國家風景區管理處」、「阿里山國家風景區管理處」及「茂林國家風景區管理處」；為輔導旅館業及建立完整體系，設立「旅館業查報督導中心」；為辦理國際觀光推廣業

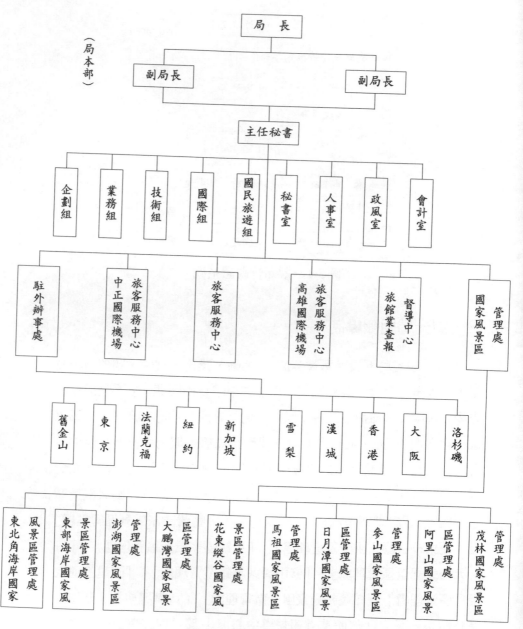

圖 3-2　觀光局組織圖

務，陸續在舊金山、東京、法蘭克福、紐約、新加坡、雪梨、洛杉磯、漢城、香港、大阪等地設置駐外辦事處。

三、觀光局法定職掌

觀光局各組室中心的法定職掌如下所述：

㈠企劃組

　　1.年度施政計畫之釐訂。

　　2.觀光法規之審訂、整理、編撰。

　　3.觀光市場調查、研究，觀光統計資料之蒐集、分析、彙編。

　　4.各項觀光計畫之研擬及執行之管考。

　　5.本局電腦資訊業務。

　　6.行政院觀光發展推動小組幕僚作業。

㈡業務組

　　1.觀光旅館業、旅行業及領隊、導遊人員之管理輔導。

　　2.觀光旅館業、旅行業執照之核發。

　　3.旅行業導遊與領隊人員甄訓及觀光從業人員培訓。

　　4.推廣國人國內旅遊。

　　5.觀光社團業務之輔導推動。

　　6.輔導民間團體舉辦台北中華美食展活動。

㈢技術組

　　1.觀光資源之調查規劃。

　　2.風景特定區等級評鑑。

　　3.國家級風景特定區規劃、開發建設。

　　4.國家級風景特定區經營管理之督導。

　　5.地方觀光遊憩地區規劃、整建及公共設施工程協助。

6.觀光及遊樂地區經營管理與安全維護督導考核。

7.近岸海域遊憩活動推展。

8.配合辦理創造城鄉新風貌。

9.國際觀光旅館建築與設備標準之審核。

10.獎勵民間投資重大觀光遊憩設施之推動及審核。

㈣國際組

1.整合我國觀光資源開發觀光產品。

2.製發各式觀光文宣品。

3.建立及維護國外文宣體系。

4.主辦及輔導相關團體辦理國際觀光推廣活動。

5.聯合民間業界辦理國際觀光推廣活動。

6.推動國際觀光公關事宜。

7.負責與本局駐外辦事處之聯絡事宜。

8.協助爭取及舉辦國際會議來華舉行。

9.處理國外旅行團在國內旅遊相關事宜。

10.辦理台北燈會。

㈤旅館業查報督導中心

1.督導地方觀光單位執行旅館業管理與輔導工作，提供旅館業
相關法及旅館資訊查詢服務，維護旅客住宿安全。

2.辦理旅館經營管理人員研習訓練，提昇旅館業服務水準。

㈥旅遊服務中心

1.提供國內外觀光諮詢服務。

2.提供國內外觀光旅遊資訊。

3.提供場地及軟硬體設備，輔導旅行業辦理出國觀光團體行前
說明會。

4.辦理觀光教育、宣導工作。

5.協助辦理觀光從業人員培訓。

(七)旅客服務中心

於中正、高雄國際機場內配合機場之營運時間辦理提供資訊、指引通關、答詢航情、處理申訴、協助聯繫及其他服務。

貳、國際性主要觀光組織

一、世界觀光組織

世界觀光組織（World Tourism Organization, WTO）為國際性觀光組織，以全球性觀光政策及出版品為其主要的服務項目。其會員包括138個國家與地區，以及350餘公共團體與個人會員。WTO的任務是推廣與發展觀光事業，為促進國際間的和平與相互瞭解、經濟發展以及國際貿易。由於該組織不承認我國，因此自西元1998年觀光局已不與其接觸。

一般而言，世界觀光組織成立的主要宗旨在推廣觀光，普及人們對觀光的認識，和致力於有系統地闡明與應用國際觀光的基本方針。它並協助開發中國家發展觀光，且鼓勵世界各國在與觀光有關的技術性事務上相互合作。此外，世界觀光組織亦是觀光資訊之國際交換中心，它鼓勵世界各國應用與觀光發展和行銷有關的最新知識。而調查及研究乃是世界觀光組織的另一主要貢獻，這包括了對國際觀光特色的研究，對有關測度、預測、發展和行銷等方法的設計，及對世界觀光之未來發展的可能進展和障礙作評估與測度。

二、國際民航組織

國際民航組織（International Civil Aviation Organization, ICAO）約有80餘國政府參與，以促進世界民用航空業的發展，其成立於西元1944年12月7日，為聯合國的附屬機構之一，總部設於加拿大的蒙特婁，另在巴黎、開羅、墨爾本、及利馬設有辦事處。

國際民航組織對爭端之裁判，理事會具有處理國際航空法爭端之權力及國際裁判權；對於芝加哥公約及其條約之適用與解釋，具有強制性之職權；對於有關國家所同意提送於理事會之爭端，具有給予諮詢性報告之自由選擇的職權。其次為國際法院，可受理一般職權範圍內之爭端。

三、國際航空運輸協會

「國際航空運輸協會」（International Air Transport Association, IATA）成立於西元1945年4月，為一由世界各國之航空公司所組織的國際性機構。就其性質而言，其前身應為西元1919年8月由歐洲地區6家航空公司於海牙（Hague）所組成之「國際航空交通協會」（International Air Traffic Association）。

IATA原係一非官方性質的組織，於西元1945年12月18日，加拿大國會所通過的議會特別法案，始賦予其合法存在之地位。由於IATA與國際民航組織（ICAO）及其他國際組織業務關係密切，故IATA無形中已成為一半官方性質的國際機構。其總部設於加拿大的蒙特婁市，另在瑞士之日內瓦也設有辦事處。

IATA除總部設於蒙特婁市外，並在日內瓦設有辦事處，在倫敦設有清帳所（IATA Clearing House），在紐約設有督察室（Enforcement Office）。IATA之行政首腦為總監（Director General），下有副總監6人。其政策係透過執行委員會（Executive Committee）執行之，其下設有財務、法律、技術、醫務和運務諮議（Traffic Advisory）等五個特別委員會，分掌其事，其中以運務諮議委員會的業務最為複雜；因為所謂Traffic一字，在此處之意義甚廣，幾乎涵括航空公司的一切商業活動在內。

IATA在交通運務方面的功能如下：

(一)議定共同標準

制定客貨運之費率及各種文件的標準與格式，及承運時在法律上應負之責任與義務。例如，機票、提單、電腦用語、行李票等規則標準之議定。航空公司的客貨運費率係由IATA研究，建議有關政府批准後實施。由於空運發展迅速，全球兩點間之客運票價已逾55萬種，貨運價亦超過25萬種。因一切運價之決定完全出自公議，故IATA所作對票價之議定及技術性之建議，極少為有關政府所否定（5%以下）。理論上，世界各國應採用統一的費率。

(二)協調聯運

協調各會員航空公司達成多邊協定，相互接受會員機票，使旅客持一家航空公司之機票，即可旅行至世界各地。其他如行李、貨運亦可比照辦理。旅客如於中途變更行程，亦可重新換票，未使用之機票可以退款。雖然世界各國幣制不一，但旅客購票時，按當地幣制付款即可。如無聯運協定，則旅客每至一新國家，可能均需至當地銀行

兌換錢幣,再向航空公司購票,頗感不便。此即該會會章中所稱:
「讓全世界人民在安全、有規律、經濟化之航空運輸中受益。」

(三)便利結帳

　　各航空公司互相接受機票及實施聯運的結果,必然產生彼此收帳問題。IATA為了便利清帳,在倫敦的航協清帳所(IATA Clearing House),每半月交換結帳一次,對航空公司會計作業,甚為便利。因沖帳時無需現金,故對各航空公司在營收資金之周轉上亦可加速。由於IATA採用英磅為貨幣單位,並經常由執行委員會發布對各國貨幣兌換率因此亦無貶值之慮。

(四)防止惡性競爭

　　IATA為維護其決議案之確實執行,設有糾察室於紐約。糾察人員(enforcement officer)經常巡視各地區,瞭解市場及會員遵守規定之程度,甚或試探有無違規競爭情事;一旦確實證明會員違規,即處以罰款,款額多少視情節輕重而定,多者可達美金數萬元,並限期繳納,延期付款則需付利息。IATA此項措施之目的在消弭航空公司及旅行業者間的惡性競爭,使民航事業走向正途。此外,IATA在防止惡性競爭之原則下,允許援例競爭。例如,在國際航段上,對經濟艙旅客不得免費供應菸、酒等服務,但若有非IATA會員的同業在某地區實施免費供應,則該地區遭受影響之會員公司,即可依據IATA第一一五D項決議案要求援例,以便與非會員之同業競爭。由此可知IATA在防制同業間惡性競爭之時,仍具有保護會員利益之彈性。

㈤促進貨運發展

　　貨物空運如果要作得順利與安全，則各航空公司的機場作業程序、運送制度、文件等應儘量要求一致。IATA在貨運方面亦復不斷提供最新之裝載技術知識，例如，研究貨運包裝、統一規定裝載電報格式，及各公司間之貨櫃如何相互運用等。IATA並常以利用空運推廣貨運之利益，教育貨主，藉以擴大貨運市場，對促進貨運之發展，實有莫大之貢獻。

　　IATA在技術與營運方面的主要功能，爲保障飛機安全與減低經營成本。

四、美洲旅行業協會

　　本組織成立於西元1931年，是以美國旅行社爲主要成員之國際性旅遊專業組織。故僅美國旅行社爲正會員（Active Member），其他旅遊相關業者均爲贊助會員（Allied Member）第九類。目前共有美國31個分會及92個國際分會，27,500多名會員，分屬170個國家及地區。觀光局於西元1980年8月加入該協會爲贊助會員，由局長擔任代表人。

　　美洲旅行業協會（American Society of Travel Agents, ASTA）最初的名稱是「美洲輪船與旅行業協會」（American Steamship and Tourist Agents Association），爲一純由美國旅行業者所組成的一個社團，隨著美國經濟的成長及專業性旅遊規劃之需要增加，此組織便發展至加拿大，然後擴展爲一國際性的旅遊專業組織。

五、亞太旅行協會

西元1951年創立於夏威夷，其宗旨為促進亞太地區觀光事業之發展。是亞太地區最重要的國際觀光組織之一，會員均為團體會員，主要分為政府、航空公司及觀光產業（Industry）第三類。目前總會有2,200多個會員，另在38個國家地區有79個分會，17,000餘個分會會員。我國觀光局於西元1957年即以觀光事業委員會加入政府會員，觀光局蘇副局長成田為現任理事。

亞太旅行協會（Pacific Asia Travel Association, ATA）原名「太平洋區旅行協會」（Pacific Area Travel Association），於西元1951年在夏威夷創立，後於1986年第35屆年會中通過更改為現名。此為一非營利性法人組織，宗旨在促進太平洋區的觀光旅遊事業；所謂太平洋區是指西經110°以西至東經75°間的地區，約為北美洲至印度之間的區域。

六、美國遊程承攬業協會

美國遊程承攬業協會（United States Tour Operators Association, USTOA）成立於西元1972年，其宗旨為結合美國主要旅遊業者之力量共同為提昇旅遊業之水準、地位及保障消費者而努力。該協會目前有60家美國大型旅行社為正會員（Active Member），另有242家準會員（Associate Member）及379家贊助會員（Allied Member）。觀光局於1989年7月加入該協會為準會員。

USTOA總部設於紐約市。

七、旅遊暨觀光研究協會

本組織於西元1970年1月在美國成立，是一個致力於旅遊與觀光方面研究的國際性專業組織，亦是目前全世界最大的旅遊研究機構，現擁有800多位旅遊觀光研究與行銷方面不同領域的專業人才。主張提高遊品質、倡導觀光研究與行銷資訊的標準之建立及應用推廣。該協會目前有終生會員25名、首要會員362名、標準會員285名、學生會員39名與交換會員3名。觀光局於1977年加入該協會為會員。

旅遊暨觀光研究協會（the Travel and Tourism Research Association, TTRA）歡迎從事於旅遊研究、改善旅遊素質及擷取旅遊新知之團體與個人參加為會員。以增進旅遊及觀光研究市場新知；並加強與該協會各會員間之聯繫。

另外，TTRA並有《旅遊研究期刊》（*the Journal of Travel Research*）、《TTRA簡訊》（*the TTRA Newsletter*）、《年度會議記錄》（*Fannual Conference Proceedings*）等出版物。該協會在美國柯羅拉多大學設有旅遊參考資料中心（the Travel Reference Center），地址是：

the Business Research Division
University of Colorado
Boulder, Colorado 80309
U. S. A.

八、國際會議協會

國際會議協會（International Congress and Convention Association, ICCA）為一起源於歐洲的國際性會議組織，成立於西元1962年。其主要功能為會議資訊之交換，協助各會員國訓練並培養專業知識及人員，並藉各種集會或年會建立會員間之友好關係。目前區分會，會員涵蓋70個國家，計500個會員。

我國自西元1974年以來，陸續有會員加入ICCA，目前計有觀光局、中華航空公司、錫安國際會議顧問公司、福華大飯店、金界旅行社、台北國際會議中心等6個單位參加，隸屬於亞太地區分會。

九、國際會議暨旅遊局協會

國際會議暨旅遊局協會（International Association of Convention and Visitors Bureau, IACVB）於西元1914年在美國成立，為一非營利專業組織；原名國際會議局協會（International Association of Convention Bureaus），後為確實反映各會員職掌以及休閒旅遊，故於1974年間更名。該組織宗旨為提昇會議及旅遊業人員之會議與觀光專業水準、效率與形象。該組織是以美國各城市或地區的觀光局為主要成員所組成，目前會員共有26個國家，450個會議及觀光局，共1,050餘會員。觀光局於1986年加入該組織。由觀光局局長及駐紐約、舊金山、芝加哥三辦事處主任4人為會員代表。

十、國際領隊協會

國際領隊協會（International Association of Tour Managers, IATM）
於西元1961年成立，總會設於英國倫敦，其目的乃是一個代表「領
隊」職業的團體，並儘可能提昇世界各地之旅遊品質，使I. A. T. M.
徽章成為優越品質之保證，亦使旅遊業界能體認，領隊在成功圓滿旅
程中扮演重要角色。其會員種類分為：正式會員、榮譽會員、退休會
員、附屬會員及贊助會員等。西元1988年9月我國有70餘位資深觀
光領隊申請獲准加入，為該會在太平洋區的另一分會，目前亦為遠東
地區唯一分會。

十一、美國及國際性觀光關聯組織簡稱暨全銜

簡稱	英文全稱
AAA	American　Automobilc Association
AACVB	Asia Association of Convention and Visitors Burcaus
AAR	Association of American Railroads
ABA	American Bus Association
ACTOA	Air Charter Tour Opcrators of America
AGTE	Association of Group Travel Executives
AH&MA	American Hotel and Motel Association
AITO	Association of Incentivc Travel Operators
AOCI	Airport Operators Council International, Inc.
ARC	Airlincs Reporting Corporation
ATA	Airport Transport Association
ATC	Air Traffic Conference
AYII	American Youth Hostels
AMHA	American Motor Hotel Association
ASTA	American Society of Travel Agents
ARTA	Association of Retail Travel Agents

簡稱	英文全稱
CAAA	Commuter Airlinc Association of America
CHART	Council of Hotcl and Restaurant Trainers
CHRIE	Council on Hotel Restaurant and Institutional Education
CAB	Civil Aeronautics Board
CLIA	Cruise Lines International Association
CMAA	Club Managers Association of America
CMTA	Common Market Travel Association
COTAL	Confederacion de Organizaciones Turisticas de la America Latina (Confederation of Latin-American Tourist Organizations)
DATO	Discovcr America Travel Organizatlon
EATA	East Asia Travel Association
ETC	European Travel Commission
FAA	Federal Aviation Administration
FERC	Federal Energy Regulatory Commission
FMC	Federal Maritime Commission
GIANTS	Greater Independent Association of National Travel Service
HREBIU	Hotel and Restaurant Employee and Bartenders International Union
HSMA	Hotel Sales and Marketing Association
IAAPA	International Association of Amusement Parks and Attractions
IACA	International Air Charter Association
IACVB	International Association of Convention and Visitors Bureaus
lAFE	International Association of Fairs and Expositions
IAMAT	International Association of Medical Assistance to Travelers
IATA	International Air Transport Association
IATC	Inter-American Travel Congress
IATM	International Association of Tour Managers
ICAO	International Civil Aviation Organization
ICC	Interstate Commerce Commission
lCCA	International Congress and Convention Association
ICTA	Institute of Certified Travel Agents
IFSEA	International food Servicc Executives Assoclatlon

簡稱	英文全稱
IHA	International Hotel Association
IPSA	International Passenger Ship Association
ISHAE	International Society of Hotel Association Executives
ISTA	International Sightseeing and Tours Association
MAA	Motel Association of America
MPI	Meeting Planners International
NACA	National Air Carrier Association
NAMBO	National Association of Motor Bus Owners
NATA	National Air Transport Association
NATO	National Association of Travel Organization
NIFI	National Institute for the Food-service Industry
NPTA	National Passenger Traffic Association
NRPA	National Recreation and Parks Association
NRA	National Restaurant Association
NTA	National Tour Association
NTSB	National Transportation Safety Board
PATA	Pacific Asia Travel Association
PATCO	Professional Air Traffic Controllers Organization
RVIA	Recreational Vehicle Industry Association
SATH	Society for Advancement of Travel for the Handicapped
SATW	Society for American Travel Writers
SITE	Society of Incentive Travel Executives
TIAA	Travel Industry Association of America
TTRA	Travel and Tourism Research Association
UFTAA	Universal Federation of Travel Agents Association
UTC	International Union of Railways
USTOA	United States Tour Operators Association
USTDC	United States Travel Data Center
USTDS	United States Travel Data Service
USTTA	United States Travel and Tourism Administration
WATA	World Association of Travel Agents
WTO	World Tourism Organization

參、國內主要觀光組織

一、台灣觀光協會

財團法人台灣觀光協會係於西元1956年由中國國民黨中央委員會第五組主任上官業佑及台灣省交通處處長侯家源，根據政府成立觀光協會的方案，邀集台灣省議會議長黃朝琴、台灣省風景協會理事長游彌堅及各觀光相關單位代表50多人，經一個月籌備，而於11月29日正式成立。

二、中華民國觀光學會

學會創立於西元1969年，係由謝東閔、林語堂、葉公超、毛松年、蔣廉儒等社會知名人士40餘人所發起。

三、中華民國旅行業品質保障協會

中華民國旅行業品質保障協會（Travel Quality Assurance Association, R. O. C.）（以下簡稱旅行業品保協會）成立於西元1989年10月，是一個由旅行業組織成立來保障旅遊消費者的社團公益法人。

旅行業品質保障協會成立的宗旨是提高旅遊品質，保障旅遊消費者權益。因此，當旅遊消費者參加了它的會員旅行社所承辦的旅遊，而旅行社違反旅遊契約，導致旅遊消費者權益受損時，得向旅行

業品保協會提出申訴，經過旅遊糾紛調處委員會的調處後，如承辦旅行社確實有違反旅遊契約而應負起賠償責任時，該承辦旅行社就應於10日內支付賠償金，逾期未支付者，由旅行業品保協會就旅遊品質保障金項下先代償，再向該承辦旅行社追償。

四、中華民國觀光導遊協會

中華民國觀光導遊協會（Tourist Guide Association, R. O. C.）成立於西元1970年1月30日，分由100餘位導遊先進，為結合同業情感、研發導遊學識，在政府主管引導下，協力組成。30餘年在全體會員合作努力下，配合觀光事業蓬勃發展，使協會功能日益茁壯，會員已逾千人，成為旅遊界舉足輕重之社團組織。

五、中華民國觀光領隊協會

中華民國觀光領隊協會（Association of Tour Managers, Republic of China）於西元1986年6月30日由一群資深領隊籌組成立，本會以「促進旅行業出國觀光團體領隊之合作聯繫，砥礪品德及增進專業知識、提高服務品質、配合國家政策、發展觀光事業及促進國際交流為宗旨」。

第四章

觀光客

重點整理

重點整理

壹、觀光客之旅遊決策

觀光旅遊產品一般而言是一無形的產品（an intangible product），因此最終產品乃是體驗（experience），這是外在看不見的（invisible）；但是，另一方面，它又是一不只看得見，而且具有高度象徵性的東西，從使用的裝備、所住的旅館、所去的餐館、所使用的交通工具等等，都可能代表著某種程度的象徵意義，例如，成功、有成就等。

貳、觀光客的體驗

因為許多觀光客與觀光地區之接待者，有著語言上的障礙及文化上的差異，無法能有較深入或直接的接觸，又因一些實質環境上的障礙，例如，為了控制與防止遊客的破壞行為，或為了保護當地居民之隱私，而採取之禁止遊客進入該區或禁止遊客使用某些設施等措施，使得既要能讓觀光客有機會深刻體驗該地區居民之生活環境，而又不會過度侵擾該地區，變成一個兩難的課題；其中較明顯的地區有國家公園、古蹟區、教堂等。此時，解說服務（interpretive service）計畫對觀光地區而言，扮演了極為重要的角色。解說服務可在既保護環境，又能滿足觀光客之需求的情況下，充實觀光客的觀光旅遊體驗。

參、觀光客的性格與觀光地區發展之關係

　　雖然一般而言觀光旅遊產品是一無形的產品，且其最終產品乃是體驗，這是外在看不見的；但是，另一方面，它又是一項不只看得見，並且是具有高度象徵性的東西，從觀光客所使用的裝備、所住的旅館、所去的餐館、所使用的交通工具等，都可能代表著某種程度之象徵意義，如成功、有成就、浪漫等。對許多人來說，觀光旅遊活動，是達成其所重視之理想自我意象的方式之一，若我們能將人們的自我意象作深入之研究，對瞭解人們爲什麼從事觀光旅遊活動及其觀光旅遊行爲將有莫大助益。

　　史丹利・普洛格（Stanley Plog）在一項有關渡假區受歡迎程度之興起與衰微的研究中，將從事觀光旅遊活動者之心理描繪類型分成五種型式，包括：自我意向型（the psychocentrics）、近似自我意向型（the near-psychocentrics）、中間型（the mid-centrics）、近似多樣活動型（the near-allocentrics）及多樣活動型（the allocentrics）。此研究發現在觀光旅遊行爲中，具有自我意向型性格（the psychocentric personality）的觀光客，對其生活之可預期性，有很強烈的需求。因此，他們在從事觀光旅遊活動時，通常選擇前往其所熟悉的觀光地區。他們的性格較被動，主要的觀光旅遊動機爲休息和輕鬆，對於所從事的活動、所使用的住宿、餐飲，和娛樂設施，都希望能與其日常所熟悉的生活有一致性，而且是可預測的。而具有多樣活動型性格（the allocentric personality）的觀光客，對其生活之不可預期性，有很強烈的需求。因此，他們在從事觀光旅遊活動時，通常選擇前往較不

為人所知的地區。他們的性格較主動，喜歡到外國觀光旅遊，接觸不同文化背景的人，並希望有新的體驗。

第五章

觀光市場區隔化與行銷研究

第一單元　重點整理

壹、觀光市場區隔化

　　因為市場是由消費者所構成，而消費者有不同的欲望、資源、地理位置、購買態度，和購買習性等；市場區隔化可發掘出許多對公司有用的市場機會。我們知道，最好的區隔市場（market segment）是有最高的銷售額、成長最快、高利潤、競爭弱，及行銷通路簡單的市場，但通常很少有一區隔市場能樣樣俱佳，公司要找出最具吸引力，而又能配合公司長處的市場進入。

　　因此，有效的行銷活動在於企業能界定出對其最有利的區隔市場，也就是能發掘出最值得其服務的顧客與需求。一企業可利用各種區隔變數，找出最佳的區隔機會；這些變數可分為以下七大類：

　　第一，人口統計變數（demographic variables）：包括：年齡、性別、家庭人數、所得、職業、教育程度、宗教信仰、種族、國籍、家庭生命周期等等。

　　第二，地理變數（geographic variables）：包括：洲、國家、區域、省（縣）、城市、鄰里、人口密度、氣候等等。

　　第三，心理統計變數（psychographic variables）：包括：生活型態（life style）、性格特徵、對產品之概念或知覺、態度、社會階級等等。

第四，行為變數（behavioral variables）：包括：購買次數、購買者狀態、品牌忠誠度、購買時機、所追求之利益、購買準備階段等等。

第五，旅遊目的變數（purpose of trip）：包括：商務旅遊者、會議旅遊者、非商務旅遊者如渡假、探訪親友等等。

第六，旅遊習慣和偏好：包括所使用的交通工具、旅遊安排和訂票之起源、使用的付款方式、購買之服務等級、旅遊季節等等。

第七，個人或團體旅遊：包括外國來的散客（foreign independent travelers, FIT）、國內的散客（domestic independent travelers, DIT）、團體全備式遊程（group inclusive tour, GIT）等等；而其中散客又可分為花費低者到豪華奢侈者，團體又可分為各種特殊興趣團體如遊學（study tours）、獎勵性旅遊（incentive travel）等。

貳、行銷研究

一般從事行銷工作者對於市場的認識，大多是靠直覺、臆想，或根據實際經驗加以揣測、推論，很少有依真憑實據成為客觀衡量標準的；事實上，有效力的行銷人員知道行銷研究的功能，並會加以利用，且知道行銷研究的限度，須加入其直覺、經驗與判斷。

行銷研究的工作，常因時間、經費、資料的缺乏等原因，未能徹底執行。但由於直覺和判斷常根植於過去的經驗，而未來通常和過去不同，加上若憑直覺和經驗常很難顧慮周詳，因此，行銷研究實為擬訂行銷計畫的一個必要條件。

行銷研究的範圍包含所有有關顧客、競爭者、公司本身及行銷環境等的資訊，舉凡目標顧客的特性、大小、需要，其對公司的認知、對競爭者的認知等，及敵我品牌所處的地位、市場占有率、定價政策、產品線、產品類別、促銷推廣策略、行銷通路，及影響公司發展的個體環境（例如，公司內部的各個部門、供應商、中間商、配銷商、金融中介機構、媒體大眾、政府大眾、公民行動大眾等）和整體環境（例如，人口統計趨勢、經濟環境、自然環境、科技環境、政治、法律環境、社會、文化環境等）之變動情形，均須有計畫性地探討之。有了正確的市場資訊，方能有助於行銷計畫的擬訂與執行；清楚地瞭解潛在的消費者，須提供何種服務與活動，及如何與其溝通，以增強公司成功的機會。

在選擇目標市場（target market）時，公司便須具備發掘並評估市場機會的能力，而欲分析及評估目前和未來的市場需要，則有賴於獲得有關顧客、競爭者、經銷商，及其他市場有關人士之足夠且正確有用的資訊；行銷研究便是有系統地設計、蒐集、分析，並報告各項與公司所面臨之特定行銷狀況有關資料和發現的工作，使得決策者在進行行銷分析、規劃、執行和控制時，能有充分的資訊，以供運用。

第二單元　名詞解釋

1. 區隔變數：企業可利用各種區隔變數，找出最佳的區隔機會；這些變數可分為以下七大類：

 (1)人口統計變數（demographic variables）包括：年齡、性

別、家庭人數、所得、職業、教育程度、宗教信仰、種族、國籍、家庭生命週期等等。

(2)地理變數（geographic variables）包括：洲、國家、區域、省（縣）、城市、鄰里、人口密度、氣候等等。

(3)心理統計變數（psychographic variables）包括：生活型態（life style）、性格特徵、對產品之概念或知覺、態度、社會階級等等。

(4)行為變數（behavioral variables）包括：購買次數、購買者狀態、品牌忠誠度、購買時機、所追求之利益、購買準備階段等等。

(5)旅遊目的變數（purpose of trip）包括：商務旅遊者、會議旅遊者、非商務旅遊者如渡假、探訪親友等等。

(6)旅遊習慣和偏好包括：所使用的交通工具、旅遊安排和訂票之起源、使用的付款方式、購買之服務等級、旅遊季節等等。

(7)個人或團體旅遊包括：外國來的散客（foreign independent travelers, FIT）、國內的散客（domestic independent travelers, DIT）、團體全備式遊程（group inclusive tour, GIT）等等；而其中散客又可分為花費低者到豪華奢侈者，團體又可分為各種特殊興趣團體如遊學（study tours）、獎勵性旅遊（incentive travel）等。

2.行銷研究的範圍：行銷研究的範圍包含所有有關顧客、競爭者、公司本身及行銷環境等的資訊，舉凡目標顧客的特性、大小、需要，其對公司的認知、對競爭者的認知等，及敵我品牌

所處的地位、市場占有率、定價政策、產品線、產品類別、促銷推廣策略、行銷通路，及影響公司發展的個體環境（例如，公司內部的各個部門、供應商、中間商、配銷商、金融中介機構、媒體大眾、政府大眾、公民行動大眾等）和整體環境（例如，人口統計趨勢、經濟環境、自然環境、科技環境、政治、法律環境、社會、文化環境等）之變動情形，均須有計畫地探討之。有了正確的市場資訊，方能有助於行銷計畫的擬訂與執行；清楚地瞭解潛在的消費者，須提供何種服務與活動，及如何與其溝通，以增強公司成功的機會。

第六章

觀光發展之影響分析

第一單元　重點整理

壹、觀光發展在經濟方面的可能影響

　　觀光發展在不同區域會帶來不同的經濟利益（benefits）與成本（costs），通常和目的地地區之經濟結構及地理位置較有關聯，例如，對已開發地區和開發中地區之影響，便有很大的不同，開發中地區所得水準較低、財富分配較不均、失業和未充分就業之程度較高、工業發展程度較低，且國內市場較小，以農業出口為大宗，製造業及服務業常為外國投資者所有，造成利潤流失（leakage）、通貨膨脹與外匯短缺等情況。

　　觀光的發展在開發中國家，大部分是一相當新的活動，且在很短時間內會有很明顯的成長水準，這對當地的基本公共設施（infrastructure）及人力資源（human resources）會造成很大的影響；有時基本公共設施不足，無法因應增加之觀光客，有時旅館興建過剩，導致使用率過低。

　　此外，不同地理位置，不同的自然資源特性，其吸引力亦有很大的不同。例如，氣候、離目標市場之距離遠近、海岸、山岳、野生動植物的特性等，均會影響觀光發展的情況。

貳、觀光發展在實質環境方面的可能影響

觀光發展與實質環境間展現出兩種顯著不同的關係：一是兩者在交互作用下之各現象相互支持的共生關係（symbiotic relationship），例如，歷史古蹟的保護、野生動物公園的設立、自然資源的保育、環境品質的改善等；另一種則是兩者相互衝突的關係，例如，對植物的踐踏、海岸的污染、野生動物棲息地之遭受危害、空氣、水質、噪音的污染等。

此外，觀光對人為環境所造成之影響也常被忽略，例如，渡假區觀光設施對土地利用引起的壓力、基本公共設施的過度負荷、交通擁塞、對景觀之破壞等，因此亦須將觀光對土地利用之改變、設施品質、稅收、價格等之影響，作一番檢視。

參、觀光發展在社會文化方面的可能影響

一、社會的雙重性

外來的價值觀和意識形態，會為當地居民所接受，並對其生活與行為造成影響。有些人模仿觀光客的行為及態度，而忽視文化上和宗教上的傳統。

此外，社會風俗與規範有突然轉變的及分裂性的變化，例如，

家庭主婦首次外出在旅館工作，對原本婦女之角色及家庭所發生之變化。

社會的雙重性（social dualism）也會造成個人部分西化與部分保持傳統價值的結果。但從正面的影響來看，觀光也會帶來文化交流，促進國際間的瞭解，並傳達新的觀念等。

二、展示效應

展示效應（demonstration effect），通常是指當地居民，特別是年輕人，對觀光客的行為與態度及消費型態的採行。正當來看，可讓當地居民知道世界上還有許多其他的東西，可激勵他們工作更勤奮及接受更好的教育，以改進他們的生活水準；但這需要當地有工作及學校的存在才可行。否則，可能會造成挫折感的增加。

此外，還包括在不同項目上的花費造成影響，例如，牛仔褲、唱片、速食、太陽眼鏡等，有些當地居民會受影響而穿外國流行的服飾、吃進口的食物、喝進口的飲料等，雖然通常這超過他們的能力範圍，但對進口商品的消費仍不斷地增加。

第二單元　名詞解釋

1.利益與成本：觀光發展在不同區域會帶來不同的經濟利益（benefits）與成本（costs），通常和目的地地區之經濟結構及地理位置較有關聯，例如，對已開發地區和開發中地區之影響，便有很大的不同，開發中地區所得水準較低、財富分配較不均、失業和未充分就業之程度較高、工業發展程度較低，且國內市場較小，以農業出口為大宗，製造業及服務業常為外國投資者所有，造成利潤流失（leakage）、通貨膨脹與外匯短缺等情況。

2.共生關係：觀光發展與實質環境間在交互作用下之各現象相互支持的共生關係（symbiotic relationship），例如，歷史古蹟的保護、野生動物公園的設立、自然資源的保育、環境品質的改善等。

3.相互衝突關係：觀光發展與實質環境間相互衝突的關係，例如，對植物的踐踏、海岸的污染、野生動物棲息地之遭受危害、空氣、水質、噪音的污染等。

第七章

觀光地區的規劃與發展

重點整理

　　觀光規劃的基本步驟

　　觀光發展的目標和準則

　　觀光發展計畫之組成要素

重點整理

壹、觀光規劃的基本步驟

大體而言，任何形式的計畫（plan），其基本的規劃方式在表現上也許不同，但在概念性的方法（the conceptual approach）上卻是相同的。一般可分為下列八個步驟：

一、研究準備階段

研究準備（study preparation）階段包括：計畫進行的決策，例如，規劃期限、規劃預算的概估、預期目標、規劃流程等，參考文獻的蒐集，和規劃研究團隊的組成等。

二、發展目標及目的之初步決定階段

包括：發展之目標（goals）和目的（objectives）均在此階段作初步的擬定，然後根據計畫形成的過程中所產生之回饋（feedback）作適當的修正。

三、調查階段

包括：對於開發地區之特性和現況作調查（surveys）及清查（inventory）的工作。這些工作大致可分為：

1. 觀光客旅遊型態（tourist travel patterns）的調查。
2. 過去和現在觀光客前來之人數的調查。

3. 現有及潛在之觀光特色的清查。

4. 現有及計畫中之住宿設施的清查。

5. 現有及計畫中之交通運輸和其他基本公共設施的清查。

6. 現有之土地利用與居住型態的清查。

7. 經濟發展之現況與潛力的調查。

8. 現有之實質環境上、經濟性與社會性的計畫之調查。

9. 環境特性與品質之調查。

10. 社會文化型態與趨勢的調查。

11. 現行投資政策及資本現況的調查。

12. 現有之官方與民間觀光組織的調查。

13. 現行之觀光有關法規的調查。

四、分析與綜合階段

包括：將調查及清查所得到的資料作分析的工作，然後將分析的結果加以綜合（synthesize）找出機會與困難或限制點，以作為計畫之形成和議題的基礎。例如，根據旅遊型態、觀光客抵達人數及觀光特色等的調查，可作為市場分析和觀光客預測的分析之用。對於住宿設施的清查加上述所得資料，可作為觀光客所需住宿設施的預測之用，並可作為預估所需員工數之用等。

五、計畫形成階段

包括：發展政策及實質計畫的形成等。這其中包括：經濟政策、環境政策、投資政策、立法政策、組織政策、社會文化政策、人力發展政策、行銷策略，及實質開發計畫等。

六、建議階段

包括：所有與計畫有關之各種方案的形成所作的建議。例如，觀光促銷活動方案、教育和訓練活動方案、社會文化影響評估暨保存方案、鼓勵投資方案、相關法規之修訂、官方暨民間觀光組織架構和編制需求方案、環境影響暨保育方案、觀光地區發展方案、設施設計標準方案、交通運輸系統聯結方案等。

七、執行階段

包括：所有計畫及建議案的執行工作。

八、監控階段

包括：持續性對計畫和建議案之執行作監控與回饋的工作，俾作必要之修正與調整。

貳、觀光發展的目標和準則

觀光發展需要全民的支持，方能持續；因此，當地居民對觀光客的態度也是極為重要的影響因素。以下簡單敘述三種「居民對觀光客之態度」的回應模式（response model）以供參考：

1.Doxey 所提出之觀光發展過程的五個階段：

階段別	當地居民的反應
(1)陶醉階段 （euphoria）	居民對湧入的觀光客感到興奮，喜歡看到他們，以及因他們花錢而增加收入感到高興。此時當地的觀光設施和規劃還不充足。

階段別	當地居民的反應
(2)冷漠階段 （apathy）	觀光產業已經發展，觀光客的出現也很平常，居民把它當作既成事實，第一階段的興趣和熱情已消失。觀光業者是以營利爲目的，賓主間的關係仍是一種商業行爲。
(3)惱怒階段 （irritation）	此時交通阻塞或擁擠現象來臨，公共設施及觀光遊憩設施不敷使用，居民的惱怒、厭煩從而出現。
(4)敵對階段 （antagonism）	因爲居民視觀光客爲造成當地一切負面影響之主因，而排斥觀光，可感覺得到居民對觀光客的強烈厭惡，甚至對觀光客作出不禮貌或攻擊的行爲。
(5)最後階段 （the final stage）	有些居民乾脆遷離此地，而另外一些居民則試圖在這樣的地方重新適應。

2.Butler 所提出之「居民在一特定時期中對觀光發展之態度及行爲反應」的六個階段：

階段別	當地居民的反應
(1)探查階段 （exploration）	到訪的觀光客不多，居民與其相處融洽，居民十分歡迎這些外來客，因爲他們帶來了新奇的事物，且爲當地和外界之溝通開啓了一扇窗。
(2)涉入階段 （involvement）	隨著觀光客的增力，當地居民逐漸提供一些設施供觀光客使用，經營方式較專業化，居民對觀光發展更加投入。
(3)發展階段 （development）	大量的觀光設施與服務爲滿足觀光客需求而開發，廣告與促銷推廣亦隨之展開，大家樂觀其成。
(4)鞏固階段 （consolidation）	觀光發展逐漸飽和，利潤逐漸減少，業者努力開源節流，鞏固事業，避免業績不佳遭到淘汰。部分未參與經營的居民對觀光客剝奪限制了他們的活動感到不滿。
(5)停滯階段 （stagnation）	該地區不再是熱門的觀光勝地，觀光客逐年減少，觀光發展亦造成了一些經濟、實質環境、社會文化上的問題，觀光業者爲吸引遊客也採取壓低價格、降低品質的策略。
(6)衰退或復甦階段 （decline or rejuvenation）	衰退乃表示觀光客不再對此地區感興趣，而前往其他觀光地區；復甦則是由業者採取新的策略、更新的設施，或重新開發景點，再度發展。

3.Dogan 所提出之「居民在觀光發展過程中對觀光客之反應」的
五類型：

類型別	居民所採取的反應型態
(1)抵抗（resistance）	居民採取主動積極的行動來反對觀光發展，這其中可能以公開的、謹慎的或間接的方式向觀光客表達。敵意持續累積，甚至導致對觀光客的侵害或欺騙。
(2)退縮（retreatism）	居民可能會避免與觀光客接觸或互動，此常發展在一個依賴觀光但仍未接受此產業的地區；居民仍須爲經濟的理由而擁抱觀光客，但在社會層面則保持距離與反感。
(3)劃清界線（boundary maintenance）	居民還是擁抱觀光客，支持觀光事業，但會藉由當地的社會規範、風俗習慣、穿著打扮等，來突顯他們與觀光客的不同。
(4)復興再生（revitalization）	當地的傳統習俗和文化活動，因變成觀光吸引力而能被保存下來，進而持續發展。
(5)接納（adoption）	居民迎合觀光客的生活方式，並接受他們爲當地社會與經濟網路的一部分。此乃對觀光發展的一種主動和正面的回應。

McIntosh（1977）認爲觀光發展之目標應包括下列各項：

1.提出一架構，使得經由觀光所帶來的經濟利益能提高當地居民的生活水準。

2.以當地居民和觀光客雙方爲著眼點，發展基本公共設施及遊憩設施。

3.確保新發展之遊客中心與渡假區的型態能符合這些地區之發展目的。

4.建立一個與政府及當地居民之經濟、社會、文化哲學相一致的發展計畫。

Rosenow and Pulsipher（1979）更提出了八項基本原則以爲發展觀光準則，頗值得參考，茲摘錄如後：

1. 一地區要發展觀光，須以其具獨特性之資產（heritage）和環境（environment），並能發揮該地區之地方特色的資源為基礎。

2. 發展觀光要能對「吸引觀光客的資源」（attractions）加以保存、維護，並改善其品質。

3. 發揮觀光要能在不影響當地屬性（attributes）之根基下進行。

4. 發展觀光不僅是要提供經濟發展的機會，更要作為社會、文化發展的基石。

5. 一地區要發展觀光，其所提供之服務，除了要有基本好的品味（taste）和品質（quality）外，也要能展現與眾不同的風格（a distinctive character）。

6. 發展觀光要有宏觀的行銷觀念，能利用傳播工具（communic-ations）引發觀光活動，並改善觀光產品，以豐富遊客之體驗。

7. 發展觀光要在當地環境之容納量（the carrying capacity）的範圍內為之，且要以不破壞當地生活品質的前提下進行之。

8. 發展觀光要能考慮當前及未來預期之能源限制（energy constraints），儘可能地善用所需能源。

參、觀光發展計畫之組成要素

許多的觀光文獻中，將觀光發展計畫之組成要素作了不同的分類，不過，大致上總不外乎包括下列七大要素：

一、吸引觀光客的特色

觀光地區所有能吸引觀光客前來之自然資源、人文資源、人為

的吸引物和有關的活動等。

二、交通運輸

包括交通運輸設施與服務。

三、其他基本公共設施

其他基本公共設施（other infrastructure）指除了交通運輸設施以外之水、電、郵政、電信、污水及污物處理、醫療、公共安全、治安、消防等有關的公共設施。

四、住宿

包括：住宿設施與服務。

五、餐飲

包括：餐飲設施與服務。

六、其他上層設施

其他上層設施（other superstructure）指除了住宿、餐飲設施之外，為滿足觀光客之需要而提供的設施；包括：零售購物設施（如零售商店、紀念品店、免稅商店等等）、金融服務設施（如銀行、信用卡服務公司、外幣兌換服務處）、娛樂設施（如劇院、音樂廳、電影院、保齡球館等）和遊憩設施（如高爾夫球、網球場、游泳池等）。

七、機制性要素

機制性要素（institutional elements）包括：與資訊提供有關的設

施與服務、相關的政策和法規、行銷策略和方案、組織架構、教育與
訓練方案，及對於經濟上、實質環境上和社會文化上可能造成之影響
所作之控制方案等。

附　錄

一 中國飲食文化圖書館簡介

壹、緣起

源遠流長的中華文化中，飲食文化可說是舉世所共同肯定的傑出成就。能夠有系統地蒐集這一極為珍貴的民族智慧資產，整理資料文獻，並進而結合專家學者共同建立中日飲食文化的智慧網路，將是十分有意義的事。

三商企業機構有感於除了經管事業外，也應對社會略盡心意，因此從西元1987年6月起，指派專人，積極拜訪日本、大陸、香港、新加坡、美國及台灣等地的專家學者；遠赴各地蒐集有關中國飲食文化之圖書、錄音帶、錄影帶等不同資料，並在第一階段成立了「中國飲食文化圖書館」。

目前本圖書館蒐集了來自世界各地不同語文、不同型態之有關於中國飲食文化的資料，包括八千餘冊的書籍及百餘種不同媒體的資料，於西元1989年6月正式對外開放，讓對中國飲食文化有興趣，真正關心的中外人士，能享受到坐擁百城，四壁圖書中有我的樂趣。

貳、館藏

一、主題範圍
1.食經論著。
2.食材、食器。
3.烹飪技術。
4.藥膳、食療、食補。
5.地方菜餚。
6.各式飲品。

7.歷史考據、傳統掌故。

8.禮儀風俗。

9.文藝創作。

二、館藏內容

1.中、日文圖書約七千餘冊。

2.英、歐語文圖書約六百餘冊。

3.專業期刊近二十種。

4.圖片、剪輯資料。

5.海內、外「中國餐廳」菜單。

6.珍、善本書。

7.研討會論文。

參、服務項目

一、閱覽服務

本館資料採開架陳列，以館內閱覽為原則，恕不外借。

二、資料複印服務

為便利讀者之研究參考，在不侵害著作權益之原則下，可付費複印資料，但不得超過該書的三分之一。

三、專題選粹服務

1.期刊目次索引。

2.剪輯資料。

3.研討會論文。

四、視聽資料閱覽服務

本館提供錄影帶、錄音帶及相關設備讀者在館內閱覽，惟不提供轉錄服務。

肆、入會辦法

一、本館採會員制。

二、凡年滿十五歲以上，對中國飲食文化有興趣之中外人士，皆可申請入會。

三、請攜身分證或護照親自來館辦理會員證。

四、凡本館會員可免費閱覽本館資料，並可優先參加本館所舉辦之各項活動。

五、會員將不定期寄發「會訊」，增進資訊交流。

六、入會辦法修改時，另行公布之。

伍、閱覽規則

一、入館時請以會員證交換儲物櫃鑰匙，離館前換回會員證。

二、貴重物品請自行保管。

三、館內請勿有下列行為：

1.吸菸。

2.飲食。

3.大聲喧嘩。

4.服裝不整。

四、敬請遵守閱覽規則，若經館員制止無效，取消會員資格。

陸、開放時間與位置圖

一、開館時間

每週二至週五，八時半至十七時。

二、休館時間

每週一、國定假日休館。

三、由於座位有限，來館前請先預約。

服務電話：（02）2503-1111 轉 5616,5617

傳　　眞：（02）2505-7095，2504-7092

台北市建國北路二段145號三商大樓

聯營公車：235、63、74、0左、505、0右、49、225、214、

502、33、298
台汽客運：松山機場—中正機場
福和客運：民生社區—新莊
在榮星花園站或美麗華飯店站下。
資料來源：三商企業機構。

二　護照條例

中華民國八十九年五月十七日華總一義字第八九○○二八三四○號令公布

第一條　中華民國護照之申請、核發及管理，依本條例辦理。本條例未規
　　　　定者，適用其他法律之規定。

第二條　本條例之主管機關為外交部。

第三條　護照由主管機關制定。

第四條　護照非依法律，不得扣留。

第五條　護照分外交護照、公務護照及普通護照。
　　　　護照之申請條件及應備之文件；由主管機關定之。

第六條　外交護照及公務護照，由主管機關核發；普通護照，由主管機關
　　　　或駐外使領館、代表處、辦事處、其他外交部授權機構（以下簡
　　　　稱駐外館處）核發。

第七條　外交護照之適用對象如下：
　　　　一、外交、領事人員與眷屬及駐外使領館、代表處、辦事處主管
　　　　　　之隨從。
　　　　二、中央政府派往國外負有外交性質任務之人員與其眷屬及經核
　　　　　　准之隨從。
　　　　三、外交公文專差。

第八條　公務護照之適用對象如下：
　　　　一、各級政府機關因公派駐國外之人員及其眷屬。
　　　　二、各級政府機關因公出國之人員及其同行之配偶。
　　　　三、政府間國際組織之中華民國籍職員及其眷屬。
　　　　前項第一款、第三款及前條第一款、第二款所稱眷屬，以配偶、
　　　　父母及未婚子女為限。

第九條　普通護照之適用對象為具有中華民國國籍者。但具有大陸地區人
　　　　民、香港居民、澳門居民身分或持有大陸地區所發護照者，非經

主管機關許可，不適用之。

第十條　護照申請人不得與他人申請合領一本護照；非因特殊理由，並經主管機關核准者，持照人不得同時持用超過一本之護照。

未成年人申請護照須父或母或監護人同意。但已結婚者，不在此限。

第十一條　外交護照及公務護照之效期以五年爲限，普通護照以十年爲限。但未滿十四歲者之普通護照以五年爲限。

前項護照效期，主管機關得於其限度內酌定之。

護照效期屆滿，不得延期。

第十二條　尚未履行兵役義務男子之普通註照，其護照之效期、應加蓋之戳記、申請換發、補發及僑居身分加簽限制事項，由主管機關會商相關機關定之。

第十三條　護照應記載之事項及方式，由主管機關定之。

第十四條　護照所記載之事項，於必要時，得依規定申請加簽或修正。

前項加簽或修正之項目及方式，由主管機關定之。

第十五條　有下列情形之一者，應申請換發護照：

一、護照污損不堪使用。

二、持照人之相貌變更，與護照照片不符。

三、持照人已依法更改中文姓名。

四、持照人取得或變更國民身分證統一編號。

五、護照製作有瑕疵。

有下列情形之一者，得申請換發護照：

一、護照所餘效期不足一年。

二、所持護照非屬現行最新式樣。

三、持照人認有必要並經主管機關同意者。

第一項第一款之護照，其所餘效期在二年以上者，依原效期換發護照；其所餘效期未滿三年者，換發三年效期護照。但有特殊情形，經主管機關同意者，不在此限。

第一項第二款至第五款及第二項規定之情形，依第十一條規定效期，換發護照。

第十六條　持照人遺失護照，得依規定申請補發；其申請程序及應備文件，由主管機關定之。

前項補發之護照，主管機關及駐外館處得縮短其效期。

第十七條　外交或公務護照之持照人任務結束回國後，除經主管機關核准得繼續持用者外，應將該護照繳交主管機關註銷。

第十八條　申請人有下列情形之一者，主管機關或駐外館處應不予核發護照：

一、冒用身分，申請資料虛偽不實，或以不法取得、偽造、變造之證件申請者。

二、經司法或軍法機關通知主管機關者。

三、其他行政機關依法律限制申請人出國或申請護照並通知主管機關者。

第十九條　持照人有下列情形之一者，主管機關或駐外館處，應扣留其護照，並依規定處理：

一、所持護照係不法取得、冒用、偽造或變造者。

二、經司法或軍法機關通知主管機關者。

三、申請換發護照或加簽時，有前條第三款情形者。

持照人所持護照係不法取得、冒用或變造者，主管機關或駐外館處，應作成撤銷原核發護照之處分，並註銷其護照

持照人所持護照係偽造者，主管機關或駐外館處，應將其護照註銷。

持照人或其所持護照有下列情形之一時，原核發護照之處分應予廢止，並由主管機關或駐外館處註銷其護照：

一、持照人有第一項第二款或第三款規定情形者。

二、持照人身分已轉換為大陸地區人民，經權責機關通知主管機關者。

三、持照人已喪失中華民國國籍，經權責機關通知主管機關
　　者。

四、申請之護照自核發之日起三個月未經領取者。

五、護照已申請換發或申報遺失者。

六、所持護照被他人非法扣留，且有事實足認為已無法追索取
　　回者。

第二十條　依第十八條規定不予核發護照或前條第一項、第四項第一款、
　　　　　第六款扣留或註銷關照者，如係已出國之國民，主管機關或駐
　　　　　外館處得發給專供返國使用之旅行文件。

第二十一條　主管機關或駐外館處依第十八條、第十九條現定為處分時，
　　　　　　除有第十八條第三款、第十九條第一項第三款、第四項第四
　　　　　　款至第六款規定之情形外，應同時以書面敘明理由，通知當
　　　　　　事人，並應附記不符之救濟程序。

　　　　　　主管機關或駐外館處依第十八條或第十九條規定為處分時，
　　　　　　無須通知該處分相對人陳述意見。

第二十二條　外交護照及公務護照免費。普通護照除因公務需要經主管機
　　　　　　關核准外，應徵收規費；其收費標準，由主管機關定之。

第二十三條　偽造、變造國民身分證以供申請護照，足以生損害於公眾或
　　　　　　他人者，處五年以下有期徒刑、拘役或科或併科新臺幣五十
　　　　　　萬元以下之罰金。

　　　　　　行使前項文書者，亦同。

　　　　　　將國民身分證交付他人或謊報遺失，以供冒名申請護照者，
　　　　　　處五年以下有期徒刑、拘役或科或併科新臺幣十萬元以下之
　　　　　　罰金。

　　　　　　前項冒用名義者，亦同。

　　　　　　受託申請護照，明知第一項至第四項事實或偽造、變造或冒
　　　　　　用之照片，仍代申請者，處五年以下有期徒刑、拘役或科或
　　　　　　併科新臺幣十萬元以下之罰金。

第二十四條　僞造、變造護照足以生損害於公受或他人者，處五年以下有
　　　　　　期徒刑，併科新臺幣五十萬元以下罰金。
　　　　　　行使前項文書者，亦同。
　　　　　　將護照交付他人或謊報遺失以供他人冒名使用者，處五年以
　　　　　　下有期徒刑、拘役或科或併科新臺幣十萬元以下罰金。
第二十五條　違反第四條扣留他人護照，足以生損害於公眾或他人者，處
　　　　　　五年以下有期徒刑或拘役或科或併科新臺幣十萬元以下罰
　　　　　　金。
第二十六條　本條例施行細則，由主管機關定之。
第二十七條　本條例自中華民國八十九年五月二十一日施行。

三 役男出境處理辦法

行政院臺八十七內字第三二○三○號函修正發布

中華民國八十七年六月二十五日內政部台（八七）內役字第八七八六七一八號令修正發布

中華民國八十九年五月十九日內政部台（八九）內役字第八九七六七八一號令修正發布

第一條 本辦法依兵役法施行法第七十八條之一第三項規定訂定之。

第二條 年滿十八歲之翌年一月一日起至屆滿四十歲之年十二月三十一日止，尚未履行兵役義務之役齡男子（以下簡稱役男）申請出境，依本辦法及入出境相關法令辦理。

第三條 本辦法所稱出境，係指離開台灣地區。

　　　　前項台灣地區，係指台灣地區與大陸地區人民關係條例第二條所定之台灣地區。

第四條 役男申請出境應經核准，其限制如下：

　　　　一、在學役男因奉派或推薦出國研究、進修、表演、比賽、訪問、受訓或實習等原因申請出境者，最長不得逾一年。

　　　　二、未在學役男因奉派或推薦代表國家出國表演或比賽等原因申請出境，最長不得逾三個月。

　　　　三、因前二款以外原因經核准出境者，每次不得逾二個月。

　　　　役男申請進入大陸地區者，準用前項規定辦理。

第五條 役齡前出境，於十九歲徵兵及齡之年十二月三十一日前在國外就學之役男，符合下列各款情形者，得檢附經驗證之在學證明，向內政部警政署入出境管理局（以下簡稱境管局）申請再出境；其在國內停留期間，每次不得逾二個月：

　　　　一、在國外就讀經當地國教育主管機關立案之正式學歷學校，而修習學士、碩士或博士學位者。

二、就學最高年齡，大學至二十四歲，研究所碩士班至二十七歲，博士班至三十歲，均計算至當年十二月三十一日止。但大學學制超過四年者，每增加一年，得延長就學最高年齡一歲，畢業後接續就讀碩士班、博士班者，均得順延就學最高年齡，其順延博士班就讀最高年齡以三十三歲爲限。

前項役男返國停留期限屆滿，須延期出境者，依下列規定向境管局辦理，最長不得逾二個月：

一、因重病、意外災難或其他不可抗力之特殊事故，檢附就醫醫院診斷書及相關證明書。

二、因就讀學校尙在連續假期間，檢附經驗證之就讀學校所開具之假期期間證明者。

役齡前出境，於十九歲徵兵及齡之年十二月三十一日前在香港或澳門就讀之役男，準用前二項規定辦理。

第六條　役男已出境尙未返國前，不得委託他人申請再出境；出境及入境期限之時間計算，以出境及入境翌日起算。

第七條　第四條第一項第一款在學役男申請出境，由其就讀學校檢附相關證明，第四條第一項第二款未在學役男申請出境，由其自衛檢附相關證明，向徵額地直轄市、縣（市）政府申請核准。

第四條第一項第三款役男申請出境由徵額地直轄市、縣（市）政府核准。但在學役男且經核准緩徵者，由境管局依徵額地直轄市、縣（市）政府核准之緩徵資料核准。

前項未在學役男，因上遠洋作業漁船工作者，由船東出具保證書，且經轄區漁會證明後提出申請；因參加政府機關主辦之航海、輪機、電訊、漁撈、加工、製造或冷凍等專業訓練，須上遠洋作業漁船實習者，由主辦訓練單位提出申請。

前項遠洋作業漁船，係指總噸數在一百噸以上或經漁政機關核准從事對外漁業合作或以國外基地作業之漁船。

第八條　役男出境期限屆滿，因重病、意外災難或其他不可抗力之特殊事

故，須延期返國者，檢附經驗證之當地就醫醫院診斷書及相關證明，向徵額地直轄市、縣（市）政府申請。申請延期返國期限逾二個者，應核轉內政部辦理。

現任駐外外交人員之子，隨父或母出境而就學者，得檢具經驗證之在學證明，向徵額地直轄市、縣（市）政府申請延期返國，每次不得逾三年；其就學年齡、返國停留期限與延期出境，依第五條規定辦理。駐香港、澳門人員之子準用之。

在遠洋作業漁船工作之役男，無法如期返國須延期者，由船東檢具相關證明，並出具保證書經轄區漁會證明後，向徵額地直轄市、縣（市）政府申請延期至列入徵集梯次時返國。

第九條　役男有下列情形之一者，限制其出境：

一、已列入梯次徵集對象者。

二、經通知徵兵體檢處理者。

三、歸國僑民及僑生，依歸國僑民服役辦法規定，依法應履行兵役義務者。

四、依兵役及其他相關法規應管制出境者。

前項第一款至第三款役男，因直系血親或配偶病危或死亡，須出境探病或奔喪者，檢附經驗證之相關證明，經徵額地直轄市、縣（市）政府核准，得同意出境，期間以三十日為限。

第一項第二款役男經完成徵兵體檢處理者，解除其限制。

第一項第四款情形，由司法、軍法機關或該管中央主管機關函送境管局辦理。

第十條　役男出境逾規定期限返國者，或役齡前出境在國外就學返國逾規定停留期限者，不予受理其當年及次年出境之申請。

前項役男直系血親或配偶病危或死亡，須出境探病或奔喪者，得依前條第二項規定辦理。

第十一條　依第五條、第八條及第九條應繳付之文件須附中文譯本；其在國外或香港、澳門製作者，中、外文本均應經我駐外使領館、

代表處、辦事處、駐香港、澳門機構、經政府授權機構或受政府委託之民間團體驗證；其在大陸地區製作者，應經行政院設立或指定之機構或委託之民間團體驗證。

第十二條　役男依第四條申請出境或第五條申請再出境者，其護照效期以三年爲限，並應加蓋「尚未履行兵役義務」戳記。

護照加蓋「尚未履行兵役義務」戳記者，未經內政部核准，其護照不得爲僑居身分加簽。

第十三條　各相關機關、學校，對申請出境之役男，依下列規定配合處理：

一、外交部：於核發護照時，末頁加蓋「尚未履行兵役義務」戳記。

二、境管局：

（一）對役男中請入出境，符合規定者，發給入出境許可，役別欄載明「役男」，護照末頁未加蓋「尚未履行兵役義務」戳記者，應予以補蓋。

（二）每月列印「役男入出境動態資料通報名冊」分送相關直轄市、縣（市）政府。

（三）對役男出境逾規定期限申請再出境案件，通知核准機關重行審核。

三、學校：在學緩徵役男因畢業或開除、退學及休學等中途離校者，應依免役禁役緩徵緩召實施辦法規定，於三十日內繕造「離校學生緩徵原因消滅名冊」通知其徵額地直轄市、縣（市）政府，註銷其緩徵。

四、教育行政機關：學校未依規定造送「離校學生緩徵原因消滅名冊」，通知學校應於一個月內補辦完畢。

五、直轄市、縣（市）政府：

（一）依據學校造送之「離校學生緩徵原因消滅名冊」或境管局之通知，對逾期未歸役男，對其徵處通報人

催告一次。

　　（二）經催告仍未返國服役者，徵兵機關得查明事實並檢
　　　　　具相關證明，依妨害兵役治罪條例規定，移送法
　　　　　辦。

六、鄉（鎮、市、區）公所：役男出境及其出境平行線之入
　　境，戶籍未依規定辦理，致無法辦理徵兵處理者，查明原
　　因，轉報直轄市、縣（市）政府辦理，其有妨害兵役治罪
　　條例之事實者，移送法辦。

第十四條　在台原有戶籍兼有雙重國籍之役男，應持中華民國護照入出
　　　　　境，其持外國護照入境，依法仍應徵兵處理者，應限制其出
　　　　　境。

第十五條　役男出境後其護照效期屆滿者，未經內政部核准，不得辦理換
　　　　　領新護照。

第十六條　基於國防軍事需要，得由國防部會同內政部陳報行政院核准停
　　　　　止辦理一部或全部役男出境。

第十七條　依法免役、禁役者或已訓、待訓之國民兵者，得憑相關證明，
　　　　　逕行辦理一般出入境手續，不受本辦法限制。
　　　　　僑民役男在台居住未滿一年者，及大陸地區、香港、澳門來台
　　　　　役男，在台設籍未滿一年者，應憑相關證明，向境管局申請出
　　　　　境核准。

第十八條　本辦法中華民國八十七年六月二十六日修正施行前，已於役齡
　　　　　前出境而在國外就讀正式學歷學校之男子，屆役齡後返國申請
　　　　　再出境者，其應檢附經驗證之正式學歷學校在學證明，不受第
　　　　　五條第一項第一款修習學士、碩士或博士學位之限制。

第十九條　本辦法所定相關表冊格式由內政部另定之。

第二十條　本辦法自中華民國八十七年六月二十六日施行。
　　　　　本辦法修正條文自發布日施行。

四　接近役齡男子出境審查作業及護照管理規定

中華民國八十九年五月二十五日內政部台（八九）內役字第八九七六八二二號函頒

一、本規定依兵役法施行法第七十八條之一第六項規定訂定之。

二、本規定所稱接近役齡男子，係指年滿十五歲之翌年一月一日起，至屆滿十八歲之年十二月三十一日止之男子。

三、接近役齡男子申請護照之申請書，應先經內政部派駐外交部領事事務局（以下簡稱領務局）人員審查，於申請書駐記尚未履行兵役義務戳記。領務局於核發之護照末頁，依審查結果核蓋尚未履行兵役義務戳記。前項護照應加蓋之戳記，各相關單位若發現其未註記者，應請其至領務局補蓋。

四、接近役齡男子之護照效期，以三年為限；護照上加蓋尚未履行兵役義務戳記者，除有特殊原因經內政部核准者外，不得為僑居身分加簽。接近役齡男子於屆役齡後，除依役男出境處理辦法第五條、第八條第二項或第十八條之規定在國外就學或經內政部核准者外，不得在國外辦理換發護照。但辦理換發返國專用護照，不在此限。年滿十五歲之年十二月三十一日前已取得之護照，若於屆接近役齡或役男期間，尚未具僑居加簽資格，而有出入境者，雖護照上未加蓋尚未履行兵役義務戳記，亦不得為僑居身分加簽及在國外辦理換發護照。未具僑民身分之接近役齡男子，持外國護照入出境者，仍不得為僑居身分加簽。

五、在遠洋作業漁船工作之接近役齡男子，應由船東負責於起役之年通知其返國履行兵役義務。

六、具有僑居身分之接近役齡男子不適用本規定。

五　民法債編第八節之一「旅遊」條文

公布文號：
中華民國八十八年四月二十一日總統令修正公布
中華民國八十九年五月五日施行

第八節之一旅遊

第五百十四條之一　　（旅遊營業人之定義）

稱旅遊營業人者，謂以提供旅客旅遊服務為營業而收取旅遊費用之
人。

前項旅遊服務，係指安排旅程及提供交通、膳宿、導遊或其他有關之
服務。

第五百十四條之二　　（旅遊書面之規定）

旅遊營業人因旅客之請求，應以書面記載下列事項，交付旅客：

一、旅遊營業人之名稱及地址。

二、旅客名單。

三、旅遊地區及旅程。

四、旅遊營業人提供之交通、膳宿、導遊或其他有關服務及其品質。

五、旅遊保險之種類及其金額。

六、其他有關事項。

七、填發之年月日。

第五百十四條之三　　（旅客之協力義務）

旅遊需旅客之行為始能完成，而旅客不為其行為者，旅遊營業人得定
相當期限，催告旅客為之。

旅客不於前項期限內為其行為者，旅遊營業人得終止契約，並得請求
賠償因契約終止而生之損害。

旅遊開始後，旅遊營業人依前項規定終止契約時，旅客得請求旅遊營

業人墊付費用將其送回原出發地。於到達後，出旅客附加利息償還之。

第五百十四條之四　（第三人參加旅遊）

旅遊開始前，旅客得變更由第三人參加旅遊。旅遊營業人非有正當理由，不得拒絕。

第三人依前項規定為旅客時，如因而增加費用，旅遊營業人得請求其給付。如減少費用，旅客不得請求退還。

第五百十四條之五　（變更旅遊內容）

旅遊營業人非有不得已之事由，不得變更旅遊內容。

旅遊營業人依前項規定變更旅遊內容時，其因此所減少之費用，應退還於旅客；所增加之費用，不得向旅客收取。

旅遊營業人依第一項規定變更旅程時，旅客不同意者，得終止契約。

旅客依前項規定終止契約時，得請求旅遊營業人墊付費用將其送回原出發地。於到達後，由旅客附加利息償還之。

第五百十四條之六　（旅遊服務之品質）

旅遊營業人提供旅遊服務，應使其具備通常之價值及約定之品質。

第五百十四條之七　（旅遊營業人之瑕疵擔保責任）

旅遊服務不具備前條之價值或品質者，旅客得請求旅遊營業人改善之。旅遊營業人不為改善或不能改善時，旅客得請求減少費用。其有難於達預期目的之情形者，並得終止契約。

因可歸責於旅遊營業人之事由致旅遊服務不具備前候之價值或品質者，旅客除請求減少費用或並終止契約外，並得請求損害賠償。

旅客依前二項規定終止契約時，旅遊營業人應將旅客送回原出發地。其所生之費用，由旅遊營業人負擔。

第五百十四條之八　（旅遊時間浪費之求償）

因可歸責於旅遊營業人之事由，致旅遊未依約定之旅程進行者，旅客就其時間之浪費，得按日請求賠償相當之金額，但其每日賠償金額，不得超過旅遊營業人所收旅遊費用總額每日平均之數額。

第五百十四條之九　（旅客隨時終止契約之規定）

　　旅遊未完成前，旅客得隨時終止契約。但應賠償旅遊營業人因契約終止而生之損害。

第五百十四條之第四項之規定，於前項情形準用之。

第五百十四條之十

　　（旅客在旅遊途中發生身體或財產上事故之處置）

　　旅客在旅遊中發生身體或財產上之事故時，旅遊營業人應爲必要之協助及處理。

　　前項之事故，係因非可歸責於旅遊營業人之事由所致者，其所生之費用，由旅客負擔。

第五百十四條之十一　（旅遊營業人協助旅客處理購物瑕疵）

　　旅遊營業人安排旅客在特定場所購物，其所購物品有瑕疵者，旅客得於受領所購物品後一個月內，請求旅遊營業人協助其處理。

第五百十四條之十二　（短期之時效）

　　本節規定之增加、減少或退還費用請求權，損害賠償請求權及墊付費用償還請求權，均自旅遊終了或應終了時起，一年間不行使而消滅。

民法債編施行法

第二十九條　（旅遊之適用）

　　民法債編修正施行前成立之旅遊，其未終了部分自修正施行之日起，適用修正之民法債編關於旅遊之規定。

第三十六條　（施行日）

　　本施行法自民法債編施行之日施行。

　　民法債編修正條文及本施行法修正條文自中華民國八十九年五月五日施行。

六　國內旅遊定型化契約應記載及不得記載事項

公布文號：

中華民國八十八年五月十八日交路八十八（一）字第○四一六四號公告發布

壹、應記載事項

一、當事人之姓名、名稱、電話及居住所（營業所）

旅客：

姓名：

電話：

住居所：

旅行業：

公司名稱：

負責人姓名

電話：

營業所：

二、簽約地點及日期

簽約地點：

簽約日期：

如未記載簽約地點，則以消費者住所地為簽約地點；

如未記載簽約日期，則以交付定金日為簽約日期。

三、旅遊地區、城市或觀光點、行程、起程、回程終止之地點及日期。

如未記載前項內容，則以刊登廣告、宣傳文件、行程表或說明會之說明等為準。

四、行程中之交通、旅館、餐飲、遊覽及其所附隨之服務說明如未記

載前項內容，則以刊登廣告、宣傳文件、行程表或說明會之說明
等為準。

五、旅遊之費用及其包含不包含之項目

旅遊之全部費用：新台幣　　　　元

旅遊費用包含及不包含之項目如下：

1.包含項目：代辦證件之手續費，或規費交通運輸費、餐飲費、
　住宿費、遊覽費用、接送費、服務費、保險費。

2.不包含項目：旅客之個人費用、宜贈與導遊、司機、隨團服務
　人員之小費、個人另行投保之保險費、旅遊契約中明列為自費
　行程之費用、其他非旅遊契約所列行程之一切費用。

前項費用，當事人有特別約定者，從其約定。

六、旅遊活動無法成行時旅行業者之通知義務及賠償責任因可歸責旅
　行業之事由，致旅遊活動無法成行者，旅行業於知悉無法成行
　時，應即通知旅客並說明其事由；怠於通知者，應賠償旅客依旅
　遊費用之全部計算之違約金；其已為通知者，則按通知到達旅客
　時，距出發日期時間之長短，依左列規定計算其應賠償旅客之違
　約金。

1.通知於出發日前第三十一日以前到達者，賠償旅遊費用百分之
　十。

2.通知於出發日前第二十一日至第三十日以內到達者，賠償旅遊
　費用百分之二十。

3.通知於出發日前第二日至第二十日以內到達者，賠償旅遊費用
　百分之三十。

4.通知於出發日前一日到達者，賠償旅遊費用百分之五十。

5.通知於出發當日以後到達者，賠償旅遊費用百分之一百。

　因不可抗力或不可歸責於旅行業之事由，致旅遊活動無法成行
　者，旅行業於知悉旅遊活動無法成行時應即通知旅客並說明其
　事由；其急於通知，致旅客受有損害者，應負賠償責任。

七、集合及出發地

旅客應於民國 　年　月　日　時　分在　準時集合出發，旅客未準時到約定地點集合致未能出發，亦未能中途加入旅遊者，視爲旅客解除契約，旅行業得向旅客請求損害賠償。

八、出發前旅客任意解除契約及其責任

旅客於旅遊活動開始前得解除契約，但應繳交行政規費，並依下列標準賠償：

1. 旅遊開始前第三十一日以前解除契約者，賠償旅遊費用百分之十。

2. 旅遊開始前第二十一日至第三十日以內解除契約者，賠償旅遊費用百分之二十。

3. 旅遊開始前第二日至第二十日期間內解除契約者，賠償旅遊費用百分之三十。

4. 旅遊開始前一日解除契約者，賠償旅遊費用百分之五十。

旅客於旅遊開始日或開始後解除契約或未通知不參加者，賠償旅遊費用百分之一百。

前二項規定作爲損害賠償計算基準之旅遊費用，應先扣除行政規費後計算之。

九、證照之保管

旅行業代理旅客處理旅遊所需之手續，應妥慎保管旅客之各項證件，如有遺失或毀損，應即主動補辦。如因致旅客受損害時，應賠償旅客之損失。

十、旅行業務之轉讓

旅行業於出發前未經旅客書面同意，將本契約轉讓其他旅行業者，旅客得解除契約，其有損害者，並得請求賠償。

旅客於出發後始發覺或被告知本契約已轉讓其他旅行業，旅行業應賠償旅客全部團費百分之五之違約金，其受有損害者，並得請求賠償。

十一、旅遊內容之變更

　　旅遊中因不可抗力或不可歸責於旅行業之事由，致無法依預定之旅程、交通、食宿或遊覽項目等履行時，為維護旅遊團體之安全及利益，旅行業得依實際需要，於徵得旅客過三分之二同意後，變更旅程、遊覽項目或更換食宿、旅程，如因此超過原定費用時，應由旅客負擔。但因變更致節省支出經費，應將節省部分退還旅客。

　　除前項情形外，旅行業不得以任何名義或理由變更旅遊內容，旅行業未依旅遊契約所定與等級辦理旅程、交通、食宿或遊覽項目等事宜時，旅客得請求旅行業賠償差額二倍之違約金。

十二、過失致行程延誤

　　因可歸責於旅行業之事由，致延誤行程時，旅行業應即徵得旅客之書面同意，繼續安排未完成之旅遊活動或安排旅客返回。旅行業怠於安排時，旅客並得以旅行業之費用，搭乘相當等級之交通工具，自行返回出發地。

　　前項延誤行程期間，旅客所支出之食宿或其他必要費用，應由旅行業負擔。旅客並得請求依全部旅費除以全部旅遊日數乘以延誤行程日數計算之違約金。但延誤行程之總日數，以不超過全部旅遊日數為限。延誤行程時數在二小時以上未滿一日者，以一日計算。

　　依第一項約定，安排旅客返回時，另應按實計算賠償旅客未完成旅程之費用及由出發地點到第一旅遊地。與最後旅遊地返回之交通費用。

十三、故意或重大過失棄置旅客

　　旅行業於旅遊途中，因故意或重大過失棄置旅客不顧時，除應負擔棄置期間旅客支出之食宿及其他必要費用，及按實計算退還旅客未完成旅程之費用，及由出發地至第一旅遊地與最後旅遊地返回之交通費用外，並應賠償依全部旅遊費用除以全部旅

遊日數乘以棄置日數後相同金額二倍之違約金。但棄置日數之計算，以不超過全部旅遊日數為限。

十四、旅行業應依主管機關之規定為旅客辦理責任保險及履約保險，並應載明投保金額及責任金額，如未載明，則依主管機關之規定。

如未依前項規定投保者，於發生旅遊事故或不能履約之情形，以主管機關規定最低投保金額計算其應理賠金額之三倍作為賠償金額。

十五、旅客於旅遊活動開始後，中途離隊退出旅遊活動時，不得要求旅行業退還旅遊費用。但旅行業因旅客退出旅遊活動後，應可節省或無須支出之費用，應退還旅客。旅行業並應為旅客安排脫隊後返回出發地之住宿及交通。

旅客於旅遊活動開始後，未能及時參加排定之旅遊項目或未能及時搭乘飛機、車、船交通工具時，視為自願放棄其權力，不得向旅行業要求退費或任何補償。第一項住宿、交通費用以及旅行業為旅客安排之費用，由旅客負擔。

十六、當事人簽訂之旅遊契約條款如較本應記載事項規定標準而對消費者更為有利者，從其約定。

貳、不得記載事項

一、旅遊之行程、服務、住宿、交通、價格、餐飲等內容不得記載「僅供參考」或使用其他不確定用語之文字。

二、旅行業對旅客所負義務排除原刊登之廣告內容。

三、排除旅客之任意解約、終止權利及逾越主管機關規定或核備旅客之最高賠償標準。

四、當事人一方得為片面變更之約定。

五、旅行業除收取約定之旅遊費用外，以其他方式變相或額外加價。

六、除契約另有約定或經旅客同意外，旅行業臨時安排購物行程。

七、免除或減輕旅行業管理規則及旅遊契約所載應履行之義務者。

八、記載其他違反誠信原則、平等互惠原則等不利旅客之約定。

九、排除對旅行業履行輔助人所生責任之約定。

七　國內旅遊定型化契約書範本

公布文號：

交通部觀光局89.5.4觀業八十九字第〇九八〇一號函修正發布

國內旅遊定型化契約書範本

立契約書人

（本契約審閱期間一日，　　　年　　月　　日由甲方攜回審閱）

　　　（旅客姓名）　　　　　　　　　　　（以下稱甲方）

　　　（旅客社名稱）　　　　　　　　　　（以下稱乙方）

甲乙雙方同意就本旅遊事項，依下列規定辦理

第一條　（國內旅遊之意義）

本契約所謂國內旅遊，指在台灣、澎湖、金門、馬祖及其他自由
地區之我國疆域範圍內之旅遊。

第二條　（適用之範圍及順序）

甲乙雙方關於本旅遊之權利義務，依本契約條款之約定定之；本
契約中未約定者，適用中華民國有關法令之規定。

附件、廣告亦爲本契約之一部。

第三條　（旅遊團名稱及預定旅遊地區）

本旅遊團名稱爲

一、旅遊地區（城市或觀光點）：

二、行程（包括：起程回程之終止地點、日期、交通工具、住宿
　　旅館、餐飲、遊覽及其所附隨之服務說明）：

前項記載得以所刊登之廣告、宣傳文件、行程表或說明會之說明
內容代之，視爲本契約之一部分，如載明僅供參考者其記載無
效。

第四條　（集合及出發時地）

甲方應於民國　　年　　月　　日　　時　　分於　　準時集合
出發。甲方未準時到約定地點集合致未能出發，亦未能中途加入
旅遊者，視爲甲方解除契約，乙方得依第十八條之規定，行使損
害賠償請求權。

第五條　（旅遊費用）

旅遊費用：

甲方應依下列約定繳付：

一、簽訂本契約時，甲方應繳付新台幣　　元。

二、其餘款項於出發前三日或說明會時繳清。

除經雙方同意並記載於本契約第二十八條，雙方不得以任何名義
要求增減旅遊費用。

第六條　（旅客怠於給付旅遊費用之效力）

因可歸責於甲方之事由，怠於給付旅遊費用者，乙方得逕行解除
契約，並沒收其已繳之訂金。如有其他損害，並得請求賠償。

第七條　（旅客協力義務）

旅遊需甲方之行爲始能完成，而甲方不爲其行爲者，乙方得定相
當期限，催告甲方爲之。甲方逾期不爲其行爲者，乙方得終止契
約，並得請求賠償因契約終止而生之損害。

旅遊開始後，乙方依前項規定終止契約時，甲方得請求乙方墊付
費用將其送回原出發地。於到達後，由甲方附加年利率　　％利息
償還乙方。

第八條　（旅遊費用所涵蓋之項目）

甲方依第五條約定繳納之旅遊費用，除雙方另有約定以外，應包
括下列項目：

一、代辦證件之規費：乙方代理甲方辦理所須證件之規費。

二、交通運輸費：旅程所需各種交通運輸之費用。

三、餐飲費：旅程中所列應由乙方安排之餐飲費用。

四、住宿費：旅程中所需之住宿旅館之費用，如甲方需要單人

房，經乙方同意安排者，甲方應補繳所需差額。

五、遊覽費用：旅程中所列之一切遊覽費用，包括遊覽交通費、入場門票費。

六、接送費：旅遊期間機場、港口、車站等與旅館間之一切接送費用。

七、服務費：隨團服務人員之報酬。

前項第二款交通運輸費，其費用調高或調低時，應由甲方補足，或由乙方退還。

第九條　（旅遊費用所未涵蓋項目）

第五條之旅遊費用，不包括下列項目：

一、非本旅遊契約所列行程之一切費用。

二、甲方個人費用：如行李超重費、飲料及酒類、洗衣、電話、電報、私人交通費、行程外陪同購物之報酬、自由活動費、個人傷病醫療費、宜自行給與提供個人服務者（如旅館客房服務人員）之小費或尋回遺失物費用及報酬。

三、未列入旅程之機票及其他有關費用。

四、宜給與司機或隨團服務人員之小費。

五、保險費：甲方自行投保旅行平安險之費用。

六、其他不屬於第八條所列之開支。

第十條　（強制投保保險）

乙方應依主管機關之規定辦理責任保險及履約保險。乙方如未依前項規定投保者，於發生旅遊意外事故或不能履約之情形時，乙方應以主管機關規定最低投保金額計算其應理賠金額之三倍賠償甲方。

第十一條　（組團旅遊最低人數）

本旅遊團須有　人以上簽約參加始組成。如未達前定人數，乙方應於預定出發之四日前通知甲方解除契約，怠於通知致甲方受損害者，乙方應賠償甲方損害。

乙方依前項規定解除契約後，得依下列方式之一，返還或移作依第二款成立之新旅遊契約之旅遊費用：

一、退還甲方已交付之全部費用，但乙方已代繳之規費得予扣除。

二、徵得甲方同意，訂定另一旅遊契約，將依第一項解除契約應返還甲方之全部費用，移作該另訂之旅遊契約之費用全部或一部。

第十二條　（證照之保管）

乙方代理甲方處理旅遊所需之手續，應妥善保管甲方之各項證件，如有遺失或毀損，應即主動補辦。如因致甲方受損害時，應賠償甲方損失。

第十三條　（旅客之變更）

甲方得於預定出發日　日前，將其在本契約上之權利義務讓予第三人，但乙方有正當理由者，得予拒絕。

前項情形，所減少之費用，甲方不得向乙方請求返還，所增加之費用，應由承受本契約之第三人負擔，甲方並應於接到乙方通知後　日內協同該第三人到乙方營業處所辦理契約承擔手續。

承受本契約之第三人，與甲乙雙方辦理承擔手續完畢起，承繼甲方基於本契約一切權利義務。

第十四條　（旅行社之變更）

乙方於出發前非經甲方書面同意，不得將本契約轉讓其他旅行業，否則甲方得解除契約，其受有損害者，並得請求賠償。

甲方於出發後始發覺或被告知本契約已轉讓其他旅行業，乙方應賠償甲方所繳全部團費百分之五之違約金，其受有損害者，並得請求賠償。

第十五條　（旅程內容之實現及例外）

旅程中之餐宿、交通、旅程、觀光點及遊覽項目等，應依本契

約所訂等級與內容辦理，甲方不得要求變更，但乙方同意甲方之要求而變更者，不在此限，惟其所增加之費用應由甲方負擔。除非有本契約第二十或第二十三條之情事，乙方不得以任何名義或理由變更旅遊內容，乙方未依本契約所訂與等級辦理餐宿、交通旅程或遊覽項目等事宜時，甲方得請求乙方賠償差額二倍之違約金。

第十六條　（因旅行社之過失延誤行程）

因可歸責於乙方之事由，致延誤行程時，乙方應即徵得甲方之同意，繼續安排未完成之旅遊活動或安排甲方返回。乙方怠於安排時，甲方並得以乙方之費用，搭乘相當等級之交通工具，自行返回出發地，乙方並應接實際計算返還甲方未完成旅程之費用。

前項延誤行程期間，甲方所支出之食宿或其他必要費用，應由乙方負擔。甲方並得請求依全部旅費除以全部旅遊日數乘以延誤行程日數計算之違約金。但延誤行程之總日數，以不超過全部旅遊日數為限，延誤行程時數在五小時以上未滿一日者，以一日計。

第十七條　（因旅行社之故意或重大過失棄置旅客）

乙方於旅遊途中，因故意或重大過失棄置甲方不顧時，除應負擔棄置期間甲方支出之食宿及其他必要費用，及由出發地至第一旅遊地與最後旅遊地返回之交通費用外，並應賠償依全部旅遊費用除以全部旅遊日數乘以棄置日數後相同金額二倍之違約金。但棄置日數之計算，以不超過全部旅遊日數為限。

第十八條　（出發前旅客任意解除契約）

甲方於旅遊活動開始前得通知乙方解除本契約，但應繳交行政規費，並應做下列標準賠償：

一、通知於旅遊開始前第三十一日以前到達者，賠償旅遊費用百分之十。

二、通知於旅遊開始前第二十一日至第三十日以內到達者，賠償旅遊費用百分之二十。

三、通知於旅遊開始前第二日至第二十日以內到達者，賠償旅遊費用百分之三十。

四、通知於旅遊開始前一日到達者，賠償旅遊費用百分之五十。

五、通知於旅遊開始日或開始後到達者或未通知不參加者，賠償旅遊費用百分之一百。

前項規定作爲損害賠償計算基準之旅遊費用應先扣除行政規費後計算之。

第十九條 （因旅行社過失無法成行）

乙方因可歸責於自己之事由，致甲方之旅遊活動無法成行者，乙方於知悉旅遊活動無法成行時，應即通知甲方並說明事由怠於通知者，應賠償甲方依旅遊費用之全部計算之違約金；其已爲通知者，則按通知到達甲方時，距出發日期時間之長短，依下列規定計算應賠償甲方之違約金。

一、通知於出發日前第三十一日以前到達者，賠償旅遊費用百分之十。

二、通知於出發日前第二十一日至第三十日以內到達者，賠償旅遊費用百分之二十。

三、通知於出發日前第二日至第二十日以內到達者，賠償旅遊費用百分之三十。

四、通知於出發日前一日到達者，賠償旅遊費用百分之五十。

五、通知於出發當日以後到達者，賠償旅遊費用百分之一百。

第二十條 （出發前有法定原因解除契約）

因不可抗力或不可歸責於當事人之事由，致本契約之全部或一部無法履行時，得解除契約之全部或一部，不負損害賠償責任。乙方已代繳之規費或履行本契約已支付之全部必要費用，

得以扣除餘款退還甲方。但雙方應於知悉旅遊活動無法成行時，應即通知他方並說明其事由；其怠於通知致他方受有損害時應負賠償責任。

為維護本契約旅遊團體之安全與利益，乙方依前項為解除契約之一部分後，應為有利於旅遊團體之必要措置（但甲方不同意者，得拒絕之）如因此支出之必要費用，應由甲方負擔。

第二十一條 （出發後旅客任意終止契約）

甲方於旅遊活動開始後，中途離隊退出旅遊活動時，不得要求乙方退還旅遊費用。

甲方於旅遊活動開始後，未能及時參加排定之旅遊項目或未能及時搭乘飛機、車、船等交通工具時，視為自願放棄其權利，不得向乙方要求退費或任何補償。

第二十二條 （終止契約後之回程安排）

甲方於旅遊活動開始後，中途離隊退出旅遊活動，或急於配合乙方完成旅遊所需之行為而終止契約者，甲方得請求乙方墊付費用將其送回原出發地。於到達後，立即附加年利率百分之　利息償還乙方。

乙方因前項事由所受之損害，得向甲方請求賠償。

第二十三條 （旅遊途中行程、食宿、遊覽項目之變更）

旅遊途中因不可抗力或不可歸責於乙方之事由，致無法依預定之旅程、食宿或遊覽項目等履行時，為維護本契約旅遊團體之安全及利益，乙方得變更旅程、遊覽項目或更換食宿、旅程，如因此超過原定費用時，不得向甲方收取。但因變更致節省支出經費，應將節省部分退還甲方。

甲方不同意前項變更旅程時得終止本契約，並請求乙方墊付費用將其送回原出發地。於到達後，立即附加年利率百分之利息償還乙方。

第二十四條 （責任歸屬與協辦）

旅遊期間，因不可歸責於乙方之事由，致甲方搭乘飛機、輪船、火車、捷運、纜車等大眾運輸工具所受之損害者，應由各該提供服務之業者直接對甲方負責。但乙方應盡善良管理人之注意，協助甲方處理。

第二十五條　（協助處理義務）

甲方在旅遊中發生身體或財產上之事故時，乙方應為必要之協助及處理。

前項之事故，係因非可歸責於乙方之事由所致者，其所生之費用，由甲方負擔。但乙方應盡善良管理人之注意，協助甲方處理。

第二十六條　（國內購物）

乙方不得於旅遊途中，臨時安排甲方購物行程。但經甲方要求或同意者，不在此限。所購物品有貨價與品質不相當或瑕疵者，甲方得於受領所購物品後一個月內，請求乙方協助其處埋。

第二十七條　（誠信原則）

甲乙雙方應以誠信原則履行本契約。乙方依旅行業管理規則之規定，委託他旅行業代為招攬時，不得以未直接收甲方繳納費用，或以非直接招攬甲方參加本旅遊，或以本契約實際上非由乙方參與簽訂為抗辯。

第二十八條　（其他協議事項）

甲乙雙方同意遵守下列：

甲方□同意　□不同意乙方將其姓名提供給其他同團旅客。

前項協議事項，如有變更本契約其他條款之規定，除經交通部光局核准外，其約定無效，但有利於甲方者，不在此限。

訂約人　甲方：

　　　　住址：

　　　　身分證字號：

電話或電傳：

乙方（公司名稱）：

註冊編號：

負責人：

住址：

電話或傳眞：

乙方委託之旅行業副署：（本契約如係綜合或甲種旅行業自行組團而與旅客簽約者，下列各項免塡）

公司名稱：

註冊編號：

負責人：

住址：

電話或傳眞：

簽約日期：中華民國　　年　　月　　日

（如未記載以交付訂金日爲簽約日期）

簽約地點：

（如未記載以甲方住所地爲簽約地點）

八　國外旅遊定型化契約應記載及不得記載事項

公布文號：

中華民國八十八年五月十八日交路八十八(一)字第○四一六四號公告發布

應記載事項

一、當事人之姓名、名稱、電話及居住所（營業所）

　　旅客：

　　姓名：

　　電話：

　　住居所

　　旅行業：

　　公司名稱：

　　負責人姓名：

　　電話：

　　營業所：

二、簽約地點及日期

　　簽約地點：

　　簽約日期：

　　如未記載簽約地點，則以消費者住所地爲簽約地點；如未記載簽
　　約日期，則以交付定金日爲簽約日期。

三、旅遊地區、城市或觀光點、起程、回程終止之地點及日期

　　如未記載前項內容，則以刊登廣告、宣傳文件、行程表或說明會
　　之說明等爲準。

四、行程中之交通、旅館、餐飲、遊覽及其所附隨之服務說明

　　如未記載前項內容，則以刊登廣告、宣傳文件、行程表或說明會
　　之說明爲準。

五、旅遊之費用及其包含、不包含之項目

旅遊之全部費用：新台幣　　　　元。

旅遊費用包含及不包含之項目如下：

1.包含項目：代辦證件之手續費或規費，交通運輸費、餐飲費、住宿費、遊覽費用、接送費、服務費、保險費。

2.不包含項目：旅客之個人費用、宜贈與導遊、司機、隨團服務人員之小費、個人另行投保之保險費、旅遊契約中明列為自費行程之費用、其他非旅遊契約所列行程之一切費用。

前項費用，當事人有特別約定者，從其約定。

六、旅遊活動無法成行時旅行業者之通知義務及賠償責任

因可歸責旅行業之事由，致旅遊活動無法成行者，旅行業於知悉無法成行時，應即通知旅客並說明其事由；急於通知者，應賠償旅客依旅遊費用之全部計算之違約金；其已為通知者，則按通知到達旅客時，距出發日期時間之長短，依左列規定計算其應賠償旅客之違約金。

1.通知於出發日前第三十一日以前到達者，賠償旅遊費用百分之十。

2.通知於出發日前第二十一日至第三十日以內到達者，賠償旅遊費用百分之二十。

3.通知於出發日前第二日至第二十日以內到達者，賠償旅遊費用百分之三十。

4.通知於出發日前一日到達者，賠償旅遊費用百分之五十。

5.通知於出發當日以後到達者，賠償旅遊費用百分之一百。

因不可抗力或不可歸責於旅行業之事由，致旅遊活動無法成行者，旅行業於知悉旅遊活動無法成行實應即通知旅客並說明其事由；其怠於通知，致旅客受有損害者，應負賠償責任。

七、集合及出發地

旅客應於民國　　年　　月　　日　　時　　分在　　準時集合

出發，旅客未準時到約定地點集台致未能出發，亦未能中途加入旅遊者，視爲旅客解除契約，旅行業得向旅客請求損害賠償。

八、出發前旅客任意解除契約及其責任

旅客於旅遊活動開始前得繳交證照費用後解除契約，但應賠償旅行業之損失，其賠償標準如下：

1.旅遊開始前第三十一日以前解除契約者，賠償旅遊費用百分之十。

2.旅遊開始前第二十一日至第三十日以內解除契約者，賠償旅遊費用百分之二十。

3.旅遊開始前第二日至第二十日期間內解除契約者，賠償旅遊費用百分之三十。

4.旅遊開始前一日解除契約者，賠償旅遊費用百分之五十。

旅客於旅遊開始日或開始後解除契約或未通知不參加者，賠償旅遊費用百分之一百。

前二項規定作爲損害賠償計算基準之旅遊費用，應先扣除簽證費用後計算之。

九、出發後無法完成旅遊契約所定旅遊行程之責任

旅行團出發後，因可歸責於旅行業之事由，致旅客因簽證、機票或其他問題無法完成其中之部分旅遊者，旅行業應以自己之費用安排旅客至次一旅遊地，與其他團員會合；無法完成旅遊之情形，對全部團員均屬存在時，並應依相當之條件安排其他旅遊活動代之；如無次一旅遊地時，應安排旅客返國。

前項情形旅行業未安排代替旅遊時，旅行業應退還旅客未旅遊地部分之費用，並賠償同額之違約金。

因可歸責於旅行業之事由，致旅客遭當地政府逮捕羈押或留置時，旅行業應賠償旅客以每日新台幣二萬元整計算之違約金，並應負責迅速接洽營救事宜，將旅客安排返國，其所需一切費用，由旅行業負擔。

十、領隊

旅行業應指派領有領隊執業證之領隊。

旅客因旅行業違反前項規定，致遭受損害者，得請求旅行業賠償。

領隊應帶領旅客出國旅遊，並為旅客辦理出入國境手續、交通、食宿、遊覽及其他完成旅遊所須之往返全程隨團服務。

十一、證照之保管及返還

旅行業代理旅客辦理出國簽證或旅遊手續時，應妥慎保管旅客之各項證照，及申請該證照而持有旅客之印章、身分證等，旅行業如有遺失或毀損者，應行補辦，其致旅客受損害者，並應賠償旅客之損失。

旅客於旅遊期間，應自行保管其自有旅遊證件，但基於辦理通關過境等手續之必要，或經旅行業同意者，得交由旅行業保管。

前項旅遊證件，旅行業及其受僱人應以善良管理人注意保管之，但旅客得隨時取回，旅行業及其受僱人不得拒絕。

十二、旅行業務之轉讓

旅行業於出發前未經旅客書面同意，將本契約轉讓其他旅行業者，旅客得解除契約，其有損害者，並得請求賠償。

旅客於出發後始發覺或被告知本契約已轉讓其他旅行業，旅行業應賠償旅客全部團費百分之五之違約金，其受有損害者，並得請求賠償。

十三、旅遊內容之變更

旅遊中因不可抗力或不可歸責於旅行業之事由，致無法依預定之旅程、交通、食宿或遊覽項目等履行時，為維護旅遊團體之安全及利益，旅行業得依實際需要，於徵得旅客過三分之二同意後，變更旅程、遊覽項目或更換食宿、旅程，如因此超過原定費用時，應由旅客負擔。但因變更致節省支出經費，應將節

省部分退還旅客。

除前項情形外，旅行業不得以任何名義或理由變更旅遊內容，旅行業未依旅遊契約所定與等級辦理旅程、交通、食宿或遊覽項目等事宜時，旅客得請求旅行業賠償差額二倍之違約金。

十四、過失致旅客留滯國外

因可歸責於旅行業之事由，致旅客留滯國外時，旅客於留滯期間所支出之食宿或其他必要費用，應由旅行業全額負擔，旅行業並應儘速依預定旅程安排旅遊活動，或安排旅客返國，並賠償旅客依旅遊費用總額除以全部旅遊日數乘以留滯日數計算之違約金。

十五、惡意棄置或留滯旅客

旅行業於旅遊活動開始後，因故意或重大過失，將旅客棄置或留滯國外不顧時，應負擔旅客被棄置或留滯期間所支出與旅遊契約所訂同等級之食宿、返國交通費用或其他必要費用，並賠償旅客全部旅遊費用五倍之違約金。

十六、旅行業應依主管機關之規定為旅客辦理責任保險及履約保險，並應載明投保金額及責任金額，如未載明，則依主管機關之規定。

如未依前項規定投保者，於發生旅遊事故或不能履約之情形時，以主管機關規定最低投保金額計算其應理賠金額之三倍作為賠償金額。

十七、旅客於旅遊活動開始後，中途離隊退出旅遊活動時，不得要求旅行業退還旅遊費用。但旅行業因旅客退出旅遊活動後，應可節省或無須支出之費用，應退還旅客；旅行業並應為旅客安排脫隊後返回出發地之住宿及交通。

旅客於旅遊活動開始後，未能及時參加排定之旅遊項目或未能及時搭乘飛機、車、船等交通工具時，視為自願放棄其權利，不得向旅行業要求退費或任何補償。

第一項住宿、交通費用以及旅行業為旅客安排之費用，由旅客負擔。

十八、當事人簽訂之旅遊契約條款如較本應記載事項規定標準而對消費者更為有利者，從其約定。

不得記載事項

一、旅遊之行程、服務、住宿、交通、價格、餐飲等內容不得記載「僅供參考」或「以外國旅遊業提供者為準」或使用其他不確定用語之文字。

二、旅行業對旅客所負義務排除原刊登之廣告內容。

三、排除旅客之任意解約、終止權利及逾越主管機關規定或核備旅客之最高賠償標準。

四、當事人一方得為片面變更之約定。

五、旅行業除收取約定之旅遊費用外，以其他方式變相或額外加價。

六、除契約另有約定或經旅客同意外，旅行業臨時安排購物行程。

七、旅行業委由旅客代為攜帶物品返國之約定。

八、免除或減輕旅行業管理規則及旅遊契約所載應履行之義務者。

九、記載其他違反誠信原則、平等互惠原則等不利於旅客之約定。

十、排除對旅行業履行輔助人所生責任之約定。

九　國外旅遊定型化契約書範本

公布文號：

交通部觀光局89.5.4觀業八十九字第○九八○一號函修正發布

國外旅遊定型化契約書範本

立契約書人

（本契約審閱期間一日，　　年　　月　　日由甲方攜回審閱）

（旅客姓名）　　　　　　　　　　　　（以下稱甲方）

（旅行社名稱）　　　　　　　　　　　（以下稱乙方）

第一條　（國外旅遊之意義）

本契約所謂國外旅遊，係指到中華民國疆域以外其他國家或地區旅遊。

赴中國大陸旅行者，準用本旅遊契約之規定。

第二條　（適用之範圍及順序）

甲乙雙方關於本旅遊之權利義務，依本契約條款之約定定之；本契約中未約定者，適用中華民國有關法令之規定。附件、廣告亦為本契約之一部。

第三條　（旅遊團名稱及預定旅遊地）

本旅遊團名稱為

一、旅遊地區（國家、城市或觀光點）。

二、行程（起程回程之終止地點、日期、交通工具、住宿旅館、餐飲、遊覽及其所附隨之服務說明）。

前項記載得以所刊登之廣告、宣傳文件、行程表或說明會之說明內容代之，視為本契約之一部分，如載明僅供參考或以外國旅遊業所提供之內容為準者，其記載無效。

第四條　（集合及出發時地）

甲方應於民國　　年　　月　　日　　時　　分於　　準時集合出發。甲方未準時到約定地點集合致未能出發，亦未能中途加入旅遊者，視為甲方解除契約，乙方得依第二十七條之規定，行使損害賠償請求權。

第五條　（旅遊費用）

旅遊費用：

甲方應依下列約定繳付：

一、簽訂本契約時，甲方應繳付新台幣　　　　元。

二、其餘款項於出發前三日或說明會時繳清。除經雙方同意並增訂其他協議事項於本契約第三十六條，乙方不得以任何名義要求增加旅遊費用。

第六條　（怠於給付旅遊費用之效力）

甲方因可歸責自己之事由，怠於給付旅遊費用者，乙方得逕行解除契約，並沒收其已繳之訂金。如有其他損害，並得請求賠償。

第七條　（旅客協力義務）

旅遊需甲方之行為始能完成，而甲方不為其行為者，乙方得定相當期限，催告甲方為之。甲方逾期不為其行為者，乙方得終止契約，並得請求賠償因契約終止而生之損害。

旅遊開始後，乙方依前項規定終止契約時，甲方得請求乙方墊付費用將其送回原出發地。於到達後，由甲方附加年利率　　％利息償還乙方。

第八條　（交通費之調高或調低）

旅遊契約訂立後，其所使用之交通工具之票價或運費較訂約前運送人公布之票價或運費調高或調低逾百分之十者，應由甲方補足或由乙方退還。

第九條　（旅遊費用所涵蓋之項目）

甲方依第五條約定繳納之旅遊費用，除雙方另有約定以外，應包括下列項目：

一、代辦出國手續費：乙方代理甲方辦理出國所需之手續費及簽
　　證費及其他規費。

二、交通運輸費：旅程所需各種交通運輸之費用。

三、餐飲費：旅程中所列應由乙方安排之餐飲費用。

四、住宿費：旅程中所列住宿及旅館之費用，如甲方需要單人
　　房，經乙方同意安排者，甲方應補繳所需差額。

五、遊覽費用：旅程中所列之一切遊覽費用，包括：遊覽交通
　　費、導遊費、入場門票費。

六、接送費：旅遊期間機場、港口、車站等與旅館間之一切接送
　　費用。

七、行李費：團體行李往返機場、港口、車站等與旅館間之一切
　　接送費用及團體行李接送人員之小費，行李數量之重量依航
　　空公司規定辦理。

八、稅捐：各地機場服務稅捐及團體餐宿稅捐。

九、服務費：領隊及其他乙方為甲方安排服務人員之報酬。

第十條　（旅遊費用所未涵蓋項目）

第五條之旅遊費用，不包括下列項目：

一、非本旅遊契約所列行程之一切費用。

二、甲方個人費用：如行李超重費、飲料及酒類、洗衣、電話、
　　電報、私人交通費、行程外陪同購物之報酬、自由活動費、
　　個人傷病醫療費、宜自行給與提供個人服務者（如旅館客房
　　服務人員）之小費或尋回遺失物費用及報酬。

三、未列入旅程之簽證、機票及其他有關費用。

四、宜給與導遊、司機、領隊之小費。

五、保險費：甲方自行投保旅行平安保險之費用。

六、其他不屬於第九條所列之開支。

前項第二款、第四款宜給與之小費，乙方應於出發前，說明各觀
光地區小費收取狀況及約略金額。

第十一條　（強制投保保險）

乙方應依主管機關之規定辦理責任保險及履約保險。

乙方如未依前項規定投保者，於發生旅遊意外事故或不能履約之情形時，乙方應以主管機關規定最低投保金額計算其應理賠金額之三倍賠償甲方。

第十二條　（組團旅遊最低人數）

本旅遊團須有　　人以上簽約參加始組成。如未達前是人數，乙方應於預定出發之七日前通知甲方解除契約，怠於通知致甲方受損害者，乙方應賠償甲方損害。

乙方依前項規定解除契約後，得依下列方式之一，返還或移作依第二款成立之新旅遊契約之旅遊費用。

一、退還甲方已交付之全部費用，但乙方已代繳之簽證或其他規費得予扣除。

二、徵得甲方同意，訂定另一旅遊契約，將依第一項解除契約應返還甲方之全部費用，移作該另訂之旅遊契約之費用全部或一部分。

第十三條　（代辦簽證、洽購機票）

如確定所組團體能成行，乙方即應負責為甲方申辦護照及依旅程所需之簽證，並代訂妥機位及旅館。乙方應於預定出發七日前，或於舉行出國說明會時，將甲方之護照、簽證、機票、機位、旅館及其他必要事項向甲方報告，並以書面行程表確認之。乙方怠於履行上述義務時，甲方得拒絕參加旅遊並解除契約，乙方即應退還甲方所繳之所有費用。

乙方應於預定出發日前，將本契約所列旅遊地之地區城市、國家或觀光點之風俗人情、地理位置或其他有關旅遊應注意事項儘量提供甲方旅遊參考。

第十四條　（因旅行社過失無法成行）

因可歸責於乙方之事由，致甲方之旅遊活動無法成行時，乙方

於知悉旅遊活動無法成行者，應即通知甲方並說明其事由。怠
於通知者，應賠償甲方依旅遊費用之全部計算之違約金；其已
為通知者，則按通知到達甲方時，距出發日期時間之長短，依
下列規定計算應賠償甲方之違約金。

一、通知於出發日前第三十一日以前到達者，賠償旅遊費用百
　　分之十。

二、通知於出發日前第二十一日至第三十日以內到達者，賠償
　　旅遊費用百分之二十。

三、通知於出發日前第二日至第二十日以內到達者，賠償旅遊
　　費用百分之三十。

四、通知於出發日前一日到達者，賠償旅遊費用百分之五十。

五、通知於出發當日以後到達者，賠償旅遊費用百分之一百。

甲方如能證明其所受損害超過前項各款標準者，得就其實際損
害請求賠償。

第十五條　（非因旅行社之過失無法成行）

　　　　　因不可抗力或不可歸責於乙方之事由，致旅遊團無法成行者，
　　　　　乙方於知悉旅遊活動無法成行時應即通知甲方並說明其事由；
　　　　　其怠於通知甲方，致甲方受有損害時，應負賠償責任。

第十六條　（因手續瑕疵無法完成旅遊）

　　　　　旅行團出發後，因可歸責於乙方之事由，致甲方因簽證、機票
　　　　　或其他問題無法完成其中之部分旅遊者，乙方應以自己之費用
　　　　　安排甲方至次一旅遊地，與其他團員會合；無法完成旅遊之情
　　　　　形，對全部團員均屬存在時，並應依相當之條件安排其他旅遊
　　　　　活動代之；如無次一旅遊地時，應安排甲方返國。

　　　　　前項情形乙方未安排代替旅遊時，乙方應退還甲方未旅遊地部
　　　　　分之費用，並賠償同額之違約金。

　　　　　因可歸責於乙方之事由，致甲方遭當地政府逮捕、羈押或留置
　　　　　時，乙方應賠償甲方以每日新台幣二萬元整計算之違約金，並

應負責迅速接洽營救事宜，將甲方安排返國，其所需一切費用，由乙方負擔。

第十七條　（領隊）

乙方應指派領有領隊執業證之領隊。

甲方因乙方違反前項規定，而遭受損害者，得請求乙方賠償。

領隊應帶領甲方出國旅遊，並爲甲方辦理出入國境手續、交通、食宿、遊覽及其他完成旅遊所須之往返全程隨團服務。

第十八條　（證照之保管及退還）

乙方代理甲方辦理出國簽證或旅遊手續時，應妥愼保管甲方之各項證照，及申請該證照而持有甲方之印章、身分證等，乙方如有遺失或毀損者，應行補辦，其致甲方受損害者，並應賠償甲方之損失。

甲方於旅遊期間，應自行保管其自有之旅遊證件，但基於辦理通關過境等手續之必要，或經乙方同意者，得交由乙方保管。

前項旅遊證件，乙方及其受僱人應以善良管理人注意保管之，但甲方得隨時取回，乙方及其受僱人不得拒絕。

第十九條　（旅客之變更）

甲方得於預定出發日　　日前，將其在本契約上之權利義務讓予第三人，但乙方有正當理由者，得予拒絕。

前項情形，所減少之費用，甲方不得向乙方請求返還，所增加之費用，應由承受本契約之第三人負擔，甲方並應於接到乙方通知後　　日內協同該第三人到乙方營業處所辦理契約承擔手續承受本契約之第三人，與甲方雙方辦理承擔手續完畢起，承繼甲方基於本契約之一切權利義務。

第二十條　（旅行社之變更）

乙方於出發前非經甲方書面同意，不得將本契約轉讓其他旅行業，否則甲方得解除契約，其受有損害者，並得請求賠償。

甲方於出發後始發覺或被告知本契約已轉讓其他旅行業，乙方

應賠償甲方全部團費百分之五之違約金，其受有損害者，並得
請求賠償。

第二十一條　（國外旅行業責任歸屬）

乙方委託國外旅行業安排旅遊活動，因國外旅行業有違反本
契約或其他不法情事，致甲方受損害時，乙方應與自己之違
約或不法行為負同一責任。但由甲方自行指定或旅行地特殊
情形而無法選擇受託者，不在此限。

第二十二條　（賠償之代位）

乙方於賠償甲方所受損害後，甲方應將其對第三人之損害賠
償請求權讓予乙方，並交付行使損害賠償請求權所需之相關
文件及證據。

第二十三條　（旅程內容之實現及例外）

旅程中之餐宿、交通、旅程、觀光點及遊覽項目等，應依本
契約所訂等級與內容辦理，甲方不得要求變更，但乙方同意
甲方之要求而變更者，不在此限，惟其所增加之費用應由甲
方負擔。除非有本契約第二十八條或第三十一條之情事，乙
方不得以任何名義或理由變更旅遊內容，乙方未依本契約所
訂等級辦理餐宿、交通旅程或遊覽項目等事宜時，甲方得請
求乙方賠償差額二倍之違約金。

第二十四條　（因旅行社之過失致旅客留滯國外）

因可歸責於乙方之事由，致甲方留滯國外時，甲方於留滯期
間所支出之食宿或其他必要費用，應由乙方全額負擔，乙方
並應儘速依預定旅程安排旅遊活動或安排甲方返國，並賠償
甲方依旅遊費用總額除以全部旅遊日數乘以滯留日數計算之
違約金。

第二十五條　（延誤行程之損害賠償）

因可歸責於乙方之事由，致延誤行程期間，甲方所支出之食
宿或其他必要費用，應由乙方負擔。甲方並得請求依全部旅

費除以全部旅遊日數乘以延誤行程日數計算之違約金。但延誤行程之總日數，以不超過全部旅遊日數為限，延誤行程時數在五小時以上未滿一日者，以一日計算。

第二十六條 （惡意棄置旅客於國外）

乙方於旅遊活動開始後，因故意或重大過失，將甲方棄置或留滯國外不顧時，應負擔甲方於被棄置或留滯期間所支出與本旅遊契約所訂同等級之食宿、返國交通費用或其他必要費用，並賠償甲方全部旅遊費用之五倍違約金。

第二十七條 （出發前旅客任意解除契約）

甲方於旅遊活動開始前得通知乙方解除本契約，但應繳交證照費用，並依左列標準賠償乙方：

一、通知於旅遊活動開始前第三十一日以前到達者，賠償旅遊費用百分之十。

二、通知於旅遊活動開始前第二十一日至第三十日以內到達者，賠償旅遊費用百分之二十。

三、通知於旅遊活動開始前第二日至第二十日以內到達者，賠償旅遊費用百分之三十。

四、通知於旅遊活動開始前一日到達者，賠償旅遊費用百分之五十。

五、通知於旅遊活動開始日或開始後到達或未通知不參加者，賠償旅遊費用百分之一百。

前項規定作為損害賠償計算基準之旅遊費用，應先扣除簽證費後計算之。

乙方如能證明其所受損害超過第一項之標準者，得就其實際損害請求賠償。

第二十八條 （出發前法定原因解除契約）

因不可抗力或不可歸責於雙方當事人之事由，致本契約之全部或一部無法履行時，得解除契約之全部或一部，不負損害

賠償責任。乙方應將已代繳之規費或履行本契約已支付之全部必要費用扣除後之餘款退還甲方。但雙方於知悉旅遊活動無法成行時應即通知他方並說明事由；其怠於通知致使他方受有損害時，應負賠償責任。

為維護本契約旅遊團體之安全與利益，乙方依前項為解除契約之一部後，應為有利於旅遊團體之必要措置（但甲方不得同意者得拒絕之），如因此支出必要費用，應由甲方負擔。

第二十九條　（出發後旅客任意終止契約）

甲方於旅遊活動開始後中途離隊退出旅遊活動時，不得要求乙方退還旅遊費用。但乙方因甲方退出旅遊活動後，應可節省或無須支付之費用，應退還甲方。

甲方於旅遊活動開始後，未能及時參加排定之旅遊項目或未能及時搭乘飛機、車、船等交通工具時視為自願放棄其權利，不得向乙方要求退費或任何補償。

第三十條　（終止契約後之回程安排）

甲方於旅遊活動開始後，中途離隊退出旅遊活動，或怠於配合乙方完成旅遊所需之行為而終止契約者，甲方得請求乙方墊付費用將其送回原出發地。於到達後，立即附加年利率　％利息償還乙方。

乙方因前項事由所受之損害，得向甲方請求賠償。

第三十一條　（旅遊途中行程、食宿、遊覽項目之變更）

旅遊途中因不可抗力或不可歸責於乙方之事由，致無法依預定之旅程、食宿或遊覽項目等履行時，為維護本契約旅遊團體之安全及利益，乙方得變更旅程、遊覽項目或更換食宿、旅程，如因此超過原定費用時，不得向甲方收取。但因變更致節省支出經費，應將節省部分退還甲方。

甲方不同意前項變更旅程時得終止本契約，並請求乙方墊付費用將其送回原出發地。於到達後，立即附加年利率　％利

息償還乙方。

第三十二條 （國外購物）

為顧及旅客之購物方便，乙方如安排甲方購買禮品時，應於本契約第三條所列行程中預先載明，所購物品有貨價與品質不相當或瑕疵時，甲方得於受領所購物品後一個月內請求乙方協助處理。

乙方不得以任何理由或名義要求甲方代為攜帶物品返國。

第三十三條 （責任歸屬及協辦）

旅遊期間，因不可歸責於乙方之事由，致甲方搭乘飛機、輪船、火車、捷運、纜車等大眾運輸工具所受損害者，應由各該提供服務之業者直接對甲方負責。但乙方應盡善良管理人之注意，協助甲方處理。

第三十四條 （協助處理義務）

甲方在旅遊中發生身體或財產上之事故時，乙方應為必要之協助及處理。

前項之事故，係因非可歸責於乙方之事由所致者，其所生之費用，由甲方負擔。但乙方應盡善良管理人之注意，協助甲方處理。

第三十五條 （誠信原則）

甲乙雙方應以誠信原則履行本契約。乙方依旅行業管理規則之規定，委託他旅行業代為招攬時，不得以未直接收甲方繳納費用，或以非直接招攬甲方參加本旅遊，或以本契約實際上非由乙方參與簽訂為抗辯。

第三十六條 （其他協議事項）

甲乙雙方同意遵守下列：

甲方□同意　□不同意乙方將其姓名提供給其他同團旅客。

前項協議事項，如有變更本契約其他條款之規定，除經交通部觀光局核准，其約定無效，但有利於甲方者，不在此限。

訂約人　甲方：

住　　　址：

身分證字號：

電話或傳眞：

乙方（公司名稱）：

註冊編號：

負責人：

住址：

電話或傳眞：

乙方委託之旅行業副署：（本契約如係綜合或甲種旅行業自
行組團而與旅客簽約者，下列各項免塡）

公司名稱：

註冊編號：

負責人：

住址：

電話或傳眞：

簽約日期：中華民國　　年　　月　　日
（如未記載以交付訂金日爲簽約日期）

簽約地點：
（如未記載以甲方住所地爲簽約地點）

十 發展觀光條例

公布文號：

中華民國五十八年七月三十日總統台統（一）義字第七四八號制定公布全文二十六條

中華民國六十九年十一月二十四日總統台統（一）義字第六七五五號令修正公布全文四十九條

中華民國九十年十一月十四日總統華總（一）義字第九○○○二二三五二○號修正

第一章 總則

第一條　為發展觀光產業，宏揚中華文化，永續經營台灣特有之自然生態與人文景觀資源，敦睦國際友誼，增進國民身心健康，加速國內經濟繁榮，制定本條例；本條例未規定者，適用其他法律之規定。

第二條　本條例所用名詞，定義如下：

一、觀光產業：指有關觀光資源之開發、建設與維護，觀光設施之興建、改善，為觀光旅客旅遊、食宿提供服務與便利及提供舉辦各類型國際會議、展覽相關之旅遊服務產業。

二、觀光旅客：指觀光旅遊活動之人。

三、觀光地區：指風景特定區以外，經中央主管機關會商各目的事業主管機關同意後指定供觀光旅客遊覽之風景、名勝、古蹟、博物館、展覽場所及其他可供觀光之地區。

四、風景特定區：指依規定程序劃定之風景或名勝地區。

五、自然人文生態景觀區：指無法以人力再造之特殊天然景致、應嚴格保護之自然動、植物生態環境及重要史前遺跡所呈現之特殊自然人文景觀，其範圍包括：原住民保留地、山地管

制區、野生動物保護區、水產資源保育區、自然保留區、及國家公園內之史蹟保存區、特別景觀區、生態保護區等地區。

六、觀光遊樂設施：指在風景特定區或觀光地區提供觀光旅客休閒、遊樂之設施。

七、觀光旅館業：指經營國際觀光旅館或一般觀光旅館，對旅客提供住宿及相關服務之營利事業。

八、旅館業：指觀光旅館業以外，對旅客提供住宿、休息及其他經中央主管機關核定相關業務之營利事業。

九、民宿：指利用自用住宅空閒房間，結合當地人文、自然景觀、生態、環境資源及農林漁牧生產活動，以家庭副業方式經營，提供旅客鄉野生活之住宿處所。

十、旅行業：指經中央主管機關核准，為旅客設計安排旅程、食宿、領隊人員、導遊人員、代購代售交通客票、代辦出國簽證手續等有關服務而收取報酬之營利事業。

十一、觀光遊樂業：指經主管機關核准經營觀光遊樂設施之營利事業。

十二、導遊人員：指執行接待或引導來本國觀光旅客旅遊業務而收取報酬之服務人員。

十三、領隊人員：指執行引導出國觀光旅客團體旅遊業務而收取報酬之服務人員。

十四、專業導覽人員：指為保存、維護及解說國內特有自然生態及人文景觀資源，由各目的事業主管機關在自然人文生態景觀區所設置之專業人員。

第三條　本條例所稱主管機關：在中央為交通部；在直轄市為直轄市政府；在縣（市）為縣（市）政府。

第四條　中央主管機關為主管全國觀光事務，設觀光局；其組織，另以法律定之。

直轄市、縣（市）主管機關為主管地方觀光事務，得視實際需
要，設立觀光機構。

第五條　觀光產業之國際宣傳及推廣，由中央主管機關綜理，並得視國外
市場需要，於適當地區設辦事機構或與民間組織合作辦理之。

中央主管機關得將辦理國際觀光行銷、市場推廣、市場資訊蒐集
等業務，委託法人團體辦理。其受委託法人團體應具備之資格、
條件、監督管理及其他相關事項之辦法，由中央主管機關定之。

民間團體或營利事業，辦理涉及國際觀光宣傳及推廣事務，除依
有關法律規定外，應受中央主管機關之輔導；其辦法，由中央主
管機關定之。

為加強國際宣傳，便利國際觀光旅客，中央主管機關得與外國觀
光機構或授權觀光機構與外國觀光機構簽訂觀光合作協定，以加
強區域性國際觀光合作，並與各該區域內之國家或地區，交換業
務經營技術。

第六條　為有效積極發展觀光產業，中央主管機關應每年就觀光市場進行
調查及資訊蒐集，以供擬定國家觀光產業政策之參考。

第二章　規劃建設

第七條　觀光產業之綜合開發計畫，由中央主管機關擬訂，報請行政院核
定後實施。

各級主管機關，為執行前項計畫所採行之必要措施，有關機關應
協助與配合。

第八條　中央主管機關為配合觀光產業發展，應協調有關機關，規劃國內
觀光據點交通運輸網，開闢國際交通路線，建立海、陸、空聯運
制；並得視需要於國際機場及商港設旅客服務機構；或輔導直轄
市、縣（市）主管機關於重要交通轉運地點，設置旅客服務機構
或設施。

國內重要觀光據點，應視需要建立交通運輸設施，其運輸工具、

路面工程及場站設備,均應符合觀光旅行之需要。

第九條　主管機關對國民及國際觀光旅客在國內觀光旅遊必須利用之觀光設施,應配合其需要,予以旅宿之便利與安寧。

第十條　主管機關得視實際情形,會商有關機關,將重要風景或名勝地區,勘定範圍,劃為風景特定區;並得視其性質,專設機構經營管理之。

　　　　依其他法律或由其他目的事業主管機關劃定之風景區或遊樂區,其所設有關觀光之經營機構,均應接受主管機關之輔導。

第十一條　風景特定區計畫,應依據中央主管機關會同有關機關,就地區特性及功能所作之評鑑結果,予以綜合規劃。

　　　　前項計畫之擬訂及核定,除應先會商主管機關外,悉依都市計畫法之規定辦理。

　　　　風景特定區應按其地區特性及功能,劃分為國家級、直轄市級及縣(市)級。

第十二條　為維持觀光地區及風景特定區之美觀,區內建築物之造形、構造、色彩等及廣告物、攤位之設置,得實施規劃限制;其辦法,由中央主管機關會同有關機關定之。

第十三條　風景特定區計畫完成後,該管主管機關,應就發展順序,實施開發建設。

第十四條　主管機關對於發展觀光產業建設所需之公共設施用地,得依法申請徵收私有土地或撥用公有土地。

第十五條　中央主管機關對於劃定為風景特定區範圍內之土地,得依法申請施行區段徵收。公有土地得依法申請撥用或會同土地管理機關依法開發利用。

第十六條　主管機關為勘定風景特定區範圍,得派員進入公私有土地實施勘查或測量。但應先以書面通知土地所有權人或其使用人。

　　　　為前項之勘查或測量,如使土地所有權人或使用人之農作物、竹木或其他地上物受損時,應予補償。

第十七條　為維護風景特定區內自然及文化資源之完整，在該區域內之任何設施計畫，均應徵得該管主管機關之同意。

第十八條　具有大自然之優美景觀、生態、文化與人文觀光價值之地區，應規劃建設為觀光地區。該區域內之名勝、古蹟及特殊動植物生態等觀光資源，各目的事業主管機關應嚴加維護，禁止破壞。

第十九條　為保存、維護及解說國內特有自然生態資源，各目的事業主管機關應於自然人文生態景觀區，設置專業導覽人員，旅客進入該地區，應申請專業導覽人員陪同進入，以提供旅客詳盡之說明，減少破壞行為發生，並維護自然資源之永續發展。

自然人文生態景觀區之劃定，由該管主管機關會同目的事業主管機關劃定之。

專業導覽人員之資格及管理辦法，由中央主管機關會商各目的事業主管機關定之。

第二十條　主管機關對風景特定區內之名勝、古蹟，應會同有關目的事業主管機關調查登記，並維護其完整。

前項古蹟受損者，主管機關應通知管理機關或所有人，擬具修復計畫，經有關目的事業主管機關及主管機關同意後，及時修復。

第三章　經營管理

第二十一條　經營觀光旅館業者，應先向中央主管機關申請核准，並依法辦妥公司登記後，領取觀光旅館業執照，始得營業。

第二十二條　觀光旅館業業務範圍如下：

一、客房出租。

二、附設餐飲、會議場所、休閒場所及商店之經營。

三、其他經中央主管機關核准與觀光旅館有關之業務。

主管機關為維護觀光旅館旅宿之安寧，得會商相關機關訂定

有關之規定。

第二十三條　觀光旅館等級，按其建築與設備標準、經營、管理及服務方式區分之。

觀光旅館之建築及設備標準，由中央主管機關會同內政部定之。

第二十四條　經營旅館業者，除依法辦妥公司或商業登記外，並應向地方主管機關申請登記，領取登記證後，始得營業。

主管機關為維護旅館旅宿之安寧，得會商相關機關訂定有關之規定。

非以營利為目的且供特定對象住宿之場所，由各該目的事業主管機關就其安全、經營等事項訂定辦法管理之。

第二十五條　主管機關應依據各地區人文、自然景觀、生態、環境資源及農林漁牧生產活動，輔導管理民宿之設置。

民宿經營者，應向地方主管機關申請登記，領取登記證及專用標識後，始得經營。

民宿之設置地區、經營規模、建築、消防、經營設備基準、申請登記要件、經營者資格、管理監督及其他應遵行事項之管理辦法，由中央主管機關會商有關機關定之。

第二十六條　經營旅行業者，應先向中央主管機關申請核准，並依法辦妥公司登記後，領取旅行業執照，始得營業。

第二十七條　旅行業業務範圍如下：

一、接受委託代售海、陸、空運輸事業之客票或代旅客購買客票。

二、接受旅客委託代辦出、入國境及簽證手續。

三、招攬或接待觀光旅客，並安排旅遊、食宿及交通。

四、設計旅程、安排導遊人員或領隊人員。

五、提供旅遊諮詢服務。

六、其他經中央主管機關核定與國內外觀光旅客旅遊有關之

事項。

前項業務範圍，中央主管機關得按其性質，區分為綜合、甲種、乙種旅行業核定之。

非旅行業者不得經營旅行業業務。但代售日常生活所需陸上運輸事業之客票，不在此限。

第二十八條　外國旅行業在中華民國設立分公司，應先向中央主管機關申請核准，並依公司法規定辦理認許後，領取旅行業執照，始得營業。

外國旅行業在中華民國境內所置代表人，應向中央主管機關申請核准，並依公司法規定向經濟部備案。但不得對外營業。

第二十九條　旅行業辦理團體旅遊或個別旅客旅遊時，應與旅客訂定書面契約。

前項契約之格式、應記載及不得記載事項，由中央主管機關定之。

旅行業將中央主管機關訂定之契約書格式公開並印製於收據憑證交付旅客者，除另有約定外，視為已依第一項規定與旅客訂約。

第三十條　經營旅行業者，應依規定繳納保證金；其金額，由中央主管機關定之。金額調整時，原已核准設立之旅行業亦適用之。

旅客對旅行業者，因旅遊糾紛所生之債權，對前項保證金有優先受償之權。

旅行業未依規定繳足保證金，經主管機關通知限期繳納，屆期仍未繳納者，廢止其旅行業執照。

第三十一條　觀光旅館業、旅館業、旅行業、觀光遊樂業及民宿經營者，於經營各該業務時，應依規定投保責任保險。

旅行業辦理旅客出國及國內旅遊業務時，應依規定投保履約保證保險。

前二項各行業應投保之保險範圍及金額，由中央主管機關會商有關機關定之。

第三十二條　導遊人員及領隊人員，應經考試主管機關或其委託之有關機關考試及訓練合格。

前項人員，應經中央主管機關發給執業證，並受旅行業僱用或受政府機關、團體之臨時招請，始得執行業務。

導遊人員及領隊人員取得結業證書或執業證後連續三年未執行各該業務者，應重行參加訓練結業，領取或換領執業證後，始得執行業務。

第一項修正施行前已經中央主管機關或其委託之有關機關測驗及訓練合格，取得執業證者，得受旅行業僱用或受政府機關、團體之臨時招請，繼續執行業務。

第一項施行日期，由行政院會同考試院以命令定之。

第三十三條　有下列各款情事之一者，不得為觀光旅館業、旅行業、觀光遊樂業之發起人、董事、監察人、經理人、執行業務或代表公司之股東：

一、有公司法第三十條各款情事之一者。

二、曾經營該觀光旅館業、旅行業、觀光遊樂業受撤銷或廢止營業執照處分尚未逾五年者。

已充任為公司之董事、監察人、經理人、執行業務或代表公司之股東，如有第一項各款情事之一者，當然解任之，中央主管機關應撤銷或廢止其登記，並通知公司登記之主管機關。

旅行業經理人應經中央主管機關或其委託之有關機關團體訓練合格，領取結業證書後，始得充任；其參加訓練資格，由中央主管機關定之。

旅行業經理人連續三年未在旅行業任職者，應重新參加訓練合格後，始得受僱為經理人。

旅行業經理人不得兼任其他旅行業之經理人，並不得自營或為他人兼營旅行業。

第三十四條　主管機關對各地特有產品及手工藝品，應會同有關機關調查統計，輔導改良其生產及製作技術，提高品質，標明價格，並協助在各觀光地區商號集中銷售。

第三十五條　經營觀光遊樂業者，應先向主管機關申請核准，並依法辦妥公司登記後，領取觀光遊樂業執照，始得營業。

為促進觀光遊樂業之發展，中央主管機關應針對重大投資案件，設置單一窗口，會同中央有關機關辦理。

前項所稱重大投資案件，由中央主管機關會商有關機關定之。

第三十六條　為維護遊客安全，水域管理機關得對水域遊憩活動之種類、範圍、時間及行為限制之，並得視水域環境及資源條件之狀況，公告禁止水域遊憩活動區域；其管理辦法，由主管機關會商有關機關定之。

第三十七條　主管機關對觀光旅館業、旅館業、旅行業、觀光遊樂業或民宿經營者之經營管理、營業設施，得實施定期或不定期檢查。

觀光旅館業、旅館業、旅行業、觀光遊樂業或民宿經營者不得規避、妨礙或拒絕前項檢查，並應提供必要之協助。

第三十八條　為加強機場服務及設施，發展觀光產業，得收取出境航空旅客之機場服務費；其收費及相關作業方式之辦法，由中央主管機關擬訂，報請行政院核定之。

第三十九條　中央主管機關，為適應觀光產業需要，提高觀光從業人員素質，應辦理專業人員訓練，培育觀光從業人員；其所需之訓練費用，得向其所屬事業機構、團體或受訓人員收取。

第四十條　觀光產業依法組織之同業公會或其他法人團體，其業務應受各該目的事業主管機關之監督。

第四十一條　觀光旅館業、旅館業、觀光遊樂業及民宿經營者，應懸掛主管機關發給之觀光專用標識；其型式及使用辦法，由中央主管機關定之。

前項觀光專用標識之製發，主管機關得委託各該業者團體辦理之。

觀光旅館業、旅館業、觀光遊樂業或民宿經營者，經受停止營業或廢止營業執照或登記證之處分者，應繳回觀光專用標識。

第四十二條　觀光旅館業、旅館業、旅行業、觀光遊樂業或民宿經營者，暫停營業或暫停經營一個月以上者，其屬公司組織者，應於十五日內備具股東會議事錄或股東同意書，非屬公司組織者備具申請書，並詳述理由，報請該管主管機關備查。

前項申請暫停營業或暫停經營期間，最長不得超過一年，其有正當理由者，得申請展延一次，期間以一年為限，並應於期間屆滿前十五日內提出。

停業期限屆滿後，應於十五日內向該管主管機關申報復業。

未依第一項規定報請備查或前項規定申報復業，達六個月以上者，主管機關得廢止其營業執照或登記證。

第四十三條　為保障旅遊消費者權益，旅行業有下列情事之一者，中央主管機關得公告之：

一、保證金被法院扣押或執行者。

二、受停業處分或廢止旅行業執照者。

三、自行停業者。

四、解散者。

五、經票據交換所公告為拒絕往來戶者。

六、未依第三十一條規定辦理履約保證保險或責任保險者。

第四章　獎勵及處罰

第四十四條　觀光旅館、旅館與觀光遊樂設施之興建及觀光產業之經營、
　　　　　　管理，由中央主管機關會商有關機關訂定獎勵項目及標準獎
　　　　　　勵之。

第四十五條　民間機構開發經營觀光遊樂設施、觀光旅館經中央主管機關
　　　　　　報請行政院核定者，其範圍內所需之公有土地得由公產管理
　　　　　　機關讓售、出租、設定地上權、聯合開發、委託開發、合作
　　　　　　經營、信託或以使用土地權利金或租金出資方式，提供民間
　　　　　　機構開發、興建、營運，不受土地法第二十五條、國有財產
　　　　　　法第二十八條及地方政府公產管理法令之限制。
　　　　　　依前項讓售之公有土地爲公用財產者，仍應變更爲非公用財
　　　　　　產，由非公用財產管理機關辦理讓售。

第四十六條　民間機構開發經營觀光遊樂設施、觀光旅館經中央主管機關
　　　　　　報請行政院核定者，其所需之聯外道路得由中央主管機關協
　　　　　　調該管道路主管機關、地方政府及其他相關目的事業主管機
　　　　　　關興建之。

第四十七條　民間機構開發經營觀光遊樂設施、觀光旅館經中央主管機關
　　　　　　核定者，其範圍內所需用地如涉及都市計畫或非都市土地使
　　　　　　用變更，應檢具書圖文件申請，依都市計畫法第二十七條或
　　　　　　區域計畫法第十五條之一規定辦理逕行變更，不受通盤檢討
　　　　　　之限制。

第四十八條　民間機構經營觀光遊樂業、觀光旅館業、旅館業之貸款經中
　　　　　　央主管機關報請行政院核定者，中央主管機關爲配合發展觀
　　　　　　光政策之需要，得洽請相關機關或金融機構提供優惠貸款。

第四十九條　民間機構經營觀光遊樂業、觀光旅館業之租稅優惠，依促進
　　　　　　民間參與公共建設法第三十六條至第四十一條規定辦理。

第五十條　　爲加強國際觀光宣傳推廣，公司組織之觀光產業，得在下列用

途項下支出金額百分之十至百分之二十限度內，抵減當年度應納營利事業所得稅額；當年度不足抵減時，得在以後四年度內抵減之：

一、配合政府參與國際宣傳推廣之費用。

二、配合政府參加國際觀光組織及旅遊展覽之費用。

三、配合政府推廣會議旅遊之費用。

前項投資抵減，其每一年度得抵減總額，以不超過該公司當年度應納營利事業所得稅額百分之五十為限。但最後年度抵減金額，不在此限。

第一項投資抵減之適用範圍、核定機關、申請期限、申請程序、施行期限、抵減率及其他相關事項之辦法，由行政院定之。

第五十一條　經營管理良好之觀光產業或服務成績優良之觀光產業從業人員，由主管機關表揚之；其表揚辦法，由中央主管機關定之。

第五十二條　主管機關為加強觀光宣傳，促進觀光產業發展，對有關觀光之優良文學、藝術作品，應予獎勵；其辦法，由中央主管機關會同有關機關定之。

中央主管機關，對促進觀光產業之發展有重大貢獻者，授給獎金、獎章或獎狀表揚之。

第五十三條　觀光旅館業、旅館業、旅行業、觀光遊樂業或民宿經營者，有玷辱國家榮譽、損害國家利益、妨害善良風俗或詐騙旅客行為者，處新臺幣三萬元以上十五萬元以下罰鍰；情節重大者，定期停止其營業之一部或全部，或廢止其營業執照或登記證。

經受停止營業一部或全部之處分，仍繼續營業者，廢止其營業執照或登記證。

觀光旅館業、旅館業、旅行業、觀光遊樂業之受僱人員有第

一項行為者，處新臺幣一萬元以上五萬元以下罰鍰。

第五十四條　觀光旅館業、旅館業、旅行業、觀光遊樂業或民宿經營者，經主管機關依第三十七條第一項檢查結果有不合規定者，除依相關法令辦理外，並令限期改善，屆期仍未改善者，處新臺幣三萬元以上十五萬元以下罰鍰；情節重大者，並得定期停止其營業之一部或全部；經受停止營業處分仍繼續營業者，廢止其營業執照或登記證。

經依第三十七條第一項規定檢查結果，有不合規定且危害旅客安全之虞者，在未完全改善前，得暫停其設施或設備一部或全部之使用。

觀光旅館業、旅館業、旅行業、觀光遊樂業或民宿經營者，規避、妨礙或拒絕主管機關依第三十七條第一項規定檢查者，處新臺幣三萬元以上十五萬元以下罰鍰，並得按次連續處罰。

第五十五條　有下列情形之一者，處新臺幣三萬元以上十五萬元以下罰鍰；情節重大者，得廢止其營業執照：

一、觀光旅館業違反第二十二條規定，經營核准登記範圍外業務。

二、旅行業違反第二十七條規定，經營核准登記範圍外業務。

有下列情形之一者，處新臺幣一萬元以上五萬元以下罰鍰：

一、旅行業違反第二十九條第一項規定，未與旅客訂定書面契約。

二、觀光旅館業、旅館業、旅行業、觀光遊樂業或民宿經營者，違反第四十二條規定，暫停營業或暫停經營未報請備查或停業期間屆滿未申報復業。

三、觀光旅館業、旅館業、旅行業、觀光遊樂業或民宿經營者，違反依本條例所發布之命令。

未依本條例領取營業執照而經營觀光旅館業務、旅館業務、旅行業務或觀光遊樂業務者，處新臺幣九萬元以上四十五萬元以下罰鍰，並禁止其營業。

未依本條例領取登記證而經營民宿者，處新臺幣三萬元以上十五萬元以下罰鍰，並禁止其經營。

第五十六條　外國旅行業未經申請核准而在中華民國境內設置代表人者，處代表人新臺幣一萬元以上五萬元以下罰鍰，並勒令其停止執行職務。

第五十七條　旅行業未依第三十一條規定辦理履約保證保險或責任保險，中央主管機關得立即停止其辦理旅客之出國及國內旅遊業務，並限於三個月內辦妥投保，逾期未辦妥者，得廢止其旅行業執照。

違反前項停止辦理旅客之出國及國內旅遊業務之處分者，中央主管機關得廢止其旅行業執照。

觀光旅館業、旅館業、觀光遊樂業及民宿經營者，未依第三十一條規定辦理責任保險者，限於一個月內辦妥投保，屆期未辦妥者，處新臺幣三萬元以上十五萬元以下罰鍰，並得廢止其營業執照或登記證。

第五十八條　有下列情形之一者，處新臺幣三千元以上一萬五千元以下罰鍰；情節重大者，並得逕行定期停止其執行業務或廢止其執業證：

一、旅行業經理人違反第三十三條第五項規定，兼任其他旅行業經理人或自營或為他人兼營旅行業。

二、導遊人員、領隊人員或觀光產業經營者僱用之人員，違反依本條例所發布之命令者。

經受停止執行業務處分，仍繼續執業者，廢止其執業證。

第五十九條　未依第三十二條規定取得執業證而執行導遊人員或領隊人員業務者，處新臺幣一萬元以上五萬元以下罰鍰，並禁止其執

業。

第六十條　於公告禁止區域從事水域遊憩活動或不遵守水域管理機關對有
　　　　關水域遊憩活動所爲種類、範圍、時間及行爲之限制命令者，
　　　　由其水域管理機關處新臺幣五千元以上二萬五千元以下罰鍰，
　　　　並禁止其活動。
　　　　前項行爲具營利性質者，處新臺幣一萬五千元以上七萬五千元
　　　　以下罰鍰，並禁止其活動。

第六十一條　未依第四十一條第三項規定繳回觀光專用標識，或未經主管
　　　　機關核准擅自使用觀光專用標識者，處新臺幣三萬元以上十
　　　　五萬元以下罰鍰，並勒令其停止使用及拆除之。

第六十二條　損壞觀光地區或風景特定區之名勝、自然資源或觀光設施
　　　　者，有關目的事業主管機關得處行爲人新臺幣五十萬元以下
　　　　罰鍰，並責令回復原狀或償還修復費用。其無法回復原狀
　　　　者，有關目的事業主管機關得再處行爲人新臺幣五百萬元以
　　　　下罰鍰。
　　　　旅客進入自然人文生態景觀區未依規定申請專業導覽人員陪
　　　　同進入者，有關目的事業主管機關得處行爲人新臺幣三萬元
　　　　以下罰鍰。

第六十三條　於風景特定區或觀光地區內有下列行爲之一者，由其目的事
　　　　業主管機關處新臺幣一萬元以上五萬元以下罰鍰：
　　　　一、擅自經營固定或流動攤販。
　　　　二、擅自設置指示標誌、廣告物。
　　　　三、強行向旅客拍照並收取費用。
　　　　四、強行向旅客推銷物品。
　　　　五、其他騷擾旅客或影響旅客安全之行爲。
　　　　違反前項第一款或第二款規定者，其攤架、指示標誌或廣告
　　　　物予以拆除並沒入之，拆除費用由行爲人負擔。

第六十四條　於風景特定區或觀光地區內有下列行爲之一者，由其目的事

業主管機關處新臺幣三千元以上一萬五千元以下罰鍰：

一、任意拋棄、焚燒垃圾或廢棄物。

二、將車輛開入禁止車輛進入或停放於禁止停車之地區。

三、其他經管理機關公告禁止破壞生態、污染環境及危害安全之行為。

第六十五條　依本條例所處之罰鍰，經通知限期繳納，屆期未繳納者，依法移送強制執行。

第五章　附則

第六十六條　風景特定區之評鑑、規劃建設作業、經營管理、經費及獎勵等事項之管理規則，由中央主管機關定之。

觀光旅館業、旅館業之設立、發照、經營設備設施、經營管理、受僱人員管理及獎勵等事項之管理規則，由中央主管機關定之。

旅行業之設立、發照、經營管理、受僱人員管理、獎勵及經理人訓練等事項之管理規則，由中央主管機關定之。

觀光遊樂業之設立、發照、經營管理及檢查等事項之管理規則，由中央主管機關定之。

導遊人員、領隊人員之訓練、執業證核發及管理等事項之管理規則，由中央主管機關定之。

第六十七條　依本條例所為處罰之裁罰標準，由中央主管機關定之。

第六十八條　依本條例規定核准發給之證照，得收取證照費；其費額，由中央主管機關定之。

第六十九條　本條例修正施行前已依法核准經營旅館業務、國民旅舍或觀光遊樂業務者，應自本條例修正施行之日起一年內，向該管主管機關申請旅館業登記證或觀光遊樂業執照，始得繼續營業。

本條例修正施行後，始劃定之風景特定區或指定之觀光地區

內，原依法核准經營遊樂設施業務者，應於風景特定區專責管理機構成立後或觀光地區公告指定之日起一年內，向該管主管機關申請觀光遊樂業執照，始得繼續營業。

本條例修正施行前已依法設立經營旅遊諮詢服務者，應自本條例修正施行之日起一年內，向中央主管機關申請核發旅行業執照，始得繼續營業。

第七十條　於中華民國六十九年十一月二十四日前已經許可經營觀光旅館業務而非屬公司組織者，應自本條例修正施行之日起一年內，向該管主管機關申請觀光旅館業營業執照，始得繼續營業。

前項申請案，不適用第二十一條辦理公司登記及第二十三條第二項之規定。

第七十一條　本條例除另訂施行日期者外，自公布日施行。

十一　民宿管理辦法

公布文號：

九十年十二月十二日交路發九十字第○○○九四號令發布

第一章　總則

第一條　本辦法依發展觀光條例第二十五條第三項規定訂定之。

第二條　民宿之管理，依本辦法之規定；本辦法未規定者，適用其他有關法令之規定。

第三條　本辦法所稱民宿，指利用自用住宅空閒房間，結合當地人文、自然景觀、生態、環境資源及農林漁牧生產活動，以家庭副業方式經營，提供旅客鄉野生活之住宿處所。

第四條　民宿之主管機關，在中央為交通部，在直轄市為直轄市政府，在縣（市）為縣（市）政府。

第二章　民宿之設立申請、發照及變更登記

第五條　民宿之設置，以下列地區為限，並須符合相關土地使用管制法令之規定：

一、風景特定區。

二、觀光地區。

三、國家公園區。

四、原住民地區。

五、偏遠地區。

六、離島地區。

七、經農業主管機關核發經營許可登記證之休閒農場或經農業主管機關劃定之休閒農業區。

八、金門特定區計畫自然村。

九、非都市土地。

第六條　民宿之經營規模，以客房數五間以下，且客房總樓地板面積一百五十平方公尺以下為原則。但位於原住民保留地、經農業主管機關核發經營許可登記證之休閒農場、經農業主管機關劃定之休閒農業區、觀光地區、偏遠地區及離島地區之特色民宿，得以客房數十五間以下，且客房總樓地板面積二百平方公尺以下之規模經營之。

前項偏遠地區及特色項目，由當地主管機關認定，報請中央主管機關備查後實施。並得視實際需要予以調整。

第七條　民宿建築物之設施應符合下列規定：

一、內部牆面及天花板之裝修材料、分間牆之構造、走廊構造及淨寬應分別符合舊有建築物防火避難設施及消防設備改善辦法第九條、第十條及第十二條規定。

二、地面層以上每層之居室樓地板面積超過二百平方公尺或地下層面積超過二百平方公尺者，其樓梯及平台淨寬為一點二公尺以上；該樓層之樓地板面積超過二百四十平方公尺者，應自各該層設置二座以上之直通樓梯。未符合上開規定者，依前款改善辦法第十三條規定辦理。

前條第一項但書規定地區之民宿，其建築物設施基準，不適用前項之規定。

第八條　民宿之消防安全設備應符合下列規定：

一、每間客房及樓梯間、走廊應裝置緊急照明設備。

二、設置火警自動警報設備，或於每間客房內設置住宅用火災警報器。

三、配置滅火器兩具以上，分別固定放置於取用方便之明顯處所；有樓層建築物者，每層應至少配置一具以上。

第九條　民宿之經營設備應符合下列規定：

一、客房及浴室應具良好通風、有直接採光或有充足光線。

二、須供應冷、熱水及清潔用品，且熱水器具設備應放置於室外。

三、經常維護場所環境清潔及衛生，避免蚊、蠅、蟑螂、老鼠及其他妨害衛生之病媒及孳生源。

四、飲用水水質應符合飲用水水質標準。

第十條　民宿之申請登記應符合下列規定：

一、建築物使用用途以住宅為限。但第六條第一項但書規定地區，並得以農舍供作民宿使用。

二、由建築物實際使用人自行經營。但離島地區經當地政府委託經營之民宿不在此限。

三、不得設於集合住宅。

四、不得設於地下樓層。

第十一條　有下列情形之一者不得經營民宿：

一、無行為能力人或限制行為能力人。

二、曾犯組織犯罪防制條例、毒品危害防制條例或槍砲彈藥刀械管制條例規定之罪，經有罪判決確定者。

三、經依檢肅流氓條例裁處感訓處分確定者。

四、曾犯兒童及少年性交易防制條例第二十二條至第三十一條、刑法第十六章妨害性自主罪、第二百三十一條至第二百三十五條、第二百四十條至第二百四十三條或第二百九十八條之罪，經有罪判決確定者。

五、曾經判處有期徒刑五年以上之刑確定，經執行完畢或赦免後未滿五年者。

第十二條　民宿之名稱，不得使用與同一直轄市、縣（市）內其他民宿相同之名稱。

第十三條　經營民宿者，應先檢附下列文件，向當地主管機關申請登記，並繳交證照費，領取民宿登記證及專用標識後，始得開始經營。

一、申請書。

二、土地使用分區證明文件影本（申請之土地為都市土地時檢附）。

三、最近三個月內核發之地籍圖謄本及土地登記（簿）謄本。

四、土地同意使用之證明文件（申請人為土地所有權人時免附）。

五、建物登記（簿）謄本或其他房屋權利證明文件。

六、建築物使用執照影本或實施建築管理前合法房屋證明文件。

七、責任保險契約影本。

八、民宿外觀、內部、客房、浴室及其他相關經營設施照片。

九、其他經當地主管機關指定之文件。

第十四條　民宿登記證應記載下列事項：

一、民宿名稱。

二、民宿地址。

三、經營者姓名。

四、核准登記日期、文號及登記證編號。

五、其他經主管機關指定事項。

民宿登記證之格式，由中央主管機關規定，當地主管機關自行印製。

第十五條　當地主管機關審查申請民宿登記案件，得邀集衛生、消防、建管等相關權責單位實地勘查。

第十六條　申請民宿登記案件，有應補正事項，由當地主管機關以書面通知申請人限期補正。

第十七條　申請民宿登記案件，有下列情形之一者，由當地主管機關敘明理由，以書面駁回其申請：

一、經通知限期補正，逾期仍未辦理。

二、不符發展觀光條例或本辦法相關規定。

三、經其他權責單位審查不符相關法令規定。

第十八條　民宿登記證登記事項變更者，經營者應於事實發生後十五日內，備具申請書及相關文件，向當地主管機關辦理變更登記。當地主管機關應將民宿設立及變更登記資料，於次月十日前，向交通部觀光局陳報。

第十九條　民宿經營者，暫停經營一個月以上者，應於十五日內具備申請書，並詳述理由，報請該管主管機關備查。前項申請暫停經營期間，最長不得超過一年，其有正當理由者，得申請展延一次，期間以一年為限，並應於期間屆滿前十五日內提出。
暫停經營期限屆滿後，應於十五日內向該管主管機關申報復業。
未依第一項規定報請備查或前項規定申報復業，達六個月以上者，主管機關得廢止其登記證。

第二十條　民宿登記證遺失或毀損，經營者應於事實發生後十五日內，備具申請書及相關文件，向當地主管機關申請補發或換發。

第三章　民宿之管理監督

第二十一條　民宿經營者應投保責任保險之範圍及最低金額如下：
　　　　　　一、每一個人身體傷亡：新臺幣二百萬元。
　　　　　　二、每一事故身體傷亡：新臺幣一千萬元。
　　　　　　三、每一事故財產損失：新臺幣二百萬元。
　　　　　　四、保險期間總保險金額：新臺幣二千四百萬元。
　　　　　　前項保險範圍及最低金額，地方自治法規如有對消費者保護較有利之規定者，從其規定。

第二十二條　民宿客房之定價，由經營者自行訂定，並報請當地主管機關備查；變更時亦同。
　　　　　　民宿之實際收費不得高於前項之定價。

第二十三條　民宿經營者應將房間價格、旅客住宿須知及緊急避難逃生位

置圖，置於客房明顯光亮之處。

第二十四條　民宿經營者應將民宿登記證置於門廳明顯易見處，並將專用標識置於建築物外部明顯易見之處。

第二十五條　民宿經營者應備置旅客資料登記簿，將每日住宿旅客資料依式登記備查，並傳送該管派出所。前項旅客登記簿保存期限為一年。

第一項旅客登記簿格式，由主管機關規定，民宿經營者自行印製。

第二十六條　民宿經營者發現旅客罹患疾病或意外傷害情況緊急時，應即協助就醫；發現旅客疑似感染傳染病時，並應即通知衛生醫療機構處理。

第二十七條　民宿經營者不得有下列之行為：

一、以叫囂、糾纏旅客或以其他不當方式招攬住宿。

二、強行向旅客推銷物品。

三、任意哄抬收費或以其他方式巧取利益。

四、設置妨害旅客隱私之設備或從事影響旅客安寧之任何行為。

五、擅自擴大經營規模。

第二十八條　民宿經營者應遵守下列事項：

一、確保飲食衛生安全。

二、維護民宿場所與四周環境整潔及安寧。

三、供旅客使用之寢具，應於每位客人使用後換洗，並保持清潔。

四、辦理鄉土文化認識活動時，應注重自然生態保護、環境清潔、安寧及公共安全。

第二十九條　民宿經營者發現旅客有下列情形之一者，應即報請該管派出所處理。

一、有危害國家安全之嫌疑者。

二、攜帶槍械、危險物品或其他違禁物品者。

三、施用煙毒或其他麻醉藥品者。

四、有自殺跡象或死亡者。

五、有喧嘩、聚賭或為其他妨害公眾安寧、公共秩序及善良
　　風俗之行為，不聽勸止者。

六、未攜帶身分證明文件或拒絕住宿登記而強行住宿者。

七、有公共危險之虞或其他犯罪嫌疑者。

第三十條　民宿經營者，應於每年一月及七月底前，將前半年每月客房住
　　　　　用率、住宿人數、經營收入統計等資料，依式陳報當地主管機
　　　　　關。前項資料，當地主管機關應於次月底前，陳報交通部觀光
　　　　　局。

第三十一條　民宿經營者，應參加主管機關舉辦或委託有關機關、團體辦
　　　　　　理之輔導訓練。

第三十二條　民宿經營者有下列情事之一者，主管機關或相關目的事業主
　　　　　　管機關得予以獎勵或表揚。

一、維護國家榮譽或社會治安有特殊貢獻者。

二、參加國際推廣活動，增進國際友誼有優異表現者。

三、推動觀光產業有卓越表現者。

四、提高服務品質有卓越成效者。

五、接待旅客服務周全獲有好評，或有優良事蹟者。

六、對區域性文化、生活及觀光產業之推廣有特殊貢獻者。

七、其他有足以表揚之事蹟者。

第三十三條　主管機關得派員，攜帶身分證明文件，進入民宿場所進行訪
　　　　　　查。

前項訪查，得於對民宿定期或不定期檢查時實施。民宿經營
者對於主管機關之訪查應積極配合，並提供必要之協助。

第三十四條　中央主管機關為加強民宿之管理輔導績效，得對直轄市、縣
　　　　　　（市）主管機關實施定期或不定期督導考核。

第三十五條　民宿經營者違反本辦法規定者，由當地主管機關依發展觀光
　　　　　　條例之規定處罰。

第四章　附則

第三十六條　民宿經營者申請設立登記之證照費，每件新臺幣一千元；其
　　　　　　申請換發或補發登記證之證照費，每件新臺幣五百元。
　　　　　　因行政區域調整或門牌改編之地址變更而申請換發登記證
　　　　　　者，免繳證照費。
第三十七條　本辦法所列書表、格式，由中央主管機關定之。
第三十八條　本辦法自發布日施行。

十二　二十一世紀台灣發展觀光新戰略

第一章　前言

　　交通部葉部長有鑑於國際社會已共同認定即將來臨的二十一世紀是觀光面臨機會與挑戰的新時代，從國家發展的宏觀形勢來看，認為台灣觀光事業的發展應以「新思維」制定「新政策」。為此，責成觀光局重新審視當前台灣觀光發展的處境並廣納意見，以突破性、創新性思考研訂觀光新戰略，俾符合時代需求與國際社會同步脈動。

　　觀光局即依示研擬「二十一世紀台灣發展觀光新戰略」，並以二個發展主軸同步推動，第一條主軸係針對新戰略計畫草案本身，藉由彙集觀光產官學界經驗、民眾參與、廣徵博議反覆研討，並於9月29日舉辦二十一世紀台灣發展觀光新戰略國內研討會建立共識。第二條主軸著眼於藉觀光將台灣融入國際社會，並配合11月3、4兩日舉辦的台北國際旅展（ITF），同時召開二十一世紀台灣觀光發展新戰略國際會議，利用旅展期間世界各地與台灣有關的主要買賣雙方業者齊聚之際，正式發表「二十一世紀台灣發展觀光新戰略」，宣示邁向二十一世紀的新思維、新政策、新做法。

　　研擬觀光新戰略第一版草案於今年6月30日完成，後經由七場專家諮詢討論會深入研討，於8月3日修訂完成觀光新戰略二版草案，並於8月底廣發四百多份英雄帖、建立虛擬網路研討會等廣徵各方意見，參考回應之一百多份意見於9月25日完成三版修訂，在9月底召開的國內研討會中計有二百一十三位產官學界代表參加，經熱烈討論計有九十三人次發言，二十份書面建言，獲得重要共識包括：

　　一、咸認為中央政府應頒布觀光總路線，其內涵為本土文化、生態、
　　　　觀光、社區營造四位一體，列為國家重要政策，給予觀光局足夠
　　　　執行後盾；也同意觀光新戰略是一份具有劃時代意義、配合社會

需求符合國家發展之願景，並能與國際觀光脈動相結合的觀光白
皮書。

二、由戰略所衍出的各項戰術，觀光局必須排列優先順序選擇重點，
將須執行者納入未來4年的施政計畫中。

三、認爲推展觀光應是全民運動，政府、業者及民衆均應建立「心中
有觀光」的認知，致力營造具有魅力、友善的觀光旅遊環境；並
透過教育改變觀光旅客的觀念與行爲，從掠奪據爲己有，大吃大
喝的方式，轉化爲欣賞及體驗，創造全民愛鄉愛土的旅遊新文
化。

　　觀光新戰略第四版之定稿，係融入分組討論及綜合討論的意見，並據
以提出「二十一世紀發展觀光新戰略行動執行方案」，作爲未來4年觀光
發展推動的施政計畫。循行政體系轉陳行政院核定後，於最短的時間內，
集合全國之力量共同推動實施，俾落實戰略、戰術打造國內觀光新環境，
並以嶄新的台灣觀光新形象呈現在國際社會，達成跨世紀的觀光新願景。

第二章　觀光新思維

一、觀光重新定位

　　二十一世紀是一個資訊科技時代，是一個重視休閒生活的世代，也是
一個觀光發展必須以永續爲發展前提的時代。台灣觀光急迫需要以全新的
概念與思維來重新評估它的價值，並且在國家政策的位階上，重新訂定它
的優先順序。爲了要進行這種結構性的檢討，我們必須認識下述幾項事
實：

　　㈠在政策上：新政府必須瞭解發展觀光是解決當前社會問題的重要關
　　　鍵。過去政府素來只重視生產力的提昇，對於國人的休閒問題未予
　　　重視，以致於從土地地權、地用開始，凡都市或非都市地區休閒用
　　　途的設施，因涉及公私地夾雜或無法符合地用，多被列屬違法，實
　　　務上無法透過適法管理來落實休閒產業的發展。另方面也使國人休

閒活動找不到合法場所,休閒消費產生層出不窮的問題。這一結構性普遍存在的問題在明年起全面實施周休二日後將益形嚴重,政府必須有具體的新政策,來解決國人的休閒需求,休閒需求若無法解決,緊接而來者必是隨之衍生層出不窮的社會問題,因之落實減少工時與增加合法休閒產業實為提昇國人生活品質政策的一體兩面。

㈡在對外功能上:觀光是外交與經貿之外,第三條可以將台灣推向國際舞台的管道,觀光不像硬梆梆的外交,它是別人無法拒絕的軟性訴求;觀光不像經貿以沒有生命的貨物為交流對象,它是以有感情的人作為交流的主體,觀光是可以在任何地區主動用軟性訴求增加台灣的國際間能見度、觀光是可以賺錢的外交。

㈢在生態上:台灣高山受板塊擠壓影響,既高又陡,是北極圈森林最南與熱帶雨林最北的分布地點,台灣是既老(生物資源)且少(地質),又大(生物種類)實小(面積),生態環境獨特富多樣化的地區。故妥善規劃旅遊發展目標的觀光產業是可與環境保育相互結合,符合陳總統建設台灣成為綠色矽島的國家發展願景。

㈣在區域發展上:觀光是縮小城鄉差距、均衡地方財富、創造原住民及偏遠地區居民就業機會的催化劑。檢視台灣廿三個縣市,除了少數具有工商發展基礎者外,絕大多數以農林漁業為經濟骨幹,當我國加入WTO以後,農林漁業需要以觀光為介面轉型兼營休閒產業,惟有在生產地購買的消費方式來縮短產銷通路,才能增加農林漁產品的附加價值;離島及山區的縣市更需要用政策來鼓勵資金投入當地休閒產業,為地方過剩人力提供就業機會,鼓勵年輕人口回流。

㈤在人文建設上:形象商圈、城鄉新風貌、社區總體營造暨地方特色文化活動等所帶動區域發展的模式,需要與觀光結合來維繫其持續發展,而以文化及鄉土包裝的深度旅遊,會加深開闊國人愛鄉愛土的意識,而這種以人文為內涵的觀光旅遊活動,也正是向國際行銷獨一無二的利器。

㈥綜合而言：觀光是沒有口號的政治，沒有形式的外交，沒有文字的宣傳，沒有教室的教育，沒有煙囪的工業，其作用存之於無形，聚之於共識，影響力既深且遠。

二、觀光發展願景

台灣在二十世紀已達成建立工業經貿之島的目標，二十一世紀欲轉換建立成為科技綠色矽島的目標。先進國家均認為未來的二十一世紀，不論從社會需求與市場商機來說，觀光旅遊產業是資訊網路業高科技產業之外，最有潛力的明星產業。在未來的 10 年，台灣將成為全世界資訊運用的創新者、全球數位經濟的領航者，而 e-tourism 觀光事業發展正是現代化國家整體發展的表徵。藉由國家提昇觀光事業為策略性重要產業，台灣在整體建設目標所呈現出的新形象為：自由富強、歡樂溫馨、永續發展的美麗之島。

第三章　現階段發展觀光課題的探討

觀光業是目前全球最大最富生機的產業，世界觀光組織數字顯示觀光業占全球國內生產總額的百分之十一，觀光業持續強勁的增長自是不容忽視，台灣與國際發展情形比較，需要全面檢視過去，未來要以做為亞洲主要的旅遊目的地，並將觀光定位為提昇國人生活品質的指標，則需用宏觀視野迎向新世紀。

一、台灣要成為亞洲主要旅遊目的地的課題

一個地區是否足以吸引國際觀光客，取決於三個環節，即一、外國人前來簽証、交通及資訊取得的便利性（accessibility）；二、觀光吸引力（Attraction）；三、觀光設施品質與價格的對稱性。

1987 年新台幣大幅升值，國內物價、用人費率居高不下，減弱了我國在國際間的價格競爭力，出國旅遊甚至比在國內旅遊便宜；長期以來我國處於國際外交的弱勢，國際航線屢因外交生變而中斷，航權談判開拓不

易；為防堵東南亞國家非法外勞及大陸人士，簽證核發較嚴，與鄰近國比較，外國人及香港人士來台管道並未十分暢通，去年在中正機場過境的旅客，即高達二百萬人次。

在宣傳台灣為美麗之島、強化觀光形象吸引力上，觀光局受限於經常門預算無法增加（如去年我國宣傳推廣預算為一億三千萬元，香港為十九億元，新加坡、泰國各約十五億元，日本、韓國各約十億元），未能配合市場需求推陳出新更改觀光產品的內涵，導致來台觀光旅客人數與其他國家比較均為遜色。

因此，台灣要擁抱世界、走向國際，對外必須打通外國人來台入境簽證的管道，加強推廣美麗台灣新形象；對內則需加強充實觀光內涵，提昇在國際間的競爭力。

二、觀光要成為國人生活快樂滿意指標的課題

當觀光被定位為解決社會問題、增進國人優質休閒生活的指標時，除了需就市場需求面與供給面的狀況進行探討外，更需從發展國際觀光的角度切入，提昇國內旅遊設施水準國際化，讓國人樂於在國內旅遊。

以1999年國內旅遊八千八百萬人次的總量來看，國內旅遊市場是「不患寡而患不均」，面臨的是供需結構性失衡問題。根據觀光局調查，百分之七十旅遊人潮集中於周末假日，過分集中的人潮、僵硬的硬體供給，導致交通、旅遊設施、服務人力各環節服務品質普遍下降。更由於平常日各觀光景點多是門可羅雀，業者將成本攤提在周末假日內，導致收費過高，旅客自然流往國外，因此如何均衡市場供需是首要課題。

明年起開始實施周休二日，民眾對休閒活動項目與空間需求加大，定點深度旅遊的時代業已來臨，觀光供給的品質與數量是否已做好準備：

檢視整個觀光供給體系，包括餐飲、購物、交通、住宿、景點，其範疇雖廣，但僅住宿設施及觀光景點在數量及內容上缺乏供給彈性，土地分區使用所造成之非法問題也較為嚴重。

在住宿體系部分，截至2000年9月底止，觀光旅館計有七十八家（包

括國際觀光旅館五十四家、一般觀光旅館二十四家，客房數約一九、四七三間）、一般旅館（縣市政府直接管理，觀光局督導）三千二百六十五家（包括合法者二千三百六十九家、非法者八百九十六家）。目前籌建中的國際觀光旅館計二十八家，客房數六、一四一間，總投資金額為四六一·四億元，依據業者原申設的進度，預計至 2003 年底能完工者計二十家，惟部分投資案因觀望市場狀況，申請建照腳步趨緩。

在觀光景點方面，由公部門管理的主要觀光資源，包括國家風景區七處、國家公園六處、森林遊樂區十六處、輔導會所屬農場八處、大學實驗林二處，屬於民營合法的遊樂區計有五十四處。而在觀光遊憩區部分，以BOT 或 BOO 推動中的民間觀光遊樂設施案，計三十三件，總投資金額約為一、八三六億元（北部地區六案、中部地區三案、南部地區二案、花東地區十八案、澎湖地區四案）。其中取得建照、施工中及部分完工先行營業者，計有綠島大飯店、涵碧樓飯店、月眉育樂世界（第一期已完工營業）、花蓮海洋公園、花蓮理想渡假村、平林休閒農場、大澎湖國際渡假村等七案，預計在 2003 年底前開始營業。規劃中投資案件遲疑未決的主要原因，除申設法令繁瑣外，普遍認為公部門基礎及交通設施投資不足，市場離尖峰顯著、經營不易。

遊憩硬體設施供給數量因受法令限制缺乏彈性，帶來另一課題為違規的旅館及遊樂區叢生。違規旅館成因主要為建築物坐落位置不符土地使用分區管制規定，特別是位於住宿設施需求日殷的森林區、風景區、山坡地保育區或水源、水質、水量保護區內，以渡假山莊、小木屋、民宿或休閒農場等名義經營；而位於商業區、住宅區的既有違法旅館，雖經輔導申辦合法登記，仍尚須面對現行消防、建管相關法令規定要求舊有建築物設施、設備更新的課題。至於違規遊樂區成因，則因多半涉及不符土地使用分區管制、或水土保持法及環境影響評估法，或部分占用國有土地或山坡地範圍內開發規模未達十公頃等因所致。

三、行政配合的課題

新政府對行政部門的要求是服務須有新作風，即處處貼切人民心聲。從國際水準及使用者的角度來檢視提供觀光服務的每一環節，我們還需要從行政機關的每個層級來改善，提供遊客遊憩安全的環境，解決環境污染髒亂、大眾運輸不夠便捷、地方特色不足、價格昂貴等課題。

觀光既是民眾生活中的必備事項，在行政上自需調整其優先順位：一、突破法令，加速引進民間力量；二、在不影響公共安全前提下輔導違規業者合法化；三、資源配套有效整合；四、提昇公部門觀光投資比例（目前觀光支出占政府總預算比例不到百分之一）；五、因應地方制度法的施行賦予地方政府營造地區特色之權責；六、推動均衡、永續的觀光發展。

第四章　研訂觀光新戰略及具體做法

面對國際區域間的強烈競爭，台灣需要一個嶄新的目標和創新性的策略，來突破法令上的限制與解決面臨的問題。

一、新目標

㈠在成功建設台灣為「工業之島」後，以再打造台灣為「觀光之島」為目標。

㈡以來台觀光客年平均成長率10％；在西元2003年迎接三百五十萬人次旅客來台；國民旅遊人數突破一億人次；觀光收入由占GDP 3.4％提昇至5％為目標。

㈢以觀光旅遊據點滿意度指數提高至85％為目標。

二、研訂觀光戰略（策略）及戰術（作法）

戰略一：以「全民心中有觀光」、「共同建設國際化」為出發，讓台灣融入國際社會，使「全球眼中有台灣」的願景實現

戰術：

㈠推動建立對國際觀光客友善（visitor friendly）的旅遊環境：

1.各部會推動相關措施時均能顧及國際觀光的需求：如中韓直航、花蓮或台東機場未來開放國際航線前許可包機營運、免簽證國家擴大（特別是韓國、新加坡）、簽證所需護照有效期縮短、駐外單位名稱儘量爭取有「台灣」字樣、便利來台觀光各項申請措施、語音標準化、道路路標、交通資訊、公共場所的牌示、廣播等使用國際共通語言。

2.篩選對國際觀光客具吸引力的重點地點、相關服務設施（如餐廳、廟宇）及路線，協調當地主管機關優先配套改善其周邊環境，並訂定國際化觀光服務標準或協調民間協會予以認證。

3.將「觀光休閒教育」納入國民教育及社會教育體系，使國民備具對觀光、休閒應有的正確認知、運用向下紮根方式，達成「全民心中有觀光」的實踐，兼收國人出國旅遊時能成為台灣新形象的宣傳尖兵。

4.國際機場應建立具國家門戶特色的意象，而國內機場、車站亦應規劃塑造出具多功能城鄉風貌的門戶意象，併提供足夠旅遊資訊及貼心的服務。

5.推動如美國通運公司 Super Host 的計畫，訓練旅遊業界相關人員（包括店員、司機、公務人員、海關人員），成為接待國際旅客的超級接待員。

6.讓觀光成為全民運動，如舉辦「全民觀光月」，透過廣播、電視等全面推展簡單問候語，及歡迎手勢，成為全國性運動。

㈡開創台灣國際觀光品牌新形象：

1.政府機關單位宣傳目標一致，塑造台灣國際新形象，並以台灣獨特生態及人文特色作宣傳；請新聞局協調媒體對台灣作平衡報導。

2.遴選國際級廣告創意行銷公司，協助企劃台灣觀光新形象，設計出屬於台灣的 LOGO 及 SLOGAN。並提供給觀光業界廣泛運用（如護

照套、行李牌等），以達整體宣傳效果。

3.邀請地方文史工作室、台灣著名作家並結合媒體活動，辦理重新發現台灣（Discover Taiwan）、重寫台灣傳奇（Rewrite Taiwan Legend），給國內外觀光客創造特有情境。

4.新聞局獎勵以結合台灣本土特色、生態、文化為題材的電影劇本，使觀光宣傳與大眾文化結合成為觀光賣點。

㈢針對目標市場研擬配套行銷措施：

1.利用資料採礦（Data Mining）的方式，就過去及現在資料作系統整合，併委請學術界配合，導出市場潛在需求，主動開發新市場，並維持既有市場。

2.深耕主要目標市場：為收立竿見影的推廣成效，鎖定市場占有率高達百分之七十的日本、香港、美國為主攻市場，並研議延長商務旅客在島內停留時間旅遊，鞏固銀髮族市場重遊。另考量觀光推廣成效與國家政策結合的價值與意義，在推廣策略上依地區市場特性分別選擇年輕人市場、女性市場、修學旅行、華裔市場為主要區隔市場，運用有效的行銷組合，如輔導業界（航空、旅館、旅行業）推出不同價位的旅遊商品，加強吸引力，來創造觀光人潮。兼收國民外交及增進未來國際社會新生代對我國的瞭解與認同之效。

3.開拓新目標市場：仿效高物價國家在行銷上經常鎖定 MICE（Meeting，Incentive，Conference，Exhibition）為目標市場之做法，除可為國家帶來可觀外匯收入外，更是促進學術、科技、產業、文化交流及提高我國國際地位的最佳途徑。以我國醫學、科技、資訊、經濟發展的優勢，及運用國內社交社團如扶輪社、獅子會、同濟會等在國際上已建立的活躍優勢地位，作為拓展 MICE 市場之利基。在作法上建議北、高兩院轄市成立「會議旅遊」的專責單位，增添國際會議需求的軟硬體設施，包括自行或獎勵國際觀光旅館設置會議設施以及規劃觀光客夜間旅遊節目等，以發展成為召開國際會議觀光的完備城市，提昇國際會議在台召開應具備的潛

力，並會同國內的國際性組織主動參與競標，迎接大型國際會議來台召開。

4.透過觀光軟性訴求提高國家在國際社會的能見度：其目的不僅限於旅客的爭取，主要著重塑造台灣爲「觀光之島」的形象，以美加、紐澳、英、法、德等國爲重點，以期透過電子與平面媒體結合方式或利用國際青年旅遊管道如 Student Travel 等增加國家能見度。

5.運用活潑、創新行銷方式，邀請日本、美國等國旅遊作家、電視電影編劇、製作人來台，主動提供編劇寫作素材；或邀請宣傳重點國家中高知名度人物做爲觀光大使或觀光代言人（如知名政治人物、演藝人員、人氣偶像團體等），以普遍引起興趣增強來台旅遊意願。

㈣建立有效新機制，以合作夥伴關係加強國際行銷推廣：

1.結合各部會力量：如外交部、新聞局強力持續宣傳台灣在國際上的觀光新形象；教育部協助推動修學旅行；經濟部及其他部會大力推動其所輔導的民間團體，爭取大型國際會議來台舉辦。

2.整合觀光相關單位宣傳推廣力量：凡經篩選成爲國際推廣的公私觀光景點、服務設施及 Inbound 旅遊業者、航空公司以及地方政府等，爲建立雙贏策略，將共同推動國際行銷推廣，除維持既有客源，並著眼積極開拓新客源。

3.運用民間既有人才參與國際觀光推廣：除觀光局駐外辦事處人員外，考慮委請民間現有對台灣市場推廣已有經驗者在國外推廣，並嚴格審核其業績，以做爲續約的標準。

㈤運用資訊科技強化觀光行銷，建置以「台灣」爲名展現 formosa 觀光魅力的網站：

1.發展觀光局網站成爲入口站，並建立完整觀光電子資料庫：結合資訊科技、創意研發、觀光研究等人才組成核心會議，配合藝術顧問、story-teller、Information-teller、電子商務、媒體，共同整合中央、地方政府及民間的觀光資訊，開放供觀光相關產業使用，以做爲台灣觀光發展的後勤支援。

2.重新建構以友善國際觀光客爲出發的網站：委託具創意專業網站開發公司重新建構觀光局新網站，並申設一個易記、易查詢的Domain name，參考國外著名觀光網站，如澳洲、英國、新加坡的設計方式，運用高科技結合電子地圖以活潑、生動、虛擬實境手法建置，成爲國際知名網站。

3.輔導觀光業者建置英文網站並結合電子商務：在觀光局之網站骨幹下，使國際觀光客可在家完成來台遊程、住宿之安排，翻轉傳統觀光產業行銷手法，全天24小時將台灣觀光行銷於全世界。

4.發展台灣故事旅遊晶片（story-touring chips）：利用觀光資料庫的附加價值，結合觀光景點故事（story-telling），透過情境模擬（Scenario），運用多元化科技智慧，開發自導式解說媒體工具，打造數位科技觀光王國。

㈥建立觀光衛星帳（Tourism Satellite Account），具體顯現觀光事業對國家創造利益之重要性，並可瞭解其貢獻之所在。

戰略二：法令突破、體系整合，開創觀光發展新格局

戰術：

㈠觀光資源管理機關及觀光地區（或區域）各相關單位建立共識整合資源發展觀光：

1.觀光資源管理整合法制化：爲促進觀光資源整體開發與運用，提昇旅遊服務品質及國際競爭力，避免因觀光資源分屬不同單位管理造成事權不一、無法協調的情事，研議在「發展觀光條例」中增列條文，授權中央觀光主管機關訂定辦法，將各管理機關應有的定位及功能，由中央觀光主管機關擬訂，並報經行政院核定後據以施行，以達規劃統一、執行分工、管理清晰、宣傳同步的目標。

2.觀光地區（或區域）各相關單位建立整合機制：觀光地區（或區域）設立促進當地觀光發展的民間單位，結合當地相關產業、文史工作室、地方政府相關單位及所在地區大專院校的相關學者、社區發展協會，並依以下原則整合：

⑴調查、評估、分級訂定各觀光地區（或區域）資源特色，強調「資源個性化」，降低資源發展的同質性，永續維持當地觀光吸引力，共同行銷。

⑵觀光資源鄰近地區的環境整潔及景觀共同整治，發展與社區共享的觀光產業，以擴大發展觀光的基礎。

⑶整合建立觀光地區（或區域）觀光網絡，提供遊客（特別是自助旅行者）旅遊方便性及資訊易得性（如結合周邊景點的旅遊PASS、景點間大眾運輸連結、共同設置單一窗口的當地旅客服務中心、導覽圖及指示標誌設置等），以增加觀光吸引力及競爭力

㈡法律作突破性修正，打通民間投資觀光產業的瓶頸：

1.解決民間投資觀光遊憩設施土地取得的困難：於發展觀光條例中增訂比照科學園區設置方式的條文，開發觀光遊憩設施專區，公共設施由公部門配合興建，公共設施得讓售予民間投資（如大鵬灣開發）。另民間申請開發觀光遊憩設施範圍內有公私地夾雜情形，其公有土地經中央觀光主管機關認定屬政策需要者，得予專案讓售；其為海岸土地者，專案出租予投資人；並放寬民營遊樂區開發面積十公頃的限制及回饋制度。

2.協助民間投資申辦案件縮短審核期程：各權責單位共同檢討於一定時間完成簡化投資審核程序，增加民間投資意願，並以單一窗口或比照經濟部成立「促進觀光投資聯合協調中心」，逐案方式協助業者辦理投資申請及土地開發許可。

3.推動一般旅館改造計畫：協調金融機構推出「旅館更新低利融資貸款方案」，並成立諮詢委員會輔導中小型旅館業者進行更新改建。

4.溫泉開發管理訂定專法：參考先進國家，如日本的「溫泉法」，訂定有關溫泉資源保護、探勘許可、取用管制、水質檢驗等規定，完備現有溫泉管理法令欠缺，管理措施不明等問題。並將溫泉地區整體性包裝行銷（含公共設施、美食、休憩、停車等規劃）；另原住民

保留地溫泉資源與文化結合之後允許適度建設營運，除能徹底解決原住民就業困難的窘境外，更能塑造有原住民文化特質不同類型溫泉區的風貌。

5.因應觀光發展需要，透過政策環境評估局部開放高爾夫球場設限的禁令，優先開放地區為東部及政府推動整體配套建設的觀光遊憩地區。

6.研訂民宿合法經營相關法令，配合農業兼營休閒產業，推展鄉土觀光旅遊，活絡加入WTO後的地方經濟。

㈢輔導現存違規觀光產業適法營運：

1.協調相關機關擬定「輔導違規觀光業者適法營業執行方案」，比照高爾夫球場整頓作業方式，協助違規旅賓館及遊樂區等業者適法，俾納入輔導管理。

2.無法輔導適法的違規業者嚴格執行取締工作：前項輔導應訂定輔導時間期限，若違規業者未能於期限內完成改正合法化，配合行政執行法的施行，縣（市）政府即應加強取締，迫使違規業者早日停、歇業，有效抑制違規案件。

3.政府行政機關辦理文康活動，學校的戶外教學，限用合法遊憩設施，除保障消費者安全外，並給予合法業者商機。

4.請高雄市政府比照台北市儘速修訂「都市計畫法高雄市施行細則」，輔導住宅區有條件允許旅館合法化。

㈣中央與地方觀光權責區劃重評：

1.因應地方制度法的實施，縣（市）政府已在風景區開發、管理、地方特色建立、觀光機關設立、單行法規訂定、觀光推廣暨觀光產業輔導等事項次第分別推動。為避免重疊以及強化地方資源整合能力，擬請行政院觀光發展推動小組協助中央與地方政府進行權責分工重評。

2.訂定「地方觀光建設執行計畫暨品質控管審查委員會」專責處理計畫擬定、執行、經費的審核、考核執行成效及優良成果評選等作

業，以制度化方式提昇地方風景區公共工程品質。

3.中央與地方觀光分工原則：發展配套、權責分工、輔導開發、合作行銷。

4.加重地方政府推動觀光事務工作：選擇將發展觀光產業列為施政重點的縣市為觀光示範縣，由地方政府為執行主體，觀光局輔導，讓該縣的國民旅遊規格能及早提昇至國際化水準。

5.直轄市、縣（市）政府應擬定中程（四年）觀光建設方案，送請中央觀光主管機關核轉行政院核定，以為年度執行計畫及經費編列的依據。

㈤創新商業機制，均衡旅遊離尖峰需求：

1.協調並鼓勵風景遊樂區、旅館業、旅行業、航空運輸等觀光相關行業，提供離峰優惠價格，針對公務員、學生、銀髮族、自由業、服務業等潛在離峰旅遊消費族群，研擬行銷優惠行程，積極開拓非假日旅遊市場。

2.進行試辦「大陸人士來台旅行」，初期優先以團進團出、限時、限額方式來台，彌補國內旅遊設施離峰需求的不足。

3.利用大眾運輸工具規劃旅遊套票措施，增強離峰旅遊的便利性。

4.開發國外旅客至中、南、東部旅遊行程，以南進北出、或北進南出、或東進北出，來增加旅客停留時間，彌補區域性的不平衡。

5.檢討公務人員休假旅遊及津貼制度，使休假旅遊能彌補離峰客源。

戰略三：發展本土、生態、三度空間的優質觀光新環境

戰術：

㈠地方節慶著重本土特色，做為推往國際觀光市場的基礎：

1.建立「篩選」及「輔導」地方辦理大型觀光活動的機制：提昇地方節慶活動規模，由各縣市政府自我評估其觀光發展主題、特色，由相關單位遴選十二處具觀光市場發展潛力、地方政府有配合意願者，建構成為地方活動進軍國際市場的示範地區，訂定補助標準，並成立輔導團提供技術指導。台灣地區每月均有由各地方政府結合

當地觀光協會等民間機構輪流主辦的大型活動。此十二項活動除能促進地方繁榮，永續經營觀光資源，開拓當地觀光的新契機外，並可以此主題來包裝周邊觀光地區及路線，讓台灣每個月均有洋溢歡樂與展現活力的節慶向國際市場推廣。

2.為展現本土地方觀光特色，結合文建會「社區總體營造」、「閒置空間再利用」、經濟部「形象商圈」、內政部「創造城鄉新風貌」、「古蹟、廟宇保存」、原台灣省政府推動之「一鄉一特色」、農委會「休閒農業」、「觀光果園」、「農業旅遊」等，加強橫向整合，進行現有觀光景點升級，並選擇重點鄉鎮，由地方政府自尋當地故事，包裝出情境旅遊，或輔導地方文史工作室營造當地觀光特有氣氛，為地方觀光行銷，並溝通當地居民作為導遊，提供深度旅遊解說，在觀光市場上產生吸引力。

3.在國際觀光市場上有效區隔出台灣與中國大陸不同的國際觀光特色：以「瞭解台灣前世今生」為建構編排遊程，突顯文化多元性，包括揉合史前、原住民、荷蘭、西班牙、滿清、日本以及閩南、客家等文化特色的新漢文化。具體的做法與台北市政府合作，優先以台北歷史文化帶做為重點，包括選擇從台北市城內總統府沿著中山南北路、圓山、劍潭、士林官邸、芝山岩、故宮的軸帶進行。另建議原民會篩選示範區，以原住民保留地發展南島民族祖源文化。

4.配合國立台灣工藝研究所推動「地方工藝」，透過觀光活動建立「地產地銷」制度，輔導地方政府及風景區設置「動手作工藝村」，讓遊客親自學習操作，提高遊憩體驗，體會瞭解地方獨特文化俾與當地居民深入溝通。

5.輔導地方土產包裝設計，提高附加價值。

㈡推動生態旅遊，體驗台灣之美

1.利用台灣優異的山岳資源，結合過去原住民狩獵及先民拓荒所踏踩出的山徑，建立古道、步道系統，帶領遊客瞭解原住民傳統對自然環境的認知以及先民開拓之史蹟，並深入認識台灣自然之美。

2.與國家公園、森林遊樂區、國家風景區共同推動生態觀光，將區內
　各項公共設施的建設，以「環境共生設計」爲權衡準則，藉由承載
　量調查、證照及解說制度，使遊客關懷資源、維護生態保育，尊重
　當地居民之利益。

3.運用台灣特殊生態特色（包括細膩分化的棲息環境、物種歧異度
　大、北半球生態系的縮影、北迴歸線上少見的森林、孑遺生物特
　多），結合相關保育團體調查生態環境，規劃不同主題生態旅遊，如
　賞鳥、賞蝶、賞蕨……等，並建立生態旅遊規範及產品認證制度。

㈢迎合需求打造海陸空三度空間的旅遊環境：

1.以海洋彌補陸域遊憩空間的不足，以天空滿足青年遊憩多元化的需
　求。

2.拓展海域遊憩空間：

　⑴以龜山島、綠島、小琉球作爲近海遊憩外緣基地，建構推動東北
　　部、東部、南部近岸海上遊憩網；以澎湖、馬祖、金門爲遠程基
　　地，建構海上區域遊憩網。

　⑵改善澎湖、金門、馬祖等離島觀光投資在地權、地用上遭遇的瓶
　　頸，讓當地產業與觀光結合，振興離島經濟。

　⑶檢討法令限制，協調民間協會規劃及推展多樣性海上活動，如賞
　　鯨、船潛、海釣等。

　⑷協調漁港多功能使用，放寬娛樂漁船中途停靠的規定，活絡各海
　　上藍色公路，再搭配海洋牧場、海釣平台、養殖販售、水上運動
　　等休閒活動，使漁業與觀光共榮。

3.開放空域遊憩活動：

　⑴建設翡翠灣、賽嘉、磯崎、鹿野高台爲國際標準的飛行傘基地。

　⑵協調國防部允許在花東縱谷推廣空域活動，如輕航機、熱汽球
　　等，並以直昇機供空域觀光遊憩活動使用。

4.強化陸域遊憩系統：

　⑴寬籌經費加速執行「溫泉開發管理方案」，並整合溫泉區周邊觀

光景點建立台灣成為「溫泉島」，塑造台灣自有的溫泉文化。

⑵結合內陸河川整治及河岸綠美化工作，作為親水性的觀光景點，兼具蓄水、環境美化及橋樑維護等功能。

⑶配合交通建設計畫，如西濱、中山高擴建、二高、高鐵及十二條東西向道路於2003年次第完成，建構新的觀光遊憩網，提供一日遊、二日遊、三日遊的新遊程及協調鐵公路沿線辦理景觀綠美化工作。

⑷全力推動國家風景區、各觀光遊憩景點基礎服務建設。

⑸發展新興遊憩活動，如：露營RV車、親水設施、攀岩、鐵路旅遊、電廠旅遊、台糖旅遊等多樣性遊程，擴大遊憩內涵。

㈣加速觀光產業人才質與量的培育，使觀光產業品質全面提昇、優質化：

1.擬定學習計畫協調教育部協助觀光教育機構加強觀光人才培訓工作。

2.利用各國家風景區管理處現有資源設置「觀光人力培訓中心」，提供各級政府觀光單位、風景區、旅館、旅行社管理人員在職訓練場所，以系統方式安排訓練，並注重實務觀摩。

3.結合資訊科技，以「e-learning」觀念，建立「觀光人力虛擬訓練教室」，對觀光從業人員進行遠距教學，透過課程資料庫自行訓練，便利個人學習步調，反覆學習，以擴大訓練容量與效果，節省訓練成本。

4.地方政府得結合民間團體培育當地觀光解說員；另建議原民會訓練原住民成為觀光人力資源，亦可培訓成為另類解說員，深度探索原住民文化。

5.協調教育部建立大專院校觀光相關系所與觀光產業建教合作機制（如天祥晶華與實踐大學合作辦理人才育成中心等），並成立類似EMBA（Executive Management of Business Administration）的觀光餐旅研究所在職班，針對觀光產業負責人、高階管理人員為主，以最

新知識、觀念注入企業體。

6.協調勞委會在有條件情況下，允許觀光旅館業、主題遊樂區等開放引進外勞，以降低成本提高競爭力。

7.協調內政部以替代役方式，增列「觀光服務役（包括駐衛警、巡查員、解說員、規劃設計人員）」，以解決重要觀光遊憩地區如國家風景區等在管理人力上不足的問題。

8.利用領隊作為國際觀光宣傳尖兵，並善用社會資源成立觀光志工團體。

9.導入ISO、CRM（Customer Relationship Management）等觀念，建立高品質服務的旅遊環境，促進台灣觀光產業及環境升級。

第五章　推動方式

為使前開戰略及戰術均能具體落實執行，觀光局已將短期可推動者研訂出「二十一世紀發展觀光新戰略行動執行方案」，由觀光局先就自身預算、工作重點等配合調整，並擇定示範項目優先推動。凡涉及交通部所屬相關單位須配合之事項，由交通部協助觀光局協調。凡須與各部會共同合作始能推動者，除函請各主管機關自行訂定具體執行計畫外，擬請行政院觀光發展推動小組協助推動列入管考追蹤。執行方案內容涉及實質建設部分，由觀光局將此部分編列為中長程公共建設計畫，於陳報行政院經建會核定後，由各相關機關在本機關預算內分年編列推動辦理。

十三 旅行業大陸地區領隊人員甄試推薦報名須知

壹、報名資格

任職於綜合、甲種旅行業，品德良好、身心健全、並具有下列資格之一者：

(一)擔任旅行業負責人六個月以上者。

(二)大專以上觀光科系畢業者。

(三)大專以上學校畢業或高等考試及格，服務旅行業擔任專任職員六個月以上者。

(四)高級中等學校畢業或普通考試及格或二年制專科學校、三年制專科學校、大學肄業或五年制專科學校規定學分三分之二以上及格，服務旅行業擔任專任職員一年以上者。

(五)服務旅行業擔任專任職員三年以上者。

貳、報名注意事項

一、報名方式：由任職綜合、甲種旅行社（總公司）推薦辦理報名，並依下列方式擇一辦理：

(一)通訊報名：由總公司彙整報名表件或個別表件於報名期限內以郵寄方式辦理。

(二)現場報名：由總公司彙整報名表件或個別表件按附表之註冊編號所排定之時間派員送件辦理。

二、報名地點：交通部觀光局（台北市忠孝東路四段一九〇號九樓、聯絡電話：二三四九一七一九）。

三、報名手續、應繳費用及證件：

(一)報考人應具備本須知第一項規定資格由任職旅行社（總公司）蓋

印鑑章推薦並負責證件、照片之初步審查，資格不符或資料不全者請勿推薦報名。

(二)報名費：

1.通訊報名：新台幣五一○元（含報名費五○○元及郵政劃撥手續費一○元）請先填妥報名表至郵局辦理劃撥繳費，在劃撥單背面註明報名者姓名及任職公司名稱，並請郵局在報名表上「經辦局蓋郵戳欄」加蓋收款郵戳，以憑報名。凡經完成報名手續者，本局另行擲給收據，款項即解繳國庫，不得申請退費。

2.現場報名：新台幣五○○元，一律以現金繳交。

(三)應考資格證明文件：

1.繳驗學歷證件影本（請影印成A4規格，曾參加本局領隊人員甄試者之舊准考證可代替學歷證件）

2.以國外學歷報考者，依據教育部「查證認定國外學歷作業要點」辦理。

3.申報任職異動者，須檢附經核准之從業人員異動表影本。

4.以上應繳之各項證件影本於完成報名手續後，不得要求退回或單獨取出。

(四)報名表、甄試記錄卡及准考證，請自行填妥並分別黏貼本人最近1年內所照二吋正面脫帽半身相片一式三張，不得短少（測驗當日相貌應與照片相同，如有辨認困難者，測驗結束再查驗，如仍有識別困難者，作答不予計分亦不退費）。

(五)身分證影印本乙份（須清晰），正背面貼於記錄卡及准考證規定處所。

(六)通訊報名手續完成後，准考證及報名費收據以考生所附之掛號回郵信封郵寄應考人，應考人在九月廿五日後尚未收到准考證者，至遲於十月四日前電洽二三四九一七一九申請補發，如逾期洽詢而致影響應試，由應考人自行負責（現場報名之准考證及報名費收據，均現場發給）。

㈦繳驗之證件影本如有偽造、變造情事經查證屬實者，不得應試，其已試之成績均不予計分，並依法追究。

㈧准考證請妥善保管，甄試當日試場不辦理補發事宜。

※㈨已具有旅行業出國觀光團體領隊人員資格者，請勿重複報名及參加甄試；取得大陸地區旅行團領隊人員資格者，僅限帶領大陸地區旅行團體，不適用於帶領赴其他國家之旅行團體。

㈩應考人員於應考當日應攜帶准考證及國民身分證正本（有效期限內之中華民國護照或駕照亦可替代）提前至試場查看試場分配圖，準時參加測驗，不論任何理由均不得要求補考。

參、甄試地點、科目

一、甄試地點：國立台灣師範大學附屬高級中學（台北市信義路三段一四三號）。

二、甄試科目：「領隊常識」，測驗內容包括：

㈠法規方面：

兩岸關係條例、發展觀光條例與旅行業管理規則、民法債編旅遊專節及國內外旅遊定型化契約、台灣地區人民入出境作業規定、大陸地區入出境作業規定、外匯常識、大陸地區人民來台從事觀光活動許可辦法。

㈡領隊帶團常識：

兩岸入出關手續、檢疫、航空票務、緊急事故處理、旅遊安全、急救常識。

㈢兩岸現況認識：

國統綱領、兩岸通航政策、台灣及大陸地區政治經濟現況、大陸地理。

三、試題及答案公布：

㈠除在於本局網站（網址：http://www.tbroc.gov.tw）公布外，並公布於本局旅遊服務中心及台中、台南、高雄旅遊服務處。

㈡應考人如對答案有疑義，應於十一月一日前，以書面載明姓名、准考證號碼、題號，並說明疑義原因或檢附相關資料佐證，掛號郵寄一○六台北市忠孝東路四段二九○號九樓觀光局業務組第三科，以憑辦理，逾期不予受理。

肆、錄取標準、講習時間

一、錄取標準為「領隊常識」六十分以上。

二、錄取人員名單公布於本局網站（網址：http://www.tbroc.gov.tw），並將成績單彙整逕寄報名時任職之總公司，由總公司轉發。

※三、錄取人員應注意事項：

㈠講習報到時，須繳驗報名時送審之資格證明文件正本（a.應與留存本局之畢業證書影本相同 b.以過去舊准考證報考者，須繳驗該准考證正本【非本次甄試之准考證】c.以滿3年以上年資報考者及複訓學員不須繳驗資格證件）；如經查正本與影本不符，而影本係經偽造、變造使符合報名資格者，除取消錄取資格外，並依法追究。應繳驗報名資格證明文件正本而未繳驗及未參加講習者，取消錄取資格。

㈡報名者請考慮甄試錄取後，屆時是否能參加講習。

伍、複查成績

※一、應考人如欲申請複查考試成績，應依成績單上所示申請期限內，附原成績單影本及掛號回郵信封逕寄本局辦理（地址：一○六台北市忠孝東路四段二九○號九樓觀光局業務組三科）逾期不予受理。

二、複查成績有誤者，除個案處理外，如成績已達錄取標準，准予參加訓練，並提甄試委員會追認。

十四　旅行業出國觀光團體領隊人員甄試資訊

壹、報名資格

一、任職於綜合、甲種旅行業，品德良好、身心健全、通曉外語，並
　　具有下列資格之一者：

㈠擔任旅行業負責人六個月以上者。

㈡大專以上觀光科系畢業者。

㈢大專以上學校畢業或高等考試及格，服務旅行業擔任專任職員六個
　月以上者。

㈣高級中等學校畢業或普通考試及格或二年制專科學校、三年制專科
　學校、大學肄業或五年制專科學校規定學分三分之二以上及格，服
　務旅行業擔任專任職員一年以上者。

㈤服務旅行業擔任專任職員三年以上者。

二、凡曾參加本局甄試違規，依語言訓練測驗中心外語測驗考試規則
　　受管制三年或五年不得報考人員，期限未滿前，不得推薦報名。

貳、報名注意事項

一、報名方式：由任職綜合、甲種旅行社（總公司）推薦辦理報名，
　　並依下列方式擇一辦理（報名表件係一人一份）。

㈠通訊報名：由總公司彙整報名表件或個別表件於報名期限內以郵寄
　方式辦理。

㈡現場報名：由總公司彙整報名表件或個別表件按附表之註冊編號所
　排定之時間派員送件至本局辦理。

二、報名地點：交通部觀光局（台北市忠孝東路四段二九〇號九樓、
　　聯絡電話：二三四九一七一九、二三四九一七〇四）。

三、報名手續、應繳費用及證件：

㈠報考人應具備本須知第一項規定資格由任職旅行社（總公司）蓋印鑑章推薦並負責證件、照片之初步審查，資格不符或資料不全者請勿推薦報名。

㈡報名費：

1.通訊報名：新台幣一、三六五元（含外語甄試費用八五〇元、報名費五〇〇元及郵政劃撥手續費新台幣十五元）請先填妥報名表至郵局辦理劃撥繳費，在劃撥單背面註明報名者姓名及任職公司名稱，並請郵局在報名表上「經辦局蓋郵戳欄」加蓋收款郵戳，以憑報名。凡經完成報名手續者，本局另行摯給收據，款即解國庫，不得申請退費。

2.現場報名：新台幣一、三五〇元，一律以現金繳交。

㈢應考資格證明文件：

1.繳驗學歷證件影本：一、一般應考人員繳驗畢業證書影本；應屆畢業生繳驗具有最後一學期註冊證明之學生證影本；二、曾參加本局領隊人員甄試者舊准考證可代替學歷證件。

2.以國外學歷報考者，依據教育部「查證認定國外學歷作業要點」辦理。

3.申報任職異動者，須檢附經核准之從業人員異動表影本。

4.以上應繳之各項證件影本於完成報名手續後，不得要求退回或單獨取出。

㈣報名表上報名考區及英、日、西班牙語之組別務必填寫、鉤記正確。

㈤報名表、甄試記錄卡及准考證，請自行填妥並分別黏貼本人最近六個月內所照二吋正面脫帽半身相片一式三張，不得短少（測驗當日相貌應與照片相同，如有辨認困難者，測驗畢再查驗，如仍有識別困難者，成績不予計分亦不退費）；身分證影印本乙分（須清晰），正背面貼於記錄卡及准考證規定處所。

㈥通訊報名手續完成後准考證、報名費及外語測驗費收據以考生所附

之掛號回郵信封郵寄應考人，應考人在十一月廿八日後尚未收到准考證者，至遲於十二月三日前電洽二三四九一七一九申請補發，如逾期洽詢而致影響應試，由應考人自行負責。（現場報名之准考證及報名費收據，均當場發給）

(七)繳驗之證件影本如有偽造、變造情事經查證屬實者，不准應試，其已試之成績均不予計分，並依法追究。

(八)准考證請妥善保管，甄試當日試場不辦理補發事宜。

(九)應考人員於應考當日應攜帶准考證及國民身分證正本（有效期內之中華民國護照或駕照亦可替代）提前至試場查看試場分配圖，準時參加測驗，不論任何理由均不得要求補考。

參、甄試地點、科目

一、甄試地點：

台北考區：語言訓練測驗中心（台北市辛亥路二段一七○號）及台灣大學校總區教室。

高雄考區：高雄師範大學（高雄市苓雅區和平一路一一六號）

二、甄試科目：分外國語文（英、日、西班牙語任選一種）及領隊常識兩科，測驗內容包括：

(一)外國語文：分聽力、用法兩項（兩項測驗分別計分）。

(二)領隊常識：

觀光法規：入出境作業規定、護照、外匯常識、發展觀光條例與旅行業管理規則、民法債編旅遊專節及旅遊契約。

帶團實務：國內外海關手續、國內外檢疫、各地簽證手續、旅程安排、航空票務、旅遊安全及緊急事件處理、外國史地。

肆、錄取標準、講習時間

一、錄取標準為「外語之聽力及用法兩項總分一二○分以上，兩項各分別成績均不得低於五○分，且領隊常識分數須為六○分以

上」。

二、錄取人員名單公布於本局網站，並將成績單彙整逕寄報名時任職之總公司，由總公司轉發。

※三、錄取人員應注意事項：

(一)講習報到時，須繳驗報名時送審之資格證明文件正本（一、應與留存本局之畢業證書影本相同；二、應屆畢業生須繳畢業證書正本；三、以過去舊准考證報考者，須繳驗該准考證正本【非本次甄試之准考證】；四、已滿三年以上年資報考者及複訓學員不須繳驗資格證件）；如經查正本與影本不符，而影本係經偽造、變造使符合報名資格者，除取消錄取資格外，並依法追究。應繳驗報名資格證明文件正本而未繳驗及未參加講習者，取消錄取資格。

(二)報名者請考慮甄試錄取後，屆時是否能參加講習。

十五　導遊人員甄試資訊

壹、報名資格

品德良好身心健全，並具有下列資格者：

一、學歷：經教育部認定之國內外大專以上學校畢業者，或應屆畢業
生；選擇外國語文甄試語別為「日語」或「韓語」者，學歷資格
為高中（職）以上畢業即可（以高中（職）畢業資格報考日、韓
語人員，經甄試、訓練合格後，僅能分別接待日本、韓國來台觀
光客）。

二、年齡：須年滿二十歲，以計算至考試前一日之實際年齡為準。

三、國籍：中華民國國民或華僑，現在國內連續居住六個月以上，並
設有戶籍者；或外國僑民現在國內取得外僑居留證，並已連續居
住六個月以上者。

甄試語言別：英語、日語、法語、德語、西班牙語、韓語、印馬
語、泰語、阿拉伯語、義大利語、俄語。

報名方式：請將應繳費用及文件依規定辦理劃撥繳費、填寫、貼
安身分證影本及照片後，依下列順序以迴紋針夾好，
於信封上註明「報考導遊人員甄試」，以掛號郵寄報
名地址，一律通訊報名。

㈠報名單（表件編號 1）

㈡紀錄卡及准考證（表件編號 2）

㈢回郵地址條（表件編號 3）

㈣學歷證件影本（請影印成 A4 規格）

貳、報名注意事項

一、通訊報名地址：106 台北市忠孝東路四段二九〇號九樓交通部觀

光局業務組第三科。

二、應繳費用及文件：

(一)報名費：新台幣一、三六五元（含報名費新台幣五○○元，外語筆試費新台幣八五○元及郵政劃撥手續費新台幣十五元）。請至郵局辦理劃撥繳費（戶名：交通部觀光局，劃撥帳號：19131791），並經郵局在報名單上加蓋收款郵戳，以憑報名。凡經完成報名手續者，觀光局另行掣給收據，款項即解繳國庫，不得申請退費。筆試合格參加口試測驗者，屆時須另繳外語口試費新台幣九五○元。

(二)應考資格證明文件：以下應繳驗之各項證件影本於完成報名手續後，不得要求退回或單獨取出。

1.身分證件：身分證正反面影本各二分（須清晰）（外籍人士應繳外僑居留證正反面影本及外國人居留證明書），分別黏貼於表件編號1「導遊人員甄試報名單」指定欄位。

2.學歷證件（請一律縮小影印成A4尺寸）：以大專畢業學歷報名者，請繳大專以上畢業證書影本；應屆大專畢業生請繳具有最後一學期註冊證明之學生證影本；以高中學歷報名者，請繳高中畢業證書影本。（以國外大專學歷報考者，依據教育部「查證認定國外學歷作業要點」辦理；由觀光局依據教育部已建立認可名冊之國外大專院校學歷，逕行查證或認定。）

(三)報名單（表件編號1）、紀錄卡及准考證（表件編號2）及回郵地址條表件編號3）：灰網欄項目請勿填寫，其他項目請以正楷詳實填寫。如因填寫錯誤、地址變更或字跡潦草不清，致使郵件無法投遞而延誤測驗，由填寫人自行負責。

(四)照片：本人最近一年內二吋正面脫帽照片一式三張（測驗當日相貌、髮型應與相片相同，如有辨認困難者，測驗後再查驗；如仍識別困難者，則不予計分，亦不退費），分別黏貼於表件編號1「導遊人員甄試報名單」及表件編號2「紀錄卡及准考證」上指定欄位。

三、尚未收到准考證者，電洽（02）2349-1704查詢，如逾期洽詢而

致影響應試，由應考人自行負責。准考證請妥善保管，測驗當日不辦理補發。

四、繳驗之證件影本如有偽造、變造情事，經查證屬實者，不准應試，其已試之成績均不採計，並依法追究。

五、甄試（口試、筆試）成績不得申請保留至翌年。

六、導遊人員甄試係依據發展觀光條例所辦理之甄試，取得導遊資格者，須自覓就業機會。

七、具公教人員身分參加甄試經錄取結訓取得導遊資格者，任職公教職務期間，不得申領導遊執業證兼任導遊工作。

八、以高中（職）畢業資格報考日、韓語人員，經甄試、訓練合格後，僅能分別接待日本、韓國來台觀光客。

參、甄選項目

一、筆試科目（採測驗式試題）

㈠憲法

㈡本國歷史、地理

㈢導遊常識

㈣外語語文：英、日、法、德、西班牙、韓、印馬、阿拉伯、泰、俄、義大利等十一種語組任選一種；以高中（職）學歷報考者僅能報考日語或韓語。

二、口試科目

㈠外語口試（限與筆試所考外國語文相同）

㈡國語口試

肆、成績計算及錄取標準

一、一般科目（憲法、本國史地、導遊常識）按題目作答給分；外國語文筆試分聽力、用法兩項測驗並分別計分，英、日、法、德、西班牙語組按語言訓練測驗中心歷年試題難易度採用「標準分數」

調整給分，兩項測驗成績均可能為奇數或偶數；韓、印馬、阿拉伯、泰、俄、義大利語組按題目作答給分。

二、筆試合格標準：

㈠一般科目（憲法、本國史地、導遊常識）三科合計總分在一八〇公分以上，且每科分數不得低於五十分。

㈡外語測驗：

1.英、日、法、德、西班牙、韓語等組：聽力、用法兩項成績均須在七十分以上。

2.印馬、阿拉伯、泰、俄、義大利語等組：聽力成績在七十分以上、用法成績在六十分以上。

三、口試錄取標準：

㈠國語口試：六十分以上。

㈡外語口試：英、日、法、德、西班牙語組在S-3以上或S-2+且外語筆試之聽力及用法兩項成績平均在八十分以上；韓、印馬、阿拉伯、泰、俄、義大利語組成績在八十分以上。

伍、其他有關規定事項

依導遊人員管理規則第五條規定，有下列情事之一者，不得為導遊人員：

一、曾犯內亂、外患罪，經判決確定者。

二、非旅行業或非導遊人員非法經營旅行業或導遊業務，經查獲處罰未逾三年者。

三、導遊人員有違導遊人員管理規則，經撤銷導遊人員執業證書未逾五年者。

考古試題彙整

考古試題(1)

（4）1.下列何者不是旅館的計費制度 （1）AP （2）BP （3）CP （4）DP。

（4）2.旅館房間由一間或多間臥房及一間會客室所組合者，我們稱之為 （1）single room （2）double room （3）triple room （4）suite。

（2）3.依房客要求在客房內供應餐飲的服務，我們稱之為 （1）limousine service （2）room service （3）wine service （4）food service。

（1）4.房價包含三餐的計費制度，我們稱之為 （1）AP （2）BP （3）CP （4）DP。

（2）5.下列何者是spirit （1）Kahlua （2）Tequila （3）Triple Sec （4）Red Wine。

（4）6.下列何者是liqueur （1）Gin （2）Vodka （3）Rum （4）Sloe Gin。

（3）7.點酒要「加冰塊」稱為 （1）straight up （2）tight me up （3）on the rocks （4）rimming glass。

（4）8.房價包含一份早餐，及午餐或晚餐任選其一的計費制度，我們稱之為 （1）AP （2）BP （3）CP （4）MAP。

（4）9.房價不包含三餐的計費制度，我們稱之為 （1）AP （2）BP （3）CP （4）EP。

（2）10.房價包含美式早餐的計費制度，我們稱之為 （1）AP （2）BP （3）CP （4）DP。

（3）11.房價包含歐陸式早餐的計費制度，我們稱之為 （1）AP （2）

BP（3）CP（4）DP。

（2）12.美國旅館與汽車旅館協會的英文簡稱爲（1）AAA（2）AH&MA（3）AACVB（4）ASTA。

（2）13.「海外急難救助」的英文簡稱爲（1）AAA（2）OEA（3）GIS（4）CVB。

（4）14.「會議暨旅遊局」的英文簡稱爲（1）AAA（2）OEA（3）GIS（4）CVB。

（3）15.「業者訪問遊程」的英文爲（1）City Tour（2）Night Tour（3）Fam Tour（4）Optional Tour。

（1）16.「獎勵旅遊」的英文爲（1）incentive trip（2）domestic trip（3）outbound trip（4）inbound trip。

（1）17.「航空公司訂位系統」的英文簡稱爲（1）CRS（2）CRT（3）ICC（4）CVB。

（4）18.「自費遊程」的英文爲（1）City Tour（2）Night Tour（3）Fam Tour（4）Optional Tour。

（2）19.「住房率」的英文爲（1）room rate（2）occupancy rate（3）housekeeping（4）rooms division。

（3）20.「主題遊樂區」的英文爲（1）national park（2）amusement park（3）theme park（4）marine park。

（1）21.美國汽車協會的英文簡稱爲（1）AAA（2）AH&MA（3）AACVB（4）ASTA。

（3）22.亞洲會議暨旅遊局協會的英文簡稱爲（1）AAA（2）AH&MA（3）AACVB（4）ASTA。

（4）23.美洲旅行業協會的英文簡稱爲（1）AAA（2）AH&MA（3）AACVB（4）ASTA。

（2）24.國際會議協會的英文簡稱為（1）IACVB（2）ICCA（3）IATA（4）ICAO。

（4）25.國際民航組織的英文簡稱為（1）IACVB（2）ICCA（3）PATA（4）ICAO。

（3）26.國際航空運輸協會的英文簡稱為（1）IACVB（2）ICCA（3）IATA（4）ICAO。

（1）27.亞太旅行協會的英文簡稱為（1）PATA（2）ICCA（3）IATM（4）ICAO。

（1）28.旅遊暨觀光研究協會的英文簡稱為（1）TTRA（2）TIAA（3）ITTA（4）ITRA。

（1）29.Stanley Plog的研究認為何種性格者對其生活的可預期性有強烈之需求（1）the psychometric personality（2）the allocentric personality（3）the mid-centric personality（4）the near allocentric personality。

（2）30.Stanley Plog的研究認為何種性格者對其生活的不可預期性有強烈之需求（1）the psychometric personality（2）the allocentric personality（3）the mid-centric personality（4）the near allocentric personality。

（2）31.觀光局在下列何地未設駐外辦事處（1）香港（2）荷蘭（3）德國（4）澳洲。

（3）32.世界觀光組織的總部設在（1）布魯塞爾（2）羅馬（3）馬德里（4）日內瓦。

（2）33.何者是中華民國觀光領隊協會出版的刊物（1）旅遊（2）旅人（3）旅報（4）旅行家。

（2）34.TTRA在哪一所大學設有旅遊參考資料中心（1）University

of Columbia （2） University of Colorado （3） University of Connecticut （4） University of California。

（2）35.交換分析將一個人的何種內在心理因素分成三種自我狀態 （1）知覺（2）性格（3）動機（4）態度。

（2）36.國際會議規劃者協會的英文簡稱為（1）MAA（2）MPI（3）MPA（4）MMA。

（2）37.美國遊憩暨公園協會的英文簡稱為（1）NTRA（2）NRPA （3）NRTA（4）NPRA。

（2）38.世界觀光組織的英文簡稱為（1）WTA（2）WTO（3）ITA （4）ITO。

（3）39.依法律規定旅行業需投保（1）綜合險（2）旅行平安險（3）履約保證險（4）意外險。

（2）40.因為客人有No Show現象，所以旅館業採（1）Prepaid（2）Overbooking（3）Waiting（4）Compensation政策。

（3）41.導遊的英文名稱是（1）Escort（2）Tour Leader（3）Tour Guide（4）Tour Manager。

（3）42.大型特別活動吸引大量觀光客，最早奧林匹克運動會是由何國開始舉辦（1）法國（2）英國（3）希臘（4）義大利。

（2）43.Thomas Cook首次舉辦團體旅遊係利用何種交通工具（1）汽車（2）火車（3）輪船（4）飛機。

（4）44.根據國家公園法，國家公園可分為幾區（1）2（2）3（3）4（4）5。

（2）45.房客在門外掛出何種標示牌，表示請整理房間（1）Clean up room（2）Make up room（3）Check up room（4）Sweep room。

（3）46.在旅館專替客人解決各類相關問題者，稱為（1）Porter（2）Clerk（3）Concierge（4）Bell Captain。

（3）47.為因應21世紀來臨，政府由那一部會擬定台灣發展觀光新戰略（1）經濟部（2）農委會（3）交通部（4）經建會。

（4）48.下述何種法令對「觀光旅客」一詞有所定義（1）旅行業管理規則（2）民法旅遊專章（3）主計法（4）發展觀光條例。

（2）49.風景特定區管理規則是由何者授權主管機關制定（1）行政院（2）法律（3）立法院（4）總統。

（3）50.雙床房是指（1）Single room（2）Double room（3）Twin room（4）Suite。

（1）51.美國的國家觀光組織是屬於（1）商務部（2）交通部（3）觀光部（4）觀光振興會。

（4）52.Clawson & Knetsch 將觀光體驗分成幾個階段？（1）2（2）3（3）4（4）5。

（3）53.觀光若是以欣賞或參與保育當地環境資源為主要目的者，稱為（1）Sport Tourism（2）Mass Tourism（3）Ecotourism（4）Industrial Tourism。

（1）54.高雄亞洲旅行社募款贊助身心障礙者出國旅遊，稱為（1）社會觀光（2）殘障觀光（3）獎勵旅遊（4）全民觀光。

（3）55.七股地區是候鳥棲息處，若欲開發成觀光遊樂區應先進行（1）EPA（2）CAP（3）EIA（4）FAC。

（4）56.發展觀光條例最近修正的時間是（1）1980年（2）1969年（3）2000年（4）2001年。

（4）57.我國對觀光旅館業的設置採用（1）登記制（2）報備制（3）

放任制（4）許可制。

（2）58.領隊人員的法律規範列於（1）領隊人員管理規則（2）旅行業管理規則（3）發展觀光條例（4）領隊管理辦法。

（3）59.我國於何年開放國人出國觀光旅遊？（1）民國60年（2）民國65年（3）民國68年（4）民國70年。

（2）60.客房住用率的英文是（1）room rate（2）occupancy rate（3）special rate（4）roommate。

（1）61.旅客未經事先通知而將預約訂房取消或改期，稱為（1）no show（2）walk in（3）overbooking（4）no go。

（1）62.國外旅行之散客我們稱之為（1）FIT（2）DIT（3）GIT（4）AIT。

（3）63.IATA所定之城市代號（city codes）中，台北市的代號為（1）TAI（2）TAP（3）TPE（4）TPI。

（3）64.IATA所定之航空公司代號（airline codes）中，長榮航公司的代號為（1）EV（2）CI（3）BR（4）EA。

（4）65.機票之嬰兒票價為全票之（1）50%（2）25%（3）20%（4）10%。

（2）66.本國政府發給持外國護照或旅行證件的人士，允許其合法進出本國境內之證件稱為（1）護照（2）簽證（3）登機證（4）身分證。

（2）67.「餐飲」的簡稱是（1）B&B（2）F&B（3）F&D（4）E&D。

（1）68.旅館客房之標示註明「請勿打擾」的英文簡稱是（1）DND（2）DNS（3）DVD（4）DNV。

（2）69.點菜時「單點」稱之為（1）A La（2）A La Carte（3）A La

King（4）A La Mode。

（2）70.在酒精的計量上，90 proof 是表示酒精度為（1）30%（2）45%（3）90%（4）180%。

（3）71.量酒器的英文名稱是（1）shaker（2）blender（3）jigger（4）mixer。

（2）72.在酒精的計量上，80proof 是表示酒精度為（1）20%（2）40%（3）80%（4）160%。

（3）73.高雄都會公園的主管機關為（1）高雄市政府（2）交通部觀光局（3）內政部營建署（4）行政院文建會。

（2）74.所謂的banquet room 是（1）自助餐廳（2）宴會廳（3）咖啡廳（4）新式酒吧。

（3）75.我國在哪一年開放國人出國觀光（1）1971年（2）1976年（3）1979年（4）1981年。

（2）76.餐飲部門的英文是（1）B&B Department（2）F&B Department（3）F&D Department（4）E&D Department。

（2）77.超額預約訂房的英文是（1）occupied room（2）overbooking（3）check in（4）check out。

（1）78.哪一個公約最早有關於領空之基本原則的訂定（1）巴黎公約（2）芝加哥公約（3）華沙公約（4）哈瓦納公約。

（4）79.哪一個公約是有關於機票之發售、行李之檢查等作業程序的標準化（1）巴黎公約（2）芝加哥公約（3）華沙公約（4）哈瓦納公約。

（3）80.哪一個公約明確規定航空運送人、及其代理人、受雇人，和代表人等之權利與義務（1）巴黎公約（2）芝加哥公約（3）華沙公約（4）哈瓦納公約。

（2）81.對於低收入者、殘障者、單親家庭，及其他弱勢群眾，提供協助，使得他們不會因為沒有能力從事渡假、觀光旅遊的活動，而喪失了觀光旅遊的權利，我們稱之為（1）經濟觀光（2）社會觀光（3）政治觀光（4）文化觀光。

（3）82.我國所設置的第一個國家公園是（1）陽明山國家公園（2）玉山國家公園（3）墾丁國家公園（4）太魯閣國家公園。

（1）83.tourist 這個字約在何時才出現（1）1800年（2）1811年（3）1822年（4）1833年。

（3）84.tour 是由拉丁文哪一個字而來（1）torn（2）torture（3）tornus（4）tornado。

（4）85.交通部觀光局哪一組掌管觀光法規之審訂、整理、編撰（1）國際組（2）技術組（3）業務組（4）企劃組。

（1）86.為控制觀光活動對生態環境所可能產生的影響，在可接受之程度內，採取限制觀光客數量的理論，英文簡稱為（1）LAC（2）LRT（3）ACL（4）RTL。

（1）87.入出境手續包括：海關、證照查驗、檢疫，其英文簡稱為（1）CIQ（2）CAO（3）CCP（4）CVQ。

（1）88.航空公司發展出來之電腦訂位系統，英文簡稱為（1）CRS（2）CIS（3）CAS（4）CPS。

（2）89.觀光客所購買的最終產品（the end product）是（1）服務（2）體驗（3）上層設施（4）公共設施。

（3）90.下列何者不是「領隊」的稱呼（1）tour leader（2）tour manager（3）tour guide（4）tour conductor。

（2）91.旅客進出國境，一般須準備三種基本旅行文件，分別為：護照、預防接種證明書，及（1）保險單（2）簽證（3）身分

證（4）登機證。

（4）92.我國的觀光節是在哪一個節日？（1）端午節（2）中秋節（3）春節（4）元宵節。

（1）93.「美國汽車協會」的英文簡稱為（1）AAA（2）USO（3）ACO（4）ACA。

（2）94.「國際會議暨旅遊局協會」的英文簡稱為（1）ICCAB（2）IACVB（3）IMCTB（4）IMTTB。

（1）95.「環境影響評估」的英文簡稱為（1）EIA（2）ETA（3）ETE（4）EIE。

（1）96.「國外旅行之散客」其英文簡稱為（1）FTT（2）FIT（3）FVT（4）FTV。

（3）97.「世界觀光組織」的英文簡稱為（1）WTA（2）WTC（3）WTO（4）WTD。

（3）98.「格林威治時間」的英文簡稱為（1）GWT（2）GVT（3）GMT（4）GCT。

（4）99.「遊憩用車輪」的英文簡稱為（1）RC（2）RD（3）RT（4）RV。

（2）100.「台北國際會議中心」的英文簡稱為（1）TICA（2）TICC（3）TIMC（4）TIMM。

（2）101.觀光客的花費在觀光地區之經濟系內層層移轉，創造出新的所得，我們稱之為（1）替代效果（2）乘數效果（3）邊際效果（4）交換效果。

（2）102.包括性別、年齡、教育程度、職業、所得、宗教信仰等的變數，我們稱之為（1）心理變數（2）人口統計變數（3）行為變數（4）地理變數。

（3）103.八十九年五月十七日修正公布的「護照條例」將普通護照
之效期改爲幾年爲限（1）3年（2）6年（3）10年（4）12
年。

（3）104.所謂的room service指的是（1）客房清潔服務（2）客房預
訂服務（3）客房餐飲服務（4）客房叫醒服務。

（4）105.下列何者不是目前我國所設置的國家風景區（1）大鵬灣國
家風景區（2）澎湖國家風景區（3）馬祖國家風景區（4）
蘭嶼國家風景區。

（4）106.下列何者不是目前我國所設置的國家公園（1）陽明山國家
公園（2）雪霸國家公園（3）金門國家公園（4）馬祖國家
公園。

（1）107.高雄市政府目前在哪一個單位之下設置觀光科（1）建設局
（2）交通局（3）工務局（4）社會局。

（2）108.下列哪一個雜誌是針對業者爲對象設計的（1）旅行者（2）
旅報（3）博覽家（4）觀光旅遊。

（1）109.下列哪一個單位不屬於旅館房務部門（Housekeeping
Department）（1）訂房組（2）洗衣組（3）清潔組（4）房
務組。

（2）110.Freedoms of the Air中，航空公司有權降落另一個家作技術
上的短暫停留（加油、補給等），稱爲（1）first freedom（2）
second freedom（3）third freedom（4）fourth freedom。

（3）111.下列何者不是目前我國所設置的國家公園（1）陽明山國家
公園（2）玉山國家公園（3）阿里山國家公園（4）墾丁國
家公園。

（3）112.旅行業組團出國時的隨團人員，以處理該團體之有關事宜

者，稱為（1）團控（2）導遊（3）領隊（4）tour operator。

（4）113.下列何者不是「上層設施」（superstructure）（1）旅館（2）遊樂區（3）購物中心（4）電信設施。

（2）114.tourism一字何時才出現（1）1800年（2）1811年（3）1822年（4）1833年。

（1）115.聯合國「統計委員會」於1968年推薦給各國採用的定義中，對於在他國遊覽停留24小時以內之臨時性訪客稱為（1）excursionist（2）visitor（3）tourist（4）traveler。

（4）116.旅館的客房或每班發機的席位，有人稱之為「百分之百腐爛性商品」，指的是（1）地點依賴性（2）服務性（3）競立性（4）不能庫存性。

（3）117.旅館的「客務部門」英文稱之為（1）business center（2）minor department（3）front office（4）reception。

（2）118.Pacific Asia Travel Association創立於（1）馬尼拉（2）夏威夷（3）新加坡（4）香港。

（2）119.交通部觀光局的哪一組掌管觀光地區名勝古蹟之協調維護事項（1）企劃組（2）技術組（3）業務組（4）國際組。

（3）120.國家公園的主管機關為（1）農委會（2）觀光局（3）內政部（4）經濟部。

（1）121.下列何者不是與"ecotourism"類似的名詞（1）mass tourism（2）green tourism（3）environmental tourism（4）alternative tourism。

（4）122.團體行程中，所需費用不包含在團費內的旅遊活動，稱為（1）night tour（2）FAM tour（3）inclusive tour（4）

optional tour。

（4）123.下列何者不是有名的租車公司（1）Hertz（2）Avis（3）National（4）Thomas Cook。

（4）124.未向旅館預約訂房，而前來投宿者，稱為（1）no show（2）overbooking（3）check-in（4）walk-in。

（3）125.旅館客房標示「請整理房間」的英文是（1）studio room（2）main dining room（3）make up room（4）supplementary room。

（3）126.餐飲業稱周轉率為（1）turndown rate（2）turnout rate（3）turnover rate（4）turnup rate。

（1）127.獎勵旅遊的英文稱為（1）incentive travel（2）inclusive tour（3）inbound travel（4）outbound travel。

（1）128.飛機預定抵達時間簡稱為（1）ETA（2）ETD（3）ETB（4）EMS。

（2）129.國際會議協會的英文簡稱為（1）ICAO（2）ICCA（3）IATA（4）IUOTO。

（2）130.旅館客房置有兩張單人床的稱為（1）double room（2）twin room（3）suite（4）connecting room。

（1）131.未滿幾歲者可買嬰兒票（1）2歲（2）3歲（3）4歲（4）5歲。

（1）132.「休閒、遊憩與觀光」英文簡稱為（1）LRT（2）LLT（3）RLT（4）RTT。

（2）133.以接待長期停留旅客為主要對象之旅館稱為（1）convention hotel（2）residential hotel（3）transit hotel（4）economy hotel。

（2）134.全熟的牛排稱爲（1）rare steak（2）well done steak（3）medium（4）middle steak。

（1）135.旅館的硬體投資大，因此其何種成本高？（1）固定成本（2）變動成本（3）管銷成本（4）推廣成本。

（4）136.福華大飯店所採用之連鎖經營方式主要是（1）委託管理（2）特許加盟（3）租借連鎖（4）直營連鎖。

（1）137.旅館中與客人聯繫密切的神經中樞是（1）客務部（2）房務部（3）餐飲部（4）管理部。

（2）138.一般房務部的組織包含（1）訂房組（2）清潔組（3）服務組（4）總機組。

（3）139.五分熟的牛排稱爲（1）rare steak（2）middle steak（3）medium steak（4）well done steak。

（1）140.觀光一詞Tourism中的Tour代表巡迴旅行之意，是由那個拉丁文而來：（1）Tornus（2）Tonurs（3）Tourus（4）Turous。

（2）141.觀光發展對經濟的貢獻程度主要視何種效果而定：（1）所得效果（2）乘數效果（3）加速效果（4）替換效果。

（3）142.根據發展觀光條例，我國中央觀光行政主管機關是（1）內政部（2）經濟部（3）交通部（4）觀光部。

（2）143.下述那一組非屬觀光局內部組織？（1）企劃組（2）行銷組（3）業務組（4）技術組。

（1）144.根據旅行業管理規則，能委託其他旅行社代銷的旅行社種類是（1）綜合（2）甲種（3）乙種（4）丙種。

（4）145.我國主要觀光市場是（1）東南亞（2）美國（3）歐洲（4）日本。

（3）146.為使觀光行銷策略更有效，必須利用下述何種技巧發掘觀光客間差異？（1）市場集中（2）市場抽樣（3）市場區隔（4）市場整合。

（2）147.領隊管理的直接相關法條出現在（1）發展觀光條例（2）旅行業管理規則（3）領隊人員管理規則（4）導遊人員管理規則。

（4）148.航空電腦訂位系統簡稱（1）BPS（2）ABS（3）ACR（4）CRS。

（3）149.旅行業管理規則規定旅行業必須投保（1）人壽保險（2）旅行平安險（3）履約保險（4）火險。

（2）150.專任領隊人員之甄選，必須（1）由觀光領隊協會推薦（2）由任職旅行社推薦（3）由學校推薦（4）可自行報名參加。

（2）151.在古代英語中，旅行（travel）一詞，最初是與哪一個字同義？（1）trend（2）travail（3）tour（4）trawl。

（2）152.綠色觀光（green tourism）又稱為（1）休養觀光（2）生態觀光（3）產業觀光（4）文化觀光。

（4）153.世界觀光組織（WTO）的總部設在（1）紐約（2）巴黎（3）布魯塞爾（4）馬德里。

（1）154.國際航空運輸協會的英文簡稱為（1）IATA（2）ICAO（3）ICCA（4）IMCO。

（2）155.最早經營旅行服務業者，是英國的（1）S. Medlik（2）Thomas Cook（3）Douglas Pearce（4）A. J. Burkart。

（2）156.我國第一家由國人辦理的旅行社為（1）上海旅行社（2）中國旅行社（3）東南旅行社（4）華僑旅行社。

（4）157.台北市政府目前在哪一個單位之下設置觀光科？（1）建設
局（2）工務局（3）社會局（4）交通局。

（1）158.芝加哥公約對飛行自由所做的定義，其中航空公司有權飛
越一國之領空而到達另一國家，為（1）第一種自由（2）
第二種自由（3）第三種自由（4）第四種自由。

（1）159.下列何者為餐巾？（1）napkin（2）table cloth（3）plate（4）
order slip。

（4）160.我國不屬於下述哪一個國際觀光組織之會員（1）PATA（2）
EATA（3）IACVB（4）WTO。

（4）161.「環境影響報告書」的英文簡稱為（1）EII（2）EIT（3）
EIE（4）EIS。

（3）162.引導和接待觀光旅客參觀當地之風景名勝，並提供相關所
需資料與知識及其他必要的服務，以賺取酬勞者稱為（1）
領隊（2）團控（3）導遊（4）司閽。

（4）163.觀光地區的居民，尤其是年輕人，學習觀光客的行為、態
度和消費型態，日積月累將使當地文化變質，我們稱之為
（1）社會雙重化（2）文化商品化（3）文化退化（4）展示
效應。

（3）164.旅行業在簽訂旅遊契約時，應主動告知國外或國內旅客自
行投保（1）責任保險（2）履約保險（3）旅行平安保險
（4）旅遊品質保險。

（2）165.交通部觀光局的哪一組掌管觀光從業人員之培養、甄選、
訓練、講習事項？（1）企劃組（2）業務組（3）技術組
（4）國際組。

（2）166.遊客在秀姑巒溪泛舟是屬於Clawson & Knetsch觀光體驗的

第幾階段？（1）2（2）3（3）4（4）5。

（1）167.為增加觀光吸引力及可及性，台灣發展觀光擬加強開發藍色公路，係指（1）海運（2）空運（3）高鐵（4）捷運。

（3）168.世界航空費率及運務主要由哪一國際組織制定（1）WTO（2）PATA（3）IATA（4）ASTA。

（4）169.觀光客的踐踏會使土壤溫度（1）增加（2）減少（3）不變（4）不一定。

（3）170.在旅館專替客人解決各類相關問題者，稱為（1）Porter（2）Clerk（3）Concierge（4）Bell Captain。

（2）171.房客在門外掛出何種標示牌，表示請整理房間（1）Clean up room（2）Make up room（3）Check up room（4）Sweep room。

（2）172.為瞭解觀光客的滿意度，應調查觀光客的（1）動機（2）知覺（3）背景（4）參與類型。

（4）173.根據國家公園法，國家公園可分為幾區（1）2（2）3（3）4（4）5。

（4）174.觀光客觀光行為的產生受到多種因素影響，其中主要的驅使力量是（1）時間（2）經濟（3）資訊（4）動機。

（2）175.Thomas Cook 首次舉辦團體旅遊係利用何種交通工具（1）汽車（2）火車（3）輪船（4）飛機。

（1）176.為了減輕觀光對環境產生的負面衝擊，觀光規劃時應採用（1）LAC（2）TOC（3）QCC（4）POS 規劃法。

（3）177.人型特別活動吸引大量觀光客，最早奧林匹克運動會是由何國開始舉辦（1）法國（2）英國（3）希臘（4）義大利。

（3）178.導遊的英文名稱是（1）Escort（2）Tour Leader（3）Tour Guide（4）Tour Manager。

（2）179.因為客人有No Show現象，所以旅館業採（1）Prepaid（2）Overbooking（3）Waiting（4）Compensation　政策。

（4）180.亞洲旅行社主要的CRS是（1）Amadeus（2）PARS（3）DATAS（4）ABACUS。

（3）181.依法律規定旅行業需投保（1）綜合險（2）旅行平安險（3）履約保證險（4）意外險。

（2）182.領隊人員的法律規範列於（1）領隊人員管理規則（2）旅行業管理規則（3）發展觀光條例（4）領隊管理辦法。

（4）183.我國對觀光旅館業的設置採用（1）登記制（2）報備制（3）放任制（4）許可制。

（3）184.觀光旅館業的特性之一是（1）低財務槓桿（2）高變動費用（3）高固定費用（4）回收期短。

（2）185.旅館的神經中樞是（1）Housekeeping（2）Front Office（3）Operator（4）Clerk。

（1）186.旅館在特定期間內，供給彈性接近於（1）0（2）1（3）2（4）無窮大。

（2）187.Hotel一詞來自於（1）英語（2）法語（3）德語（4）義語。

（1）188.現行發展觀光條例是哪一年所修訂（1）1980（2）1985（3）1990（4）1995。

（3）189.七股地區是候鳥棲息處，若欲開發成觀光遊樂區應先進行（1）EPA（2）CAP（3）EIA（4）FAC。

（2）190.發展觀光的經濟衝擊程度和下述何種效果關係最密切（1）

加速效果（2）乘數效果（3）投資效果（4）利率效果。

（4）191.到奧萬大賞楓的遊客日益增多，為能永續經營需制定（1）PLC（2）LCC（3）EID（4）RCC。

（3）192.我國太平山森林遊樂區在中央的主管機關是（1）林務局（2）農林廳（3）農委會（4）交通部。

（1）193.由於經濟不景氣及921大地震影響，觀光業者紛紛降價促銷，這是假設觀光需求彈性（1）大於1（2）等於1（3）小於1（4）等於0。

（1）194.高雄亞洲旅行社募款贊助身心障礙者出國旅遊，稱為（1）社會觀光（2）殘障觀光（3）獎勵旅遊（4）全民觀光。

（3）195.觀光若是以欣賞或參與保育當地環境資源為主要目的者，稱為（1）Sport Tourism（2）Mass Tourism（3）Ecotourism（4）Industrial Tourism。

（4）196.Clawson & Knetsch將觀光體驗分成幾個階段？（1）2（2）3（3）4（4）5。

（3）197.英文「餐廳」一詞稱為"Restaurant"來自於（1）美國（2）英國（3）法國（4）德國。

（1）198.美國的國家觀光組織是屬於（1）商務部（2）交通部（3）觀光部（4）觀光振興會。

（3）199.雙床房是指（1）Single room（2）Double room（3）Twin room（4）Suite。

（2）200.風景特定區管理規則是由何者授權主管機關制定（1）行政院（2）法律（3）立法院（4）總統。

（4）201.下述何種法令對「觀光旅客」一詞有所定義（1）旅行業管理規則（2）民法旅遊專章（3）主計法（4）發展觀光條

例。

（2）202.依觀光系統概念，內門鄉宋江陣民俗節屬於（1）觀光主體
（2）觀光客體（3）觀光媒體（4）觀光軟體。

（3）203.為因應21世紀來臨，政府由哪一部會擬定台灣發展觀光新
戰略（1）經濟部（2）農委會（3）交通部（4）經建會。

（4）204.tour是由拉丁文哪一個字而來（1）torn（2）torture（3）
tornado（4）tornus。

（3）205.信用卡首先被用到旅遊界的是（1）American Express（2）
VISA card（3）Diners Club（4）Master card。

（2）206.Pacific Asia Travel Association創立於（1）馬尼拉（2）夏威
夷（3）新加坡（4）香港。

（2）207.交通部觀光局的哪一組掌管觀光地區名勝古蹟之協調維護
事項（1）企劃組（2）技術組（3）業務組（4）國際組。

（3）208.國家公園的主管機關為（1）農委會（2）觀光局（3）內政
部（4）經濟部。

（1）209.高雄市政府目前在哪一個單位之下設置觀光科（1）建設局
（2）交通局（3）工務局（4）社會局。

（2）210.下列哪一個雜誌是針對業者為對象設計的（1）旅行者（2）
旅報（3）博覽家（4）觀光旅遊。

（2）211.房價包括三餐的旅館住宿計費方式稱為（1）EP（2）AP
（3）CP（4）BP。

（4）212.美國旅行業協會的英文簡稱為（1）AISC（2）ANTOR（3）
AACVB（4）ASTA。

（1）213.下列哪一個單位不屬於旅館房務部門"Housekeeping
Department"（1）訂房組（2）洗衣組（3）清潔組（4）房

務組。

（3）214.我國於何年開放國人出國觀光旅遊（1）1970年（2）1976年（3）1979年（4）1981年。

（2）215.Freedoms of the Air中，航空公司有權降落另一國家作技術上的短暫停留（加油、補給等），稱爲（1）first freedom（2）second freedom（3）third freedom（4）fourth freedom。

（3）216.下列何者不是目前我國所設置的國家公園（1）陽明山國家公園（2）玉山國家公園（3）阿里山國家公園（4）墾丁國家公園。

（3）217.旅行業組團出國時的隨團人員，以處理該團體之有關事宜者，稱爲（1）團控（2）導遊（3）領隊（4）tour operator。

（4）218.團體行程中，所需費用不包含在團費內的旅遊活動，稱爲（1）night tour（2）FAM tour（3）inclusive tour（4）optional tour。

（4）219.下列何者不是有名的租車公司（1）Hertz（2）Avis（3）National（4）Thomas Cook。

（4）220.未向旅館預約訂房，而前來投宿者，稱爲（1）no show（2）overbooking（3）check-in（4）walk-in。

（3）221.旅館客房標示「請整理房間」的英文是（1）studio room（2）main dining room（3）make up room（4）supplementary room。

（3）222.餐飲業稱周轉率爲（1）turndown rate（2）turnout rate（3）turnover rate（4）turnup rate。

（1）223.獎勵旅遊的英文稱爲（1）incentive travel（2）inclusive tour

（3）inbound travel （4）outbound travel。

（1）224.飛機預定抵達時間簡稱爲（1）ETA（2）ETD（3）ETB（4）
EMS。

（2）225.國際會議協會的英文簡稱爲（1）ICAO（2）ICCA（3）
IATA（4）IUOTO。

（2）226.旅館客房置有兩張單人床的稱爲（1）double room（2）twin
room（3）suite（4）connection room。

（3）227.「餐飲」的英文簡稱是（1）F&D（2）E&D（3）F&B（4）
B&B。

（1）228.未滿幾歲者可買嬰兒票（1）2歲（2）3歲（3）4歲（4）5
歲。

（1）229.「休閒、遊憩與觀光」英文簡稱爲（1）LRT（2）LLT（3）
RLT（4）RTT。

（2）230.以接待長期停留旅客爲主要對象之旅館稱爲（1）
convention hotel（2）residential hotel（3）transit hotel（4）
economy hotel。

（2）231.客房住用率的英文是（1）room rate（2）occupancy rate（3）
group rate（4）rack rate。

（2）232.全熟的牛排稱爲（1）rare steak（2）well done steak（3）
medium steak（4）middle steak。

（2）233.在古代英語中，旅行（travel）一詞，最初是與哪一個字同
義？（1）trend（2）travail（3）tour（4）trawl。

（2）234.綠色觀光（green tourism）又稱爲（1）休養觀光（2）生態
觀光（3）產業觀光（4）文化觀光。

（4）235.世界觀光組織（WTO）的總部設在（1）紐約（2）巴黎（3）

布魯塞爾（4）馬德里。

（1）236.國際航空運輸協會的英文簡稱爲（1）IATA（2）ICAO（3）ICCA（4）IMCO。

（3）237.我國的觀光節是在哪一個節日？（1）中秋節（2）端午節（3）元宵節（4）聖誕節。

（2）238.最早經營旅行服務業者，是英國的（1）S. Medlik（2）Thomas Cook（3）Douglas Pearce（4）A. J. Burkart。

（2）239.我國第一家由國人辦理的旅行社爲（1）上海旅行社（2）中國旅行社（3）東南旅行社（4）華僑旅行社。

（4）240.台北市政府目前在哪一個單位之下設置觀光科？（1）建設局（2）工務局（3）社會局（4）交通局。

（1）241.芝加哥公約對飛行自由所做的定義，其中航空公司有權飛越一國之領空而到達另一國家，爲（1）第一種自由（2）第二種自由（3）第三種自由（4）第四種自由。

（3）242.下述何者不是目前我國所設置之國家風景區（1）大鵬灣國家風景區（2）澎湖國家風景區（3）日月潭國家風景區（4）東北角海岸國家風景區。

（1）243.依房客要求，在客房內供應餐飲的服務稱爲（1）room service（2）food service（3）house keeping（4）limousine service。

（1）244.下列何者爲餐巾？（1）napkin（2）table cloth（3）plate（4）order slip。

（1）245.房價不包括三餐的旅館住宿計費方式稱爲（1）EP（2）CP（3）AP（4）BP。

（4）246.我國不屬於下述哪一個國際觀光組織之會員（1）PATA（2）

EATA（3）IACVB（4）WTO。

（4）247.「環境影響報告書」的英文簡稱為（1）EII（2）EIT（3）EIE（4）EIS。

（3）248.引導和接待觀光旅客參觀當地之風景名勝，並提供相關所需資料與知識及其他必要的服務，以賺取酬勞者稱為（1）領隊（2）團控（3）導遊（4）司閣。

（3）249.酒吧裡常用的術語中，「加冰塊」為（1）rimming a glass（2）straight up（3）on the rocks（4）tie me up。

（4）250.觀光地區的居民，尤其是年輕人，學習觀光客的行為、態度和消費型態，日積月累將使當地文化變質，我們稱之為（1）社會雙重化（2）文化商品化（3）文化退化（4）展示效應。

（3）251.旅行業在簽訂旅遊契約時，應主動告知國外或國內旅客自行投保（1）責任保險（2）履約保險（3）旅行平安保險（4）旅遊品質保險。

（3）252.森林遊樂區的中央主管機關為（1）林務局（2）經建會（3）農委會（4）觀光局。

（3）253.國家公園之面積不得少於（1）100公頃（2）500公頃（3）1,000公頃（4）5,000公頃。

（2）254.交通部觀光區的哪一組掌管觀光從業人員之培養、甄選、訓練、講習事項？（1）企劃組（2）業務組（3）技術組（4）國際組。

（3）255.我國於何年開放國人出國觀光旅遊？（1）民國60年（2）民國65年（3）民國68年（4）民國70年。

（1）256.旅客未經事先通知而將預約訂房取消或改期，稱為（1）no

show（2）walk in（3）overbooking（4）no go。

（1）257.國外旅行之散客我們稱之為（1）FIT（2）DIT（3）GIT（4）AIT。

（3）258.IATA所定之城市代號（city codes）中，台北市的代號為（1）TAI（2）TAP（3）TPE（4）TPI。

（3）259.IATA所定之航空公司代號（airline codes）中，長榮航空公司的代號為（1）EV（2）CI（3）BR（4）EA。

（4）260.機票之嬰兒票價為全票之（1）50%（2）25%（3）20%（4）10%。

（2）261.本國政府發給持外國護照或旅行證件的人士，允許其合法進出本國境內之證件稱為（1）護照（2）簽證（3）登機證（4）身分證。

（2）262.「餐飲」的簡稱是（1）B&B（2）F&B（3）F&D（4）E&D。

（1）263.旅館客房之標示註明「請勿打擾」的英文簡稱是（1）DND（2）DNS（3）DVD（4）DNV。

（1）264.點菜時「單點」稱之為（1）A La（2）A La Carte（3）A La King（4）A La Mode。

（2）265.在酒精的計量上，90 proof是表示酒精度為（1）30%（2）45%（3）90%（4）180%。

（3）266.量酒器的英文名稱是（1）shaker（2）blender（3）jigger（4）mixer。

考古試題(2)

（4）1.依現行規定，部分人員除須向所屬單位請假外，目前僅有（1）
老師（2）一般公務員（3）警察人員（4）國軍人員　出國，
應先經上級機關或其授權之單位核准。

（2）2.所謂「接近役齡男子」，係指（1）年滿十歲當年一月一日起
至年滿十五歲當年十二月三十一日止之男子（2）年滿十六歲
當年一月一日起至年滿十八歲當年十二月三十一日止之男子
（3）年滿十六歲當年一月一日起至年滿十九歲當年十二月三
十一日止之男子（4）年滿十八歲當年一月一日起至年滿十九
歲當年十二月三十一日止之男子。

（1）3.國內二十歲以上經核准在學緩徵役男短期出國，得向鄉鎮市
區公所或入出境管理局申請役男出境核准，每次出國不得逾
（1）二個月（2）三個月（3）四個月（4）六個月。

（2）4.違反入出國及移民法第四條第一項規定，入出國未經查驗
者，處新台幣（1）六千元（2）一萬元（3）三萬元（4）二
萬元　以下罰鍰。

（1）5.持照人已依法更改中文姓名：所持護照應（1）申請換發護照
（2）申請加簽修正中文姓名（3）申請加簽增加中文別名（4）
以上皆非。

（4）6.護照效期屆滿應（1）繼續使用（2）申請加頁（3）申請延期
（4）申請換發新護照。

（3）7.護照遺失申請補發，補發之護照效期為（1）原護照效期（2）
二年效期（3）三年效期（4）五年效期。

（1）8.申請之護照自核發之日起（1）三個月內（2）二個月內（3）

一年內（4）二年內　未領取者，即予註銷。

（3）9.年滿十八歲已婚者申請護照（1）須父親同意（2）須父及母親同意（3）可自行申請（4）須父或母或監護人同意。

（2）10.未用完的旅行支票，如結售予銀行時，計價匯率採那一項公告匯率為準，或與銀行議價（1）現鈔買匯匯率（2）即期外匯買匯匯率（3）現鈔賣匯匯率（4）即期外匯賣匯匯率。

（1）11.在何種情況下，遺失之旅行支票在申報遺失後，可獲得理賠而退還票款（1）旅行支票經購買人簽署，且未經副署，而申報之前已遭人冒領（2）旅行支票未經購買人簽署，亦未副署，而申報時尚未遭人兌領（3）旅行支票已由購買人簽署，並副署（4）申報遺失之旅行支票係因賭博而交付他人。

（3）12.在國外以信用卡刷卡購物，以何時之匯率折計為新台幣（1）刷卡日匯率（2）信用卡帳單結帳日匯率（3）商店向銀行請款日匯率（4）信用卡帳單繳款日匯率。

（1）13.依管理外匯條例之規定，應辦理外匯交易之申報，卻故意申報不實或不為申報者，處罰如下：（1）處新台幣三萬元以上，六十萬元以下罰鍰（2）處以按行為時匯率折算金額以下之罰鍰（3）處三年以下有期徒刑，拘役或科與外匯等值以下之罰金（4）由中央銀行追繳外匯。

（4）14.在國外自動提款機以何種卡片提領當地貨幣，係立即自持卡人的國內存款帳戶扣減等額存款：（1）VISA卡（2）MasterCard卡（3）JCB卡（4）國際金融卡。

（1）15.旅遊契約的審閱期間為（1）一日（2）二日（3）三日（4）四日。

（2）16.旅行社職員未經領隊甄訓合格領取執業證而執行領隊業務者，依現行「違反旅行業管理事件統一量罰標準表」規定，第一次違規將被處罰新台幣（1）一千五百元（2）三千元（3）四千元（4）五千元。

（3）17.領隊執行領隊業務違反旅行業管理規則之規定時，交通部觀光局處罰該領隊的法律依據為（1）台灣地區與大陸地區人民關係條例（2）公司法（3）發展觀光條例（4）民法。

（4）18.偽造交通部觀光局所核發的領隊證，是觸犯（1）民法（2）台灣地區與大陸地區人民關係條例（3）公司法（4）刑法的行為。

（1）19.領隊執行業務，以下那一項敘述是正確的？（1）必須全程隨團服務（2）可以中途離隊洽辦私事（3）可以安排未經旅客同意之旅遊節目（4）可以安排違反我國法令之活動。

（3）20.旅行業如確定所組團體能成行，應即為旅客申辦護照及依旅程所需之簽證，並應於預定出發（1）五日（2）六日（3）七日（4）八日　前或於舉行出國說明會時，將旅客之護照、簽證、機票、機位、旅館及其他必要事項向旅客報告。

（2）21.旅行團出發後，因可歸責於旅行業之事由，致旅客遭當地政府逮捕、羈押或留置時，旅行業應賠償旅客以每日新台幣（1）一萬元（2）二萬元（3）三萬元（4）五千元。

（2）22.旅遊契約訂立後，其所使用之交通工具之票價較訂約前運送人公布之票價調高超過多少時，應由旅客補足：（1）百分之五（2）百分之十（3）百分之十五（4）百分之二十。

（3）23.依民法第五百十四條之三第三項規定，旅遊開始後，旅遊營業人依規定終止契約時，旅客得請求旅遊營業人墊付費用將

其送回原出發地。於到達後，此項費用應該由何者附加利息償還：（1）領隊所屬之公司（2）旅行業自行吸收（3）旅客（4）航空公司。

（1）24.依民法第五百十四條之十二規定，旅遊專節規定之增加、減少或退還費用請求權，損害賠償請求權及墊付費用償還請求權，均自旅遊終了或應終了時起，（1）一年間（2）二年間（3）五年間（4）十五年間　不行使而消滅。

（3）25.民主政體是雅典遺留下來的一個重要制度。Democracy一詞是由希臘文 demos 和 kratia 組成的，它的意思是：（1）由人民選舉（2）人民是國家主人（3）由人民統治（4）屬於人民的。

（2）26.歐洲中世紀，書籍起初主要由誰手抄而成？（1）大學教師（2）基督教修士（3）騎士（4）封建貴族。

（2）27.美國「獨立宣言」的執筆人是：（1）華盛頓（2）傑佛遜（3）富蘭克林（4）亞當斯。

（2）28.如果您要帶旅遊團去摩洛哥（Morocco），最好能精通：（1）德語（2）法語（3）西班牙語（4）義大利語。

（4）29.下列哪個國家的國會沒有批准第一次大戰後簽定的「凡爾賽和約」：（1）英國（2）法國（3）日本（4）美國。

（3）30.一九九一年十二月，歐洲共同體成員國的代表在哪裡召開會議，通過「歐洲聯盟條約」，確立歐盟的正式成立：（1）慕尼黑（Munich）（2）佛羅倫斯（Florence）（3）馬斯垂克（Maastricht）（4）斯特拉斯堡（Strasbourg）。

（2）31.世界第一台電腦（電子計算機）於哪一年誕生？（1）一九四二年（2）一九四六年（3）一九五七年（4）一九六九

年。

（3）32.一九七二年，聯合國訂定六月五日為世界：（1）兒童節（2）禁煙日（3）環境日（4）防愛滋病日。

（2）33.依據「板塊理論」，地球表面是由堅硬的板塊構成的，板塊漂在地心熔岩上，浮得高的是陸板塊，沈得低的是海板塊，板塊因地球自轉等運動而漂移，形成火山噴發、地震等作用，並在相向運動的板塊間擠出高山，請問印度半島是屬於下列哪一組板塊的範圍？（1）歐亞洲（2）澳洲（3）非洲（4）美洲。

（1）34.根據天文學估計，二〇〇一年一月一日最早日出的地區約在國際換日線以西即東經一八〇度、南緯六十六度七分的位置，試問這個位置大約是指下列哪一處？（1）南極洲附近海面（2）北極海附近海面（3）南非附近海面（4）南美附近海面。

（4）35.今年八月十二日俄羅斯核子動力潛艇「科斯克」號沈沒於數百公尺深的北極海域，請問該海域是在下列哪一處？（1）白令海（2）波羅的海（3）鄂霍次克海（4）巴倫支海。

（2）36.今年十一月初在台北世貿中心舉辦的國際旅展，北非亦有國家參展，請問是下列哪一國？（1）獅子山國（2）利比亞（3）索馬利亞（4）喀麥隆。

（4）37.「礦泉」（Spa）這個「含礦溫泉休閒及健療名勝地」的代名詞是源自下列哪一國的礦泉勝地的地名？（1）芬蘭（2）英國（3）土耳其（4）比利時。

（2）38.西班牙在地中海的觀光休閒群島，也是控制大西洋入地中海的交通要衝是指下列哪一群島？（1）加那利群島（2）巴里

亞利群島（3）馬爾他群島（4）加拉巴哥群島。

（4）39.世界最大的島「格陵蘭」其管轄權隸屬下列哪一國？（1）
加拿大（2）冰島（3）挪威（4）丹麥。

（2）40.位居義大利及法國之間臨地中海的山國是下列哪一個？（1）
摩洛哥（2）摩納哥（3）摩拉維亞（4）安道爾。

（3）41.傷患割腕大出血時首先用何種方法止血（1）止血點止血法
（2）抬高止血法（3）直接加壓止血法（4）止血帶止血法。

（4）42.呼吸道異物阻塞者正在咳嗽，處理方法是（1）背擊（2）腹
部壓擠（3）手指掃探（4）不必干擾。

（4）43.鼻出血之急救是（1）頭前傾（2）手捏鼻翼（3）張口呼吸
（4）以上皆是。

（2）44.患者意識不清半邊身體麻痺、瞳孔大小不對稱是（1）心絞
痛（2）中風（3）中熱衰竭（4）中暑　的症狀。

（1）45.血色鮮紅呈連續噴射流出是（1）動脈出血（2）靜脈出血
（3）微血管出血（4）以上皆是。

（4）46.旅客如欲超額攜帶新台幣出入國境，應事先向何機關申請？
（1）海關（2）財政部金融局（3）台灣銀行（4）中央銀
行。

（1）47.旅客攜帶自用且與身分相稱之物品（禁止或管制物品及菸酒
除外）其品目、數量總值在完稅價格多少以下（未成年人減
半）仍予免稅（1）二萬元（2）四萬元（3）一萬二千元（4）
五萬元。

（4）48.旅客攜帶同一著作物（含書籍、雜誌、錄音帶、錄影帶、
CD、LD、電腦軟體等），以（1）五份（2）三份（3）二份
（4）一份　為限。

（1）49.海關有正當理由認為身帶物件足以構成違反海關緝私條例者，得令其交驗該物件，如經拒絕，得（1）搜索其身體（2）扣押該物件（3）搜身並扣押該物件（4）移送法辦。

（2）50.國際機場對旅客攜帶應稅物品，在實施紅綠線通關作業時，應選擇（1）綠線檯（2）紅線檯（3）公務檯（4）以上皆可通關。

（2）51.旅客攜入電信管制射頻器材，應向那一單位申請電信管制射頻器材「進口護照」（1）內政部警政署（2）交通部電信總局（3）財政部海關總局（4）經濟部國貿局。

（1）52.成年旅客攜帶菸酒，免稅限量為（1）酒一公升、捲菸二百支（2）酒二瓶、菸二條（3）酒三瓶、菸一條（4）酒一瓶、菸二條。

（2）53.旅客不隨身（後送）行李，應自入境之日起幾個月內進口？（1）三個月（2）六個月（3）一年（4）二年。

（1）54.大陸地區發行之幣券，不得進出入台灣地區，未申報者（1）沒入（2）少量准予退運（3）逾五千元者沒入（4）申報與否均予沒入。

（2）55.目前國際檢疫傳染病指的是下列那三種疾病：（1）瘧疾、鼠疫、狂犬病（2）霍亂、鼠疫、黃熱病（3）狂犬病、霍亂、黃熱病（4）霍亂、鼠疫、萊姆病。

（3）56.下列那一種傳染性疾病是經由飲食不當感染引致的（1）日本腦炎（2）黃熱病（3）傷寒（4）愛滋病。

（1）57.旅客通關時，嚴禁生、鮮、冷凍、冷藏及鹹漬水產品以手提方式或隨身行李攜帶入境，否則以退運或銷燬處理，主要是要預防下列那一種疾病發生（1）霍亂（2）鼠疫（3）瘧疾

（4）Ａ型肝炎。

（1）58.登革熱與黃熱病同樣是人體經（1）埃及斑蚊（2）中華瘧蚊（3）三斑家蚊（4）熱帶家蚊　叮咬後感染。

（3）59.預防接種生效日期不一，且可能有副作用，接種時間應在（1）臨出國時（2）出國前三天（3）出國前七天以上（4）回國後。

（3）60.日本提供我國旅客72小時之何種簽證：（1）落地簽證（2）免簽證（3）過境免簽證（4）通行證。

（2）61.一般而言，旅客護照有效期限不得少於幾個月，始可申請外國簽證：（1）一個月（2）六個月（3）三個月（4）十二個月。

（4）62.下列那一個國家在申請該國新簽證（renew）時，須附上該國舊簽證以供查核：（1）日本（2）香港（3）紐西蘭（4）日本與香港。

（1）63.申請申根簽證時，若主要目的地無法確定時，為便於換發簽證，申請者必須以前往國之：（1）第一個國家（2）第二個國家（3）第三個國家（4）最後一個國家　為簽證申請國。

（3）64.外國人來台任教時，擬在中華民國境內停留六個月以上時，應申請何種簽證：（1）免簽證（2）落地簽證（3）居留簽證（4）停留簽證。

（2）65.當旅客因過期而換發新中華民國護照（renew）時，則舊護照上之未過期外國簽證：（1）全部無效，全部重新申請（2）某些國家繼續有效，無需全部重新申請（3）全部有效，旅客可繼續使用（4）以上皆非。

（4）66.下列有關美國非移民簽證的敘述何者是正確的：（1）有美

國非移民個別簽證，一定可以進入美國（2）持 B-2 簽證可以在美國打工賺錢（3）持 B-1 簽證可以在美國領取薪水或酬勞（4）以上　皆非。

（4）67.何謂 TWOV？（1）免簽證（2）落地簽證（3）黃皮書（4）過境免簽證。

（1）68.Fly/Cruise/Land 的旅遊方式是（1）Intermodal Tour（2）Scheduled Tour（3）Familiarization Tour（4）Optional Tour。

（3）69.有關各國入境 VISA，可向航空公司所出版之那一刊物查閱？（1）OAG（2）ABC（3）TIM（4）APT。

（3）70.下列何者為歐洲代理旅行社（Tour Operator）？（1）ATM（2）BTC（3）GTA（4）BSP。

（4）71.下列何者為套裝旅遊產品訂價中最大成本因素？（1）簽證費（2）旅遊保險費（3）餐食費（4）交通運輸費。

（2）72.每逢暑期國人海外旅遊人數增加，機位取得不易，此種現象屬於：（1）需求之彈性（2）需求之季節性（3）需求之不穩定性（4）總體性。

（2）73.機票通常為一本，由四種不同票根（Coupon）構成並依序排列：甲、旅客存根（Passenger's Coupon）　乙、審計票根（Auditors's Coupon）　丙、搭乘票根（Flight Coupon）丁、公司票根（Agent's Coupon）（1）甲乙丙丁（2）乙丁丙甲（3）丙丁乙甲（4）丁丙甲乙。

（2）74.在旅行業之後勤作業（Operation）中，R/C 是指？（1）團控（2）線控（3）行程規劃（4）送達人員。

（2）75.台灣的地理位置概略在東經 120，若向東飛行至國際換日線為止，試問共跨越多少個時區？（1）2 時區（2）4 時區（3）

6時區（4）7時區。

（1）76.機票上旅客姓名（1）不可更改（2）可任意轉讓他人（3）僅可轉讓給親友（4）以上皆非。

（2）77.機票上轉機城市前打「×」，一般表示須在多久內轉機（1）12小時（2）24小時（3）36小時（4）48小時。

（1）78.一般機票最長效期自開始旅行日起不可超過（1）一年（2）二年（3）三年（4）無限制。

（4）79.一般國際線有關嬰兒票的規定，下列何者不正確（1）二歲以下（2）不占座位（3）只有手提行李一件免費（4）不用買票。

（3）80.假設正常票價為新台幣一萬元，則旅行同業的七五折扣票價為（1）七千五百元（2）五千元（3）二千五百元（4）以上皆非。

（4）81.團體票使用者身分代碼「CG」為（1）兒童（2）政府官員（3）船員（4）領隊。

（3）82.下述何者不屬於銀行清帳計畫導入後對旅行業者之優點（1）標準化機票之使用（2）銷售報表之統一製作（3）單一航空公司產品（4）單一機票庫存。

（2）83.國際航協為統一管理及制定票價將世界分成幾大區（1）二（2）三（3）四（4）以上皆非。

（2）84.長途飛行應提醒客人下列那一項不適宜（1）多補充水份（2）多喝酒幫助睡眠（3）多走動活動筋骨（4）注意睡眠。

（4）85.住宿旅館時，何者最正確（1）告知旅客旅館設備（2）如何使用電話（3）房間內設備介紹（4）除上述之點外，應告知逃生設備及方向。

（3）86. 旅客從事浮潛潛水等水上活動（1）領隊自行安排及帶領（2）由當地導遊帶領（3）要有專業教練指導或救生人員陪同（4）裝備齊全即可。

（4）87. 旅館發生火警時不可（1）迅速離開房間（2）呼叫團員離開（3）潤濕毛巾備用（4）乘坐電梯。

（2）88. 團體於參觀景點前，領隊應先告知團員若不幸走失時（1）打電話請警察協助（2）留在原地等候，領隊應設法找尋（3）自行叫計程車返回飯店等候（4）自行找尋團體。

（1）89. 旅客在飛行途中，身體狀況很差，領隊應如何處理（1）先請空服人員尋找機上是否有醫生協助（2）請客人多喝水多休息（3）尋找有無成藥（4）以上皆可。

（2）90. 在歐洲、中南美洲旅行時，觀光客多的地方扒手也多，需警覺提醒旅客防範，一般說起來，扒手（1）以男性居多（2）以女性和小孩居多（3）以老人和小孩居多（4）各種年紀都有。

（4）91. 旅客行李未隨航班抵達，且下落不明時，領隊應協助旅客憑著（1）機票及登機證（2）護照（3）行李憑條（4）以上皆是　向機場行李組辦理及登記行李掛失。

（2）92. 為了預防旅客在搭飛機時發生「經濟艙併發症」，領隊應該告知旅客（1）搭飛機時先服用阿斯匹林預防之（2）長途搭機者應該避免長時間坐在椅上不活動手腳身體（3）經濟艙併發症是很多會發生的一般小毛病，不必在意（4）最好能準備口罩，必要時戴口罩。

（3）93. 旅行團不幸遭暴徒挾持遊覽車時，領隊之做法以下何者不妥（1）安撫團員不要驚慌，不要輕舉妄動（2）設法與暴徒溝

通，瞭解原委，儘量順從（3）協同身強體壯團員伺機制服暴徒（4）透過司機及當地導遊安撫暴，不要傷害無辜團員。

（1）94.在旅遊途中，有團員因故要中止行程返國，領隊之正確做法是（1）告知旅客其權利義務，並協助其返國（2）就隨其意思自行脫隊設法返國（3）要求他繼續完成行程（4）不予理會。

（2）95.旅行團因不可抗力之災害（地震、颱風、水災等）而致行程延誤所產生之費用，應由（1）國內旅行社（2）客人（3）領隊（4）國內旅行社與當地旅行社共同　負擔。

（3）96.在野外旅遊中，突然遭到蜂群攻擊時，領隊應該（1）叫大家分散四處奔跑躲避（2）獨自趕快跑去求救（3）叫大家用衣物保護身體、頭部就地趴下，等待蜂群散去（4）趕快找樹枝等東西驅散蜂群。

（4）97.海外旅行平安保險是由（1）旅客自行負責，旅行社不必管（2）旅行社負責辦理投保（3）旅行社視前往旅遊地之危險情形告知旅客投保（4）旅行社善盡義務告知旅客投保。

（4）98.泡溫泉可能發生的意外是（1）冷熱變化太大而致腦中風（2）在密閉室內浸泡時間太久，致腦部缺氧而暈倒（3）滑倒肇致意外傷害（4）以上皆是。

（1）99.對於具有危險性的自費行程，領隊的做法是（1）應盡到告知客人危險性之義務，由客人自行決定參加與否（2）交給當地接待旅行社負責即可（3）該旅遊如係合法業者經營者，即可任客人參加（4）即代為報名，給予客人最好的服務。

考古試題(3)

（ 2 ）1.未用完的旅行支票，如結售予銀行時，計價匯率採那一項公告匯率爲準，或與銀行議價（1）現鈔買匯匯率（2）即期外匯買匯匯率（3）現鈔賣匯匯率（4）即期外匯賣匯匯率。

（ 1 ）2.依管理外匯條例之規定，應辦理外匯交易之申報，卻故意申報不實或不爲申報者，處罰如下：（1）處新台幣三萬元以上，六十萬元以下罰鍰（2）處以按行爲時匯率折算金額以下之罰鍰（3）處三年以下有期徒刑，拘役或科與外匯等值以下之罰金（4）由中央銀行追繳外匯。

（ 2 ）3.將聯合國教科文組織訂爲世界文明遺址的興都庫什山的世界最高立佛（53公尺）——「不朽」，用大砲摧毀的國家是下列哪一個？（1）印度（2）阿富汗（3）伊拉克（4）伊朗。

（ 4 ）4.依現行規定，目前僅有（1）一般公務員（2）教師（3）警察人員（4）國軍人員　出國，除須依規定請假外，仍應先經上級機關或其授權之單位核准。

（ 3 ）5.在國內取得國籍後尚未設戶籍定居之國民，得申請發給（1）「地」（2）「天」（3）「臨人」（4）「人」　字號入出國許可，附於護照上，在效期內可多次使用。

（ 1 ）6.國內二十歲以上經核准在學緩徵役男短期出國，經核准後，每次出國不得逾（1）二個月（2）三個月（3）六個月（4）四個月。

（ 4 ）7.有戶籍國民出國（1）六個月（2）一年（3）一年六個月（4）二年　以上，其戶籍地戶政事務所應依規定辦理戶籍遷出登記。

（４）8.現行一般國人（不包括未滿十四歲者）之普通護照效期以（1）
六年（2）三年（3）五年（4）十年　為限。

（２）9.年滿十八歲已婚者申請護照（1）須父親同意（2）可自行申
請（3）須父親及母親同意（4）須父或母或監護人同意。

（３）10.將國民身分證交付他人或謊報遺失，以供冒名申請護照者，
處（1）十年以下有期徒刑或拘役（2）七年以下有期徒刑或
併科新台幣十萬元以下之罰金（3）五年以下有期徒刑、拘
役或科或併科新台幣十萬元以下之罰金（4）以上皆非。

（４）11.偽造、變造護照足以生損害於公眾或他人者，處（1）三年
以下有期徒刑，併科新台幣十萬元（2）三年以下有期徒
刑，併科新台幣五十萬元（3）五年以下有期徒刑，併科新
台幣十萬元（4）五年以下有期徒刑，併科新台幣五十萬
元。

（１）12.在國外自動提款機使用下列那一類卡片提領當地貨幣，其發
卡銀行將收取預借現金手續費（1）國際信用卡（2）國際金
融卡（3）VISA旅行現金卡（4）國際轉帳卡。

（４）13.在國外旅遊時不慎遭竊，錢包內之下列支付工具盡失，你可
使用那一項的緊急補發及緊急預借現金功能以應急需（1）
國際金融卡（2）尚未簽名的空白旅行支票（3）銀行匯票
（4）VISA、MasterCard等國際信用卡。

（３）14.在國際外匯市場資訊或外匯匯率牌告上標示之「EUR」，是
下列那一種貨幣（1）義大利里拉（2）德國馬克（3）歐元
（4）韓幣。

（３）15.依民國八十九年五月四日交通部觀光局修正發布國外旅遊契
約之規定，下列那一項費用屬於「旅遊費用所未涵蓋項

目」？（1）行李費（2）領隊帶團之報酬（3）導遊、司
機、領隊之小費（4）機場服務稅捐。

（2）16.依交通部民國九十年二月二十日修正發布旅行業管理規則規
定，旅行業舉辦團體旅遊業務發生緊急事故時，應於事故發
生後（1）十二小時（2）二十四小時（3）四十八小時（4）
七十二小時　內向交通部觀光局報備。

（4）17.下列那一機關可以派員至中正機場、小港機場檢查旅行業辦
理團體出國旅遊是否派合格領隊隨團服務？（1）財政部（2）
桃園縣政府（3）高雄市政府（4）交通部觀光局。

（1）18.依國外旅遊契約規定，旅行業組團赴中國大陸旅行，與旅客
簽訂之契約，係準用（1）國外旅遊契約（2）國內旅遊契約
（3）大陸旅遊契約（4）不用簽約。

（2）19.旅遊契約訂立後，其所使用之交通工具之票價較訂約前運人
公布之票價調高逾百分之幾時應由旅客補足？（1）五（2）
十（3）十五（4）二十。

（1）20.旅遊營業人安排旅客在特定場所購物，其所購物品有瑕疵
者，依照民法第五百一十四條之十一規定，旅客得於受領所
購物品後（1）一個月內（2）三個月內（3）六個月內（4）
一年內　請求旅遊營業人協助其處理。

（4）21.旅遊途中因不可抗力因素致無法依預定之遊覽項目履行時，
為維護團體之安全及利益，旅行業得變更遊覽項目，如因此
超過原定費用時，其費用應由何人負擔？（1）旅客（2）領
隊（3）國外接待之旅行社（4）我國之旅行業。

（4）22.旅遊營業人提供之旅遊服務不具備通常之價值及約定之品
質，依照民法第五百一十四條之七第一項規定之不同情況，

旅客對旅遊營業人得作不同之請求下列何爲是：（1）得請求旅遊營業人改善（2）得請求減少費用（3）得終止契約（4）以上皆是。

（1）23.英文中"money"一字源自羅馬女神茱諾（Juno Moneta）之名，這是根據古羅馬人什麼事蹟？（1）在茱諾神殿內設造幣廠（2）以鉅資建造茱諾神殿（3）以金錢供奉茱諾女神（4）奉茱諾女神爲財富之神。

（4）24.位於英國泰晤士河（The Thames）北岸的倫敦塔（Tower of London）有一水門。此水門因該塔的特殊歷史而被稱爲：（1）天堂之門（2）地獄之門（3）征服者之門（4）叛逆者之門。

（1）25.西式速食中最常見的三明治（Sandwich）起源於哪一個國家？（1）英國（2）美國（3）法國（4）德國。

（3）26.美金一百圓紙幣上的人像是紀念哪一位歷史人物？（1）傑佛遜（Jefferson）（2）傑克遜（Jackson）（3）富蘭克（Fraklin）（4）克里富蘭（Cleveland）。

（4）27.十八世紀日本爲了吸收西洋學術知識，曾大量翻譯哪一國的書籍？（1）葡萄牙（2）西班牙（3）英國（4）荷蘭。

（3）28.旅客們聽說俄國彼得大帝（Peter the Great）曾聘請法國建築師在其首都建造了一座宮殿，其造型設計模仿凡爾賽宮，想一窺究竟，您應該帶他們往何處觀光？（1）夏宮（Summer Palace）（2）克里姆林宮（The kremlin）（3）彼得荷夫宮（Palace at Peterhof）（4）巴大洛夫斯基宮（Palace in Pavlovsk）。

（2）29.世界各國，由於歷史背景不同，國定假日不盡相同；即使是

同一個節日，各國所訂日期也未必相同，例如哪個節日，歐美均為國定假日，但是所訂日期相差四個多月？（1）感恩節（2）勞工節（3）母親節（4）婦女節。

（2）30.「世界觀光組織」（WTO）的總部設在西班牙的首都，請問是指下列哪一城市？（1）巴塞隆納（2）馬德里（3）里斯本（4）佛羅倫斯。

（4）31.歐洲著名的多瑙河是許多城市的觀光景點，請問它未經過下列哪一城市？（1）維也納（2）布達佩斯（3）貝爾格勒（4）蘇黎世。

（1）32.世界最大的島嶼格陵蘭有三分之二的土地在北極圈以北，它在政治上雖然屬於丹麥，但是位置上卻最接近下列哪一國？（1）加拿大（2）挪威（3）美國（4）俄羅斯。

（2）33.生態觀光是二十一世紀世界觀光活動的主要方向之一，請問全世界最早設立的國家公園（1872年）是指哪一座？（1）美國大峽谷（2）美國黃石公園（3）加拿大班夫國家公園（4）南非克魯格國家公園。

（3）34.在國際航程上常採取飛行路徑是通過地球圓心的弧線，因為那是最短的航程，請問這種弧線的專業名稱是下列哪一個？（1）北回歸線（2）本初子午線（3）大圓航線（4）赤道。

（3）35.由台灣出發赴東非的旅行團，在路線上可能安排印度洋上的島嶼為中繼站，請問是指下列哪一個島？（1）帛琉（2）塔斯馬尼亞（3）模里西斯（4）多明尼加。

（4）36.與台北市同一緯度（北緯25度）的大陸觀光名城，是指下列哪一個？（1）長沙（2）廣州（3）香港（4）昆明。

（2）37.患者意識不清半邊身體麻痺、瞳孔大小不對稱是（1）心絞

痛（2）中風（3）中熱衰竭（4）中暑 的症狀。

（2）38.有人在大太陽下運動突然體溫升高、皮膚乾而發紅、可能是
（1）中熱衰竭（2）中暑（3）暈倒（4）熱痙攣。

（1）39.於患處施行冷敷時，最好是冷敷幾分鐘休息10分鐘（1）5-
10（2）20（3）30（4）40分鐘。

（1）40.急救的主要目的是（1）挽救生命（2）減輕疼痛（3）預防
或處理休克（4）送醫。

（3）41.旅客攜帶大陸土壤應（1）向行政院農業委員會動植物防疫
檢疫局申請（2）向衛生署疾病管制局申請（3）均禁止攜入
（4）以上皆非。

（4）42.旅客攜帶少量自用藥物進口限量表中規定「人參」攜進限量
為（1）一公斤（2）一‧二公斤（3）六公斤（4）○‧六公
斤。

（3）43.海關對入境旅客實施紅綠線通關作業者，綠線檯是（1）本
國籍檯（2）外國籍檯（3）免報稅檯（4）應報稅檯。

（3）44.入境旅客攜帶進口隨身及不隨身行李物品，其中應稅部分之
完稅價格總和以不超過每人美金（1）五千元（2）六千元
（3）一萬元（4）二萬元 為限，但未成年人減半。

（3）45.華僑全家回國定居，經那一機關取具證明，其所帶應稅部分
之行李物品價值，得不受限制（1）海關（2）經濟部（3）
僑務委員會（4）外交部。

（4）46.旅客不得攜入之行李物品，退運期限為（1）十四日（2）十
五日（3）三十日（4）四十五日。

（1）47.旅客攜帶應稅行李物品無法當場完稅時，其繳納期限為：自
海關填發稅款繳納證之日起（1）十四日（2）十五日（3）

三十日（4）四十五日。

（2）48.下列潛伏期最短的傳染病為（1）愛滋病（2）霍亂（3）A型肝炎（4）B型肝炎。

（1）49.台灣地區已絕跡的傳染病，而在中國大陸尚在發生的傳染病如（1）鼠疫、狂犬病（2）A型肝炎、B型肝炎（3）白喉、百日咳（4）登革熱、瘧疾。

（3）50.預防接種生效日期不一，且可能有副作用，出國旅遊接種時間應在（1）臨出國時（2）出國前三天（3）出國前七天以上（4）回國後。

（4）51.旅客通關時，嚴禁生、鮮、冷凍、冷藏及鹹漬水產品以手提方式或隨身行李攜帶入境，否則以退運或銷燬處理，主要是要預防那一種傳染病發生（1）鼠疫（2）瘧疾（3）黃熱病（4）霍亂。

（3）52.自二○○一年三月二十五日起，「申根簽證」由十國增加為：（1）十四國（2）十三國（3）十五國（4）十六國。

（3）53.取得美國非移民個別簽證後，則在美國一次停留時間的長短是根據：（1）蓋在護照上之簽證有效期（2）停留時間沒有限制（3）入關時美國移民官所給予之停留時間（4）入境美國後，找到工作可以定居下來。

（2）54.所謂「重入境簽證」（Re-entry）是指在簽證有效期限內，至多可以進入簽證給予國：（1）一次（2）二次（3）三次（含）以上（4）以上皆非。

（4）55.何謂「ETA」？（1）免簽證（2）落地簽證（3）過境免簽證（4）電子簽證。

（1）56.我國對於來自美、日等十九國旅客給予14天何種簽證：（1）

免簽證（2）落地簽證（3）電子簽證（4）停留簽證。

（4）57.下列那一個國家，國人可「免簽證」前往：（1）關島（2）韓國（3）泰國（4）關島與韓國。

（3）58.申請「申根簽証」的目的，僅以何種目的為限：（1）觀光（2）商務（3）觀光與商務（4）移民。

（3）59.以活動為主要訴求並詳加規劃與設計的遊程稱為：（1）Intermodel Tour（2）Incentive Travel（3）Activities Holidays（4）Optional Tour。

（2）60.下列何種旅館計價方式為我國批售旅行社（Tour Whole-Saler），組團前往歐洲最常使用之計價方式：（1）American Plan（2）B and B（3）Modified American Plan（4）European Plan。

（2）61.下列何者為旅遊設計最重要的考量原則？（1）成本分析原則（2）安全考量原則（3）簽證取得原則（4）機位獲得原則。

（1）62.在旅遊安排上，業者採取以專業性（Specialization）避開傳統殺價式（Competition through price）的市場定位為：（1）Niche Market（2）Market Leader（3）Market Challenger（4）Market Follower。

（1）63.由高雄經高速公路北上，下列各遊樂地區出現之順序，何者正確？（1）劍湖山世界，九族文化村，西湖渡假村，六福村主題樂園（2）西湖渡假村，劍湖山世界，九族文化村，六福村主題樂園（3）六福村主題樂園，西湖渡假村，九族文化村，劍湖山世界（4）九族文化村，劍湖山世界，西湖渡假村，六福村主題樂園。

（2）64.機票之號碼不含檢查碼一共有（1）14碼（2）13碼（3）12
碼（4）11碼。

（2）65.機票限制欄中註明「禁止背書轉讓」是指（1）可搭乘任何
一家航空公司之航班（2）僅限搭乘機票上所註明之航空公
司航班（3）任何航空公司可任意背書轉讓與客人所要搭乘
之航空公司（4）以上皆可。

（1）66.在多少時間內接駁下一航班我們視為轉機而非停點（1）24
小時（2）30小時（3）36小時（4）48小時。

（3）67.符合嬰兒票之年齡為（1）十二個月以下（2）十八個月以下
（3）二十四個月以下（4）三十個月以下。

（3）68.中華民國的國民前往香港可購買資深公民票其年齡需滿（1）
五十五歲（2）六十歲（3）六十五歲（4）七十歲。

（4）69.機票使用者身分代碼“CH”為（1）領隊（2）學生（3）船
員（4）兒童。

（2）70.克服時差、長途飛行時建議旅客（1）準備安眠藥、少吃、
少喝、大睡一覺（2）適度補充水分、多休息（3）多喝酒幫
助睡眠（4）玩玩牌、喝喝酒、看看電影、HIGH到最高點。

（4）71.旅客參與潛水等水上活動（1）由船公司安排裝備齊全即可
（2）當地導遊很內行由其帶領即可（3）領隊是潛水專家可
以自行帶領（4）要有專業教練指導或救生人員陪同。

（1）72.以下那一個國家車輛靠左行，應提醒團員小心（1）英國（2）
西班牙（3）美國（4）印尼。

（2）73.根據定型化旅遊契約之規定，旅客解除契約須依解約之時間
負不同程度之賠償責任。在旅遊開始日以後解約，應賠償旅
遊費用的（1）百分之五十（2）百分之百（3）百分之二十

五（4）二倍。

（1）74.人的腦部只要缺氧（1）三～四分鐘（2）一分鐘（3）十分鐘左右（4）半小時　就會產生嚴重創傷或腦死後遺症，因此急救非常重要。

（2）75.印尼巴里島已發生過多起拖曳傘意外事件，領隊（1）應該嚴格禁止團員去玩（2）充分瞭解其安全防護措施，如有問題應勸導團員不玩（3）由團員自己去處理這種契約行程外的活動（4）查明是合法業者就鼓勵大家去嘗試。

（3）76.你知道「經濟艙併發症」嗎？據醫學報導，這是一種（1）因機艙空氣不良而引起的頭痛症狀（2）久坐在狹小位子上而引起的關節不適症狀（3）長久坐在狹小位子上而引起的血管疾病，可能致死（4）旅客坐在密閉機艙內而引起的焦憂症。

（3）77.意外發生後（1）全權委託當地導遊代為解決（2）責成當地旅行旅社負全責，領隊從旁協助即可（3）迅速請求支援處理善後，領隊仍須依照契約規定走完全程（4）先帶領客人返台。

（2）78.初到海拔高的地區，空氣稀薄（1）要多運動（2）走路不要太快不能劇烈運動（3）囑咐客人吃飽一點（4）多喝水。

（3）79.乘坐郵輪之安全措施（1）了解救生衣之位置及使用（2）知道自己所分配救生艇之位置（3）隨時穿上救生衣（4）參加救生演習　　以上何者為非。

考古試題(4)

（4）1..有戶籍國民出國（1）六個月（2）一年（3）一年六個月（4）二年以上，其戶籍地戶政事務所應依規定辦理戶籍遷出登記。

（2）2.未用完的旅行支票，如結售予銀行時，計價匯率採哪一項公告匯率爲準，或與銀行議價（1）現鈔買匯匯率（2）即期外匯買匯匯率（3）現鈔賣匯匯率（4）即期外匯賣匯匯率。

（3）3.依民國八十九年五月四日交通部觀光局修正發布國外旅遊契約之規定，下列哪一項費用屬於「旅遊費用所未涵蓋項目」？（1）行李費（2）領隊帶團之報酬（3）導遊、司機、領隊之小費（4）機場服務稅捐。

（3）4.下列哪一種傳染性疾病是經由飲食不當感染引致的（1）日本腦炎（2）黃熱病（3）傷寒（4）愛滋病。

（4）5.下列哪一個國家在申請該國新簽證（renew）時，須附上該國舊簽證以供查核：（1）日本（2）香港（3）紐西蘭（4）日本與香港。

（3）6.自二〇〇一年三月二十五日起，「申根簽證」由十國增加爲：（1）十四國（2）十三國（3）十五國（4）十六國。

（3）7.以活動爲主要訴求並詳加規劃與設計的遊程稱爲：（1）Intermodel Tour（2）Incentive Travel（3）Activities Holidays（4）Optional Tour。

（3）8.一九九一年十二月，歐洲共同體成員國的代表在哪裡召開會議，通過「歐洲聯盟條約」，確立歐盟的正式成立：（1）慕尼黑（Munich）（2）佛羅倫斯（Florence）（3）馬斯垂克

（Maastricht）（4）斯特拉斯堡（Strasbourg）。

（4）9.世界最大的島「格陵蘭」其管轄權隸屬下列哪一國？（1）加拿大（2）冰島（3）挪威（4）丹麥。

（2）10.生態觀光是二十一世紀世界觀光活動的主要方向之一，請問全世界最早設立的國家公園（一八七二年）是指哪一座？（1）美國大峽谷（2）美國黃石公園（3）加拿大班夫國家公園（4）南非克魯格國家公園。

（2）11.依入出國及移民法第四條第一項規定：「入出國者，應經查驗，未經查驗者，不得入出國。」如有違反上述規定者，處新台幣（1）六千元（2）一萬元（3）二萬元（4）三萬元 以下罰鍰。

（4）12.入出國及移民法第五十四條規定，未經許可入出國或受禁止出國處分而出國者，處（1）六個月（2）一年（3）二年（4）三年 以下有期徒刑、拘役或科或併科新台幣九萬元以下罰金。

（3）13.依規定，國民入出國應申請許可。但居住台灣地區設有戶籍國民，自中華民國（1）八十七年（2）八十八年（3）八十九年（4）九十年 五月二十一日起入出國不需申請許可。

（2）14.依稅捐稽徵法之相關規定，納稅義務人欠繳應納稅捐達一定金額者，得由司法機關或財政部函請入出境管理局限制其出境。上述所謂一定金額，個人部分係指欠繳稅款及已確定之罰鍰單計或合計在新台幣（1）二十萬元（2）五十萬元（3）四十萬元（4）三十萬元 以上。

（4）15.以下資訊何者正確？（1）為節省時間，護照由旅行社人員代為簽名即可（2）國軍人員不得申辦護照（3）護照效期屆

滿後可延期加簽使用（4）尚未履行兵役義務男子在國內申請普通護照之效期，以三年為限。

（3）16.持照人在國外遺失護照者，應（1）不予理會（2）通知在台親屬（3）通知駐外館處（4）以上皆非。

（1）17.受託申請護照，明知有偽造、變造或冒用國民身分證或照片，仍代申請者，處（1）五年以下有期徒刑、拘役或科或併科新台幣十萬元以下之罰金（2）三年以下有期徒刑，併科新台幣十萬元之罰金（3）一年以下有期徒刑、拘役或科或併新台幣五十萬元之罰金（4）十年以下有期徒刑。

（1）18.我國出境旅客每人攜帶之外匯，超過下列哪一項須報明海關登記（1）等值美金五千元之外幣現鈔（2）等值美金五千元之外幣現鈔及旅行支票（3）等值新台幣四萬元之外幣現鈔（4）等值新台幣四萬元之外幣現鈔及旅行支票。

（1）19.我國國民以新台幣向國際機場以外之銀行櫃台兌換旅行所需外匯時，下列法令規範，哪一項敘述有誤（1）未滿二十歲者不得辦理（2）應提示身分證（3）達新台幣五十萬元時，應以年度累計結匯美金五百萬元為上限（4）未達新台幣五十萬元者，無需填寫「外匯收支或交易申報書」。

（3）20.下列哪一個國家未加入「歐元」單一貨幣制度（1）德國（2）法國（3）英國（4）義大利。

（2）21.使用哪一種金融工具，可在其所屬標章（如 VISA 或 Mastercard）之全球各地會員銀行櫃台洽辦預借現金（1）國際金融卡（2）國際信用卡（3）聯合信用卡（4）我國 IC 金融卡。

（3）22.旅行社未依主管機關規定辦理責任保險者，於發生旅遊意外

事故時，旅行社應以主管機關規定最低投保金額計算其應理
賠金額之（1）一倍（2）二倍（3）三倍（4）四倍 賠償旅
客。

（4）23.因可歸責於旅行社之事由，致旅客之旅遊活動無法成行時，
旅行社於知悉旅遊活動無法成行者，若怠於通知旅客，應賠
償旅客依（1）旅遊費用百分之十（2）旅遊費用百分之二十
（3）旅遊費用百分之五十（4）旅遊費用全部 計算之違約
金。

（2）24.依國外旅遊契約書第二十三條規定，旅行社未依本契約所訂
等級辦理餐宿、交通旅程或遊覽項目等事宜時，旅客得請求
旅行社賠償差額（1）一倍（2）二倍（3）四倍（4）五倍 之
違約金。

（1）25.依民法第五百十四條之十規定，旅客在旅遊中發生身體上之
事故時，旅遊營業人應為必要之協助及處理，若該事故係因
非可歸責於旅遊營業人之事由所致者，其所生之費用由何人
負擔？（1）旅客（2）領隊（3）旅行社（4）航空公司。

（2）26.依現行發展觀光條例（九十年十一月十四日公布）規定：未
經領隊人員考試、訓練及格取得執業證而執行領隊業務者，
處新台幣（1）五千元以上三萬元以下（2）一萬元以上五萬
元以下（3）二萬元以上十萬元以下（4）三萬元以上十五萬
元以下 罰鍰並禁止其執業。

（1）27.依國外旅遊定型化契約書規定，旅客於出發後始發覺或被告
知本契約已轉讓其他旅行業，旅行業應賠償旅客全部團費
（1）百分之五（2）百分之十（3）百分之十五（4）百分之
二十 之違約金。

（4）28.依現行發展觀光條例（九十年十一月十四日公布）規定，旅行業辦理（1）團體旅遊（2）個別旅客旅遊（3）旅客出國手續（4）團體旅遊或個別旅客旅遊 應與旅客訂定書面契約。

（3）29.依國外旅遊定型化契約書規定，旅行業如確定所組團體能成行，應於預訂出發（1）三日（2）五日（3）七日（4）十日前，或於舉行出國說明會時，將旅客之護照、簽證、機票機位、旅館及其他必要事項向旅客報告，並以書面行程表確認之。

（1）30.入境旅客攜帶行李物品，其免稅範圍以（1）合於其本人自用及家用者爲限（2）與身分相稱即可（3）非大陸物品皆可（4）非管制物品皆可。

（1）31.下列哪一項是不得進口之違禁品（1）有傷風化之書刊、畫片及誨淫物品（2）外幣（3）麻將牌（4）大陸物品。

（3）32.旅客攜帶廣告品及貨樣，其完稅價格在多少（新台幣）以下免徵進口關稅（1）二萬元（2）四萬元（3）一萬二千元（4）一萬元。

（4）33.野生動物之活體及保育類野生動物之產製品，需經哪一機關同意後始得輸出、入（1）財政部關稅總局（2）內政部警政署（3）法務部調查局（4）行政院農業委員會。

（3）34.下列何者仍爲行政院依「懲治走私條例」公告之管制出口物品（1）外幣（2）新台幣（3）黃金（4）古物。

（2）35.海關得檢查旅客行李和搜索其身體，係依據（1）關稅法（2）海關緝私條例（3）懲治走私條例（4）國家安全法。

（2）36.旅客不服海關依海關緝私條例所爲處分者，得於收到處分書

之日起幾日內，以書面向原處分海關申請復查（1）十日（2）三十日（3）六十日（4）九十日。

（4）37.下列哪一種傳染病目前並不是國際檢疫傳染病（1）霍亂（2）鼠疫（3）黃熱病（4）結核病。

（1）38.預防霍亂的最佳方法是（1）注意個人飲食、飲水衛生（2）吃抗生素（3）撲滅蚊子（4）打預防針。

（4）39.請選出潛伏期最短的傳染性疾病（1）登革熱（2）愛滋病（3）狂犬病（4）霍亂。

（3）40.有關澳洲電子簽證（ETA）的敘述，何者是錯誤的：（1）有效期限為一年（2）可以多次入境（3）每次停留期限為十五天（4）以觀光目的為限。

（4）41.國人至歐洲國家搭乘火車旅遊，若火車須經第三國才能到達目的地，且旅客（國人）在第三國不下車，則所需的簽證為：（1）出發國與目的國（2）目的國（3）出發國或目的國（4）出發國、目的國與經過國。

（1）42.下列哪些對象並不適用「全日本鐵路周遊券」（Japan Rail Pass）：（1）持日本學生簽證之外國人（2）持日本觀光簽證之外國人（3）持日本護照且有國外永久居留權者（4）持日本護照，已居住於國外十年以上有證明者。

（3）43.若國人經美國前往其他國家時，在美國過境時，若欲申請過境免簽證（TWOV），則過境時間必須在：（1）四十八小時內（2）廿四小時內（3）八小時內（4）四小時內。

（1）44.旅行業依市場之需求，設計旅行路線、景點、時間、內容及旅行條件固定，並訂有價格，在一般市場上銷售屬於（1）Ready made Tour（2）Tailor made Tour（3）Fam Tour（4）

Special interest Tour。

（4）45.下列何者屬於旅遊票代碼（1）GV10（2）GV25（3）AD75
（4）YE15。

（1）46.FLY/Drive遊程中之Drive是指（1）Car Routal（2）Set in
coach Tour（3）Shuttle bus Service（4）Transfer Service。

（1）47.Volume Incentive之意義爲何？（1）當所開立機票達到航空
公司要求數量時，對方所給的獎勵措施（2）壓低機票價
格，創造利潤（3）機票銷售之最近金額（4）機票招待之旅
遊活動。

（1）48.以教育爲主的大旅遊（Grand Tour）最早起源於（1）英國
（2）法國（3）義大利（4）德國。

（1）49.旅行業遊程服務是一種無法事先品嚐或觸摸的商品，此種特
質稱爲（1）Intangibility（2）Perishibility（3）Parity（4）
Seasonality。

（1）50.機票上顯示的時間爲（1）當地的出發時間（2）當地的抵達
時間（3）二者皆有（4）以上皆非。

（2）51.機票使用者身分代碼爲"AD"者爲（1）航空公司員工（2）
旅行同業員工（3）學生（4）船員。

（1）52.機票上列註之各地稅金由何人負擔（1）乘客本人（2）當地
政府（3）開票之航空公司（4）以上皆可。

（3）53.乘客搭乘經濟艙位前往美國紐約，其可免費托運之行李爲
（1）三十公斤（2）二十公斤（3）兩件行李一件不得超過三
十二公斤（4）以上皆非。

（3）54.在國外機票遺失（1）可買任何一家航空公司之機票替代（2）
可先購買同一家航空公司任何艙位之機票（3）限購買同一

艙位同一航空公司之機票（4）以上皆可 回台後申請新票之退費。

（3）55.溫泉之旅，領隊應提醒旅客每次泡湯不超過（1）兩小時（2）一小時（3）十五至三十分鐘（4）盡情地泡，沒有時間限制。

（4）56.飛安檢查愈來愈嚴格，攜帶瑞士小刀應提醒旅客（1）藏在大衣裡面（2）包好放在隨身包沒問題（3）夾在書本內通過X光（4）交託運行李運送。

（3）57.浮潛活動時，領隊應該（1）陪客人下水較量，增加遊興（2）編組比賽，看誰魚群看的多（3）隨時在岸上注意客人安全（4）趁機休息，保持體力。

（3）58.急救骨骼、關節、肌肉拉傷，下列何者爲錯？（1）休息（2）冰敷（3）推拿按摩（4）加壓抬高。

（3）59.化學物品灼傷時，最優先的處理是（1）藥物中和（2）覆蓋包紮（3）清水沖洗（4）立刻送醫。

（1）60.哈姆立克法腹部壓擠的位置是（1）肚臍稍上方（2）劍突與肚臍中間（3）劍突下方（4）肚臍下方。

（2）61.目前台灣熱門的旅遊休閒項目 "SPA"（水療）一詞起源於古代何地？（1）希臘（2）羅馬（3）日本（4）芬蘭。

（1）62.一般歐美人士忌諱「十三」這個數字，例如多數旅館的樓層和房間編號儘量避用「十三」，若是十三日又逢星期五，他們尤其心懷恐懼。這種忌諱與下列何事有關？（1）耶穌受難（2）凱撒被刺（3）彼得殉道（4）蘇格拉底殉道。

（1）63.歐美人士喜愛在六月結婚，這個風俗的起源爲何？（1）「六月」之原文 "June" 源自古羅馬的婚姻守護神「茱諾」（Juno）

之名（2）「六」的英文" SIX" 與 "SEX" 發音近似（3）依循希臘古禮（4）依循法蘭克人的古禮。

（1）64.若帶團到美國，有旅客想參觀美國國父華盛頓的故居，您應該帶領他們去何處？（1）維吉尼亞州（2）華盛頓州（3）南卡羅萊納州（4）華盛頓特區。

（4）65.加拿大曾先後為法、英兩國所統治，今日該國大多數地區以英語為主要語言，只有哪一地區仍然以法語為主？（1）馬尼圖巴（Manitoba）（2）新布倫斯威克（New Brunswick）（3）安大略（Ontario）（4）魁北克（Quebec）。

（1）66.回教通稱「伊斯蘭教」（Islam），"Islam" 一詞的阿拉伯文原意為何？（1）降服（2）奮鬥（3）征服（4）禁慾。

（3）67.台灣原住民在族群分類上屬於「南島語族」，這個語族的地理分布，西自非洲東部的馬達加斯加島，東至南美西部的復活島，請問這片廣大的海域是屬於（1）太平洋與大西洋區（2）印度洋與大西洋區（3）印度洋與太平洋區（4）印度洋與地中海區。

（4）68.台灣生態旅遊主角之一的多候鳥黑面琵鷺，它北返的主要繁殖棲地，已藉衛星定位發報器的記錄獲知主要分布於東北亞北緯三十八度附近，請問這個區域是指下列哪一地帶？（1）日本北方四島（2）俄羅斯庫頁島（3）中國東北三江平原（4）南、北韓之間。

（2）69.全長一、七〇九公里，跨越三個省份，歷時十四年興建期，於日前通車的中國西南部出海公路，自四川省經貴州至哪一省出海？（1）雲南（2）廣西（3）廣東（4）福建 省。

（3）70.美國與英國等多國軍隊在二〇〇一年九月十一日紐約世貿大

樓等地區遭受恐怖攻擊後，聯手制裁恐怖分子，並在阿富汗發動山區型戰爭，請問該區山體屬於下列哪一山脈？（1）亞特拉斯（2）喀爾巴阡（3）興都庫什（4）帕米爾。

（2）71.如果噴射飛機飛航於噴射氣流中，請問其高度大約距離海平面幾公里？（1）一（2）十（3）一百（4）一千 公里。

（3）72.最近發生伊波拉病毒疫情的西非國家是加彭，引起鄰近國家的恐慌，請問下列哪一個國家或地區不是其鄰近國家？（1）喀麥隆（2）赤道幾內亞（3）史瓦濟蘭（4）剛果。

（4）73.你知道「國人旅外緊急救助連繫中心」嗎？這是（1）交通部觀光局（2）中華民國旅行業品質保障協會（3）行政院僑務委員會（4）外交部 所設置的旅行服務單位。

（1）74.帶團旅行不幸遇到航空公司超賣機票致機位不足之意外時，領隊處理之優先原則是（1）堅持全體行動一致，避免被分批安排搭機（2）完全配合航空公司之安排，勸服團員接受（3）協同團員一起抗議（4）以上三種方式皆可採用。

（4）75.根據台北市旅行商業同業公會及中華民國旅行業品質保障協會所編「緊急事件處理」手冊之定義，旅行重大意外事故是指旅行團（1）發生旅客死亡（2）重大車禍（3）旅客意外受傷需住院七天以上時（4）以上皆是。

（3）76.你想從事領隊工作，應該很注意飛安意外事件，請問九一一恐怖攻擊事件中飛機被劫持攻擊之情形是（1）被劫五架，三架撞上了目標（2）被劫四架，三架撞上了目標，一架被擊落（3）被劫四架，三架撞上了目標，一架因旅客反抗而撞毀在地面（4）以上皆非。

（2）77.我國旅行團發生多次護照被偷竊事件，護照應該（1）由領

隊集中保管以策安全（2）由旅客自行保管（3）由團中最細
心的人保管（4）由接團的旅行社導遊保管最正確。

（2）78.「海外緊急援助」是保險公司提供給海外旅行者在（1）發
生死亡意外時協助善後服務的保險（2）發生事故時能提供
「及時」援助服務的保險（3）發生旅行糾紛時協助旅客向旅
行社交涉的服務項目（4）以上三項均屬服務項目內的附加
保險。

（4）79.乘坐郵輪之安全措施下列哪一項為非？（1）了解救生衣之
位置及使用（2）知道自己所分配救生艇之位置（3）參加救
生演習（4）隨時穿上救生衣。

（3）80.入他國移民關時，有客人因故被留置，領隊應如何處理？
（1）等待留置客人出關（2）請該客人隨行親友或團員留
下，先帶其他團員去觀光（3）請航空公司人員幫忙，確定
留置原因，如暫無法解決，請隨行親友留下，並通報當地旅
行社及我駐當地代表處出面協助，繼續行程並關心後續情況
（4）一切交當地旅行社處理即可。

（2）81.旅途中團員走失，領隊應（1）先完成今天的旅程再說（2）
研判遺失地點立即處理，必要時向警察局報案（3）立即通
知團員在台家屬（4）立即通知交通部觀光局。

（2）82.長途飛行應提醒客人下列哪一項不適宜（1）多補充水分（2）
多喝酒幫助睡眠（3）多活動筋骨（4）注意睡眠。

（4）83.領隊帶團抵達目的地機場，久不見接團人員及車輛時（1）
自行帶客人至旅遊景點完成遊程（2）打電話回台灣請求支
援（3）請團員耐心等候（4）先安排交通工具讓客人先至飯
店休息，領隊繼續聯絡接團旅行社。

（3）84.若到丹麥哥本哈根港口，可以見到一座大型的美人魚（The Little Mermaid）雕像，這是為了紀念哪一部著作的作者？（1）天方夜譚（2）伊索寓言（3）安徒生童話（4）鵝媽媽童話集。

（3）85.「左岸咖啡」一詞源自歐洲哪一條河流經該市區時，在河流方向的左側形成之文化、藝術、休閒區？（1）羅馬的台伯河（2）倫敦的泰晤士河（3）巴黎的塞納河（4）波昂的萊茵河。

（4）86.在外匯匯率告示牌上列示之「SGD」或「S$」代表哪一國貨幣？（1）英國（2）瑞士（3）瑞典（4）新加坡。

考古試題(5)

（1）1.國家劇院與忠烈祠建築的屋頂是（1）廡殿頂（2）硬山頂（3）懸山頂（4）捲棚頂。

（4）2.目前觀光局在海外的辦事處共有（1）七處（2）八處（3）九處（4）十處。

（2）3.全台灣唯一的省級城隍廟是在（1）桃園縣（2）新竹市（3）高雄縣（4）嘉義縣。

（4）4.泉水呈灰黑色，有泥巴溫泉或黑色溫泉之稱的是（1）谷關溫泉（2）泰安溫泉（3）大崗山溫泉（4）關子嶺溫泉。

（4）5.台灣唯一的銅鑄龍柱在（1）三峽祖師廟（2）台北陳德星堂（3）北港朝天宮（4）台北龍山寺。

（2）6.我國的國家公園體制係師法美國，由（1）交通部（2）內政部（3）農委會（4）環保署　主管。

（2）7.鶯歌以產陶瓷著名中外，它最近完成了一個（1）陶瓷博物館（2）老街再造計畫（3）老街都市更新計畫（4）地下停車場。

（3）8.打耳祭是（1）魯凱族（2）泰雅族（3）布農族（4）阿美族的傳統祭典。

（4）9.金門的村落都有守護神，祂是（1）石敢當（2）土地公（3）媽祖（4）風獅爺。

（4）10.一九九九年約翰走路盃高爾夫球賽在台灣的（1）台北東方球場（2）嘉義棕櫚湖球場（3）桃園揚昇球場（4）大溪鴻禧球場舉行。

（3）11.大龍峒保安宮主祀（1）關公（2）媽祖（3）保生大帝（4）

玉皇大帝。

（3）12.清水斷崖名列台灣八景之一，綿延（1）十九公里（2）廿公
里（3）廿一公里（4）廿二公里。

（2）13.千禧年台灣本島的第一道曙光係出現在（1）太麻里（2）三
仙台（3）小野柳（4）石梯坪。

（4）14.台灣最獨特的溫泉蔬菜產於（1）谷關（2）烏來（3）知本
（4）礁溪。

（4）15.下列何者是台灣橫貫東西最早的聯絡道路之一：（1）淡蘭
古道（2）跑馬古道（3）鳴鳳山古道（4）八通關清朝古
道。

（1）16.台灣本島最東點是：（1）三貂角（2）鼻頭角（3）富貴角
（4）頭城。

（1）17.台灣最古老的鐵路隧道為：（1）基隆獅球嶺隧道（2）坪林
隧道（3）泰安隧道（4）平溪隧道。

（4）18.目前台灣所見的戲曲大約有二十四種，下列何者是真正在台
灣土生的，可說是台灣的代表劇種：（1）採茶戲（2）亂彈
戲（3）皮影戲（4）歌仔戲。

（4）19.三輪車是台灣早期重要之交通工具，如今已被計程車取代，
唯目前有一處風景區以三輪車載客之特殊人文景觀，其地
為：（1）東北角（2）阿里山（3）八卦山（4）旗津。

（4）20.北海坑道為那一地區具有特色的觀光景點（1）金門（2）澎
湖（3）綠島（4）馬祖。

（4）21.「魚路古道」路線在（1）烏來（2）宜蘭縣（3）基隆市（4）
陽明山範圍內。

（4）22.海水浴場的主管機關為（1）體委會（2）內政部（3）教育

部（4）觀光局。

（3）23.牛津學堂是早期地方教會培訓傳教、醫療、教育人員的基地，位在（1）八里（2）金山（3）淡水（4）觀音山。

（1）24.翟山坑道爲那一地區具有特色的觀光景點（1）金門（2）澎湖（3）綠島（4）馬祖。

（1）25.高爾夫球場的主管機關爲（1）體委會（2）內政部（3）教育部（4）觀光局。

（4）26.下列那一個地區文石產量最大？（1）七美（2）蒔裡（3）西嶼（4）望安。

（2）27.下列那一個地區可以觀賞到台灣珍貴稀有之一葉蘭？（1）棲蘭（2）石猴遊憩區（3）陽明山（4）杉林溪。

（1）28.台灣目前有（1）八（2）七.（3）六（4）五　個國家級風景特定區。

（2）29.台灣有一個建成不久的人權紀念碑在（1）台北二二八紀念公園內（2）綠島（3）台東泰源（4）高雄壽山。

（4）30.鐵路集集支線的終點是（1）集集（2）水里（3）南投（4）車埕。

（1）31.台灣省政府精簡組織計畫是在民國（1）八十八年七月一日（2）八十九年一月一日（3）八十九年七月一日（4）九十年一月一日開始執行的。

（1）32.台灣本島的最東點是（1）三貂角（2）鼻頭角（3）富貴角（4）太麻里。

（3）33.爲了積極發展台灣的觀光，去年十一月交通部觀光局舉辦了一場重要的會議是（1）台灣溫泉觀光發展研討會（2）加強國民旅遊方案會議（3）廿一世紀台灣發展觀光新戰略國際

會議（4）台灣發展博奕事業振興觀光會議。

（2）34.秀姑巒溪有一種文化資產保護法列名的保育魚類是（1）台灣苦花（2）高鯛魚固魚（3）何氏魚束魚入　（4）櫻花鉤吻鮭。

（4）35.交通部觀光局已開放遊客登龜山島，每天容許登島人數為（1）一百人（2）一百五十人（3）二百人（4）二百五十人。

（2）36.從大禹嶺到（1）克難關（2）武嶺（3）崑陽（4）翠峰　路段為亞洲海拔最高的公路。

（2）37.我戒嚴令係於民國（1）七十五年（2）七十六年（3）七十七年（4）七十八年　解除。

（1）38.台灣的溫泉分布很廣，下列那一行政區沒有溫泉分布（1）彰化縣（2）苗栗縣（3）新竹縣（4）台南縣。

（2）39.擁有數十個民俗技藝陣頭，今年獲選參加三月份國際觀光系列活動是高雄縣（1）三民鄉（2）內門鄉（3）甲仙鄉（4）燕巢鄉。

（3）40.生態旅遊與下列那一種旅遊觀念是相反的（1）永續旅遊（2）倫理旅遊（3）大眾旅遊（4）綠色旅遊。

（4）41.國內第一座專用遊艇港是（1）墾丁後壁湖港（2）基隆碧砂港（3）蘭烏石港（4）東北角龍洞港。

（3）42.民法債編規定旅遊營業人安排旅客在特定場所購物，如旅客所購物品有瑕疵時，旅客得於受領所購物品多少時間內請求旅遊營業人協助其處理？（1）十天（2）十五天（3）一個月（4）六個月。

（1）43.西螺大橋雄偉壯麗的紅色身影，其橋係跨越哪一條河流？

（1）濁水溪（2）大肚溪（3）八掌溪（4）大甲溪。

（4）44.台灣地區首先參加國際性連鎖旅館為何？（1）亞都飯店（2）圓山飯店（3）力霸飯店（4）希爾頓飯店。

（3）45.勞委會今年正式公告，凡符合法令規定在台灣地區停留之大陸配偶，何時起可檢具相關文件向職訓局申請在台工作許可？（1）二月十日（2）三月一日（3）三月三十一日（4）四月十日。

九十一學年度四技二專統一入學測驗
——餐旅概論試題與解答

（2）1.下列何者為台灣地區光復後，首先出現的公營旅行業機構？
（1）中國旅行社（2）台灣旅行社（3）東南旅行社（4）亞洲
旅行社。

（1）2.春假期間國人前往美國旅遊者眾，尤其以 SFO 為然，形成前
往該地一票難求的現象。因此，陳老師最後決定帶領全家五
口由 TPE 飛往 LAX，再租車繼續駛往 SFO，回程則直接由
SFO 飛回 TPE，進而完成其全家福美西之旅。上述陳老師所
使用的機票行程屬於：（1）Open Jaw（2）Round Trip（3）
One Way（4）Circle Trip。

（2）3.某大旅行社為豐富其遊程的內容及增加活動趣味，在其泰國
旅遊的芭達雅行程中加入水上摩托車活動：團員張小姐因車
輛遇浪翻覆，且不諳水性而不幸傷重送醫急救。上述意外事
件，違反遊程設計的下列何項原則？（1）市場性（2）安全
性（3）產品性（4）趣味性。

（2）4.航空公司為滿足消費者多元需求，發展忠誠客戶，藉整合訂
房、接送機、租車和市區觀光等服務，推出其全球航點的 City
Break Packages 產品而行銷市場。如 CX 的 Discovery Tour、CI
的 Dynasty Tour 以及 TG 的 Royal Orchid Tour 等均為知名的代
表品牌。這種由航空公司行銷理念推動的自由行套裝產品，
稱為：（1）FAM Product（2）By Pass Product（3）Incentive
Product（4）Optional Product。

（2）5.航空公司之選擇與年度訂位工作，屬於旅行業團體作業流程
範圍中的：（1）出團作業（2）前置作業（3）參團作業（4）
團控作業。

（3）6.我國護照按持有人的身分，區分爲外交護照、公務護照以
及：（1）商務護照（2）探親護照（3）普通護照（4）觀光護
照。

（4）7.在旅行業團體作業中，海外代理商稱爲Local Agent，它與下
列何者同義？（1）Wholesaler（2）Tour Operator（3）In
House Agent（4）Ground Handling Agent。

（1）8.Abacus航空訂位系統以PRINT爲代號，表示訂位之主要內
容，其中"R"代表：（1）行程（2）旅客姓名（3）機票號
碼（4）訂位者電話。

（1）9.團體旅遊機票GV25，其中25表示：（1）最低的開票人數
（2）最低預訂位天數（3）機票的折扣比例（4）機票的有效
天數。

（3）10.每一本機票均有其本身的機票票號（Ticket Number）計14位
數，其中第5位數代表的意義是：（1）航空公司本身的代號
（2）機票本身的檢查號碼（3）這本機票本身的搭乘票根數
（4）區別機票來源的號碼。

（1）11.下列何者依序爲蒙特婁、溫哥華、西雅圖、紐約之城市代
號？（1）YUL、YVR、SEA、NYC（2）YVR、YUL、
SEA、NYC（3）YUL、YVR、NYC、SEA（4）YVR、
YUL、NYC、SEA。

（1）12.下列影響旅行業發展之政策中，何者最早頒佈實施？（1）
開放國民出國觀光（2）開放國民前往大陸探親（3）綜合旅

行業類別之產生（4）旅行業重新開放登記設立。

（4）13.近年來社會日益開放，國民所得增加，國人前往海外旅遊目的與方式也產生改變。有以球會友的「高爾夫遊程」、以學習為主的「海外遊學團」及以醫療為目的「溫泉之旅」。這種發展趨勢呈現出下列何項遊程之特質？（1）Educational Tour（2）Familiarization Tour（3）Incentive Tour（4）Special Interest Tour。

（1）14.Ticket Consolidator 是指旅行業下列何項業務？（1）機票躉售業務（2）代辦海外簽證業務（3）海外旅館代訂業務（4）代理國外旅行社在台業務。

（2）15.台灣地區旅行業未來之發展趨勢，下列敘述何者錯誤？（1）國內旅遊急遽興起（2）價格競爭取代創新競爭（3）產品日趨精緻和多元化（4）旅遊網路行銷時代來臨。

（4）16.下列敘述何者錯誤？（1）導遊人員分為專任導遊及特約導遊（2）專任導遊人員以受僱於一家旅行業為限（3）服務旅行業擔任專任職員三年以上者，具有領隊甄選資格（4）特約導遊人員受旅行業僱用時，應由中華民國觀光領隊協會代為申請服務證。

（2）17.下列敘述何者錯誤？（1）旅客生病應立即送請醫生診斷（2）領隊為求安全應代旅客保管護照證件（3）護照遺失應立即向當地警察機關報案（4）已取得導遊執照的人員，僅須參加領隊講習後，即核發領隊資格證明。歐

（1）18.各國國家觀光組織（NTO）隸屬單位，下列何者錯誤？（1）日本貿易部觀光局（2）美國商務部觀光局（3）韓國交通部觀光局（4）新加坡工商部旅遊促進局。

（3）19..根據交通部觀光局民國八十九年觀光遊憩區人數分析，下列
民營遊樂區的遊客人數何者最多？（1）小人國（2）九族文
化村（3）劍湖山世界（4）六福村主題遊樂園。

（2）20.「911事件」發生後，對國際觀光業界產生巨大影響。台灣
地區前往美國旅遊旅客驟減，頓時形成航空公司與旅行業經
營上之壓力。此種衝擊是下列何項觀光事業的特質？（1）
合作性（2）多變性（3）服務性（4）綜合性。

（2）21.「配合辦理創造城鄉新風貌」，屬於觀光局下列何單位的工
作職掌？（1）企劃組（2）技術組（3）業務組（4）國際
組。

（3）22.在WTO對各國觀光形態分類中，International Travel 是指：
（1）Domestic and Outbound Travel（2）Domestic and Inbound
Travel（3）Inbound and Outbound Travel（4）Regional and
National Travel。

（4）23.根據交通部觀光局民國八十九年訂定的「二十一世紀台灣發
展觀光新戰略」，以「全民心中有觀光」、「共同建設國際化」
出發，讓台灣融入國際社會，使「全球眼中有台灣」的願景
實現是其戰略之一。下列觀光局直接達成上述戰略的具體執
行重點何者錯誤？（1）便利國際旅客來台（2）針對目標市
場研擬配套行銷措施（3）開創國際新形象（4）突破法令限
制打通投資觀光產業瓶頸。

（1）24.根據交通部觀光局觀光統計資料，民國九十年來台之旅客，
合計約有多少萬人次？（1）261（2）282（3）312（4）
321。

（2）25.根據交通部觀光局觀光統計資料，民國九十年中華民國國民

出國人數，合計約有多少萬人次？（1）701（2）718（3）732（4）754。

（4）26.交通部觀光局於民國八十九年爲具體落實「二十一世紀發展觀光新戰略行動執行方案」，訂定總目標，下列何者錯誤？（1）國民旅遊突破一億人次（2）來台觀光客年平均成長10%（3）2003年迎接350萬來台人次（4）觀光收入占國內生產毛額3%。

（1）27.下列我國觀光社團組織中，何者屬於半官方組織？（1）台灣觀光協會（2）中華民國旅館事業協會（3）中華民國觀光領隊協會（4）中華民國旅行業品質保障協會。

（2）28.觀光客係指臨時性的訪客，其旅行目的爲休閒、商務及會議等，且停留時間至少在多少小時以上者？（1）12（2）24（3）36（4）48。

（4）29.「教師會館」的事業主管機關爲：（1）內政部（2）交通部（3）經濟部（4）教育部。

（1）30.「美洲旅遊協會」簡稱：（1）ASTA（2）EATA（3）IATA（4）PATA。

（1）31.歐元今年正式在歐洲十二個歐盟國家通行，下列何者爲歐元未流通的國家？（1）英國（2）芬蘭（3）希臘（4）葡萄牙。

（3）32.早餐蛋類的菜單中，「水波蛋」稱爲：（1）Boiled Egg（2）Over Easy（3）Poached Egg（4）Scrambled Egg。

（4）33.下列何者，較不適合當餐前酒（Aperitif）？（1）Compari（2）Dubonnet（3）Dry Sherry（4）Grand Marnier。

（1）34.紅粉佳人（Pink Lady），其主要基酒是：（1）琴酒（Gin）

（2）蘭姆酒（Rum）（3）伏特加酒（Vodka）（4）白蘭地酒（Brandy）。

（3）35.瑪格麗特（Margarita），其主要基酒是：（1）蘭姆酒（Rum）（2）伏特加酒（Vodka）（3）塔吉拉酒（Tequila）（4）威士忌酒（Whisky）。

（1）36."Stayover"是指：（1）續住（2）停留太久（3）通知旅館，因故無法如期住進者（4）延長住宿日期，而旅館事先未被告知。

（2）37.下列那個國際性連鎖旅館，尚未被引進在台灣地區正式營運？（1）Westin Hotels & Resorts（2）Mandarin Oriental Hotels（3）Shangri-la Hotels & Resorts（4）Inter-Continental Hotels & Resorts。

（4）38.美國汽車協會（AAA），以下列何種標誌，為旅館分級制度？（1）皇冠（2）星星（3）薔薇（4）鑽石。

（2）39.今日未能出租的客房，不能留到明日再出租，這屬於旅館商品的何種特質？（1）同時性（2）易壞性（3）無形性（4）變異性。

（2）40.行銷管理的哲學，今日漸漸走向何種行銷觀念？（1）生產導向（2）社會導向（3）銷售導向（4）消費者導向。

（1）41.下列關於"Twin Room"的敘述，何者錯誤？（1）一個雙人床（2）兩個單人床（3）可供兩人住宿（4）含專用浴廁設備。

（3）42.根據交通部觀光局「中華民國八十九年台灣地區國際觀光旅館營運分析報告」，下列何者其"GIT"住用率大於"FIT"住用率？（1）台北西華飯店（2）台北老爺大酒店（3）台

北國賓大飯店（4）台北亞都麗緻大飯店。

（3）43.台灣地區旅館房間遷入時間（C／I Time），一般訂在：（1）
上午九時以前（2）中午十一時以前（3）下午三時以後（4）
下午六時以後。

（2）44.國際觀光旅館，其單人房之客房淨面積（不包括浴廁），最
低標準爲多少平方公尺？（1）11（2）13（3）15（4）19。

（3）45.由電器用品、電壓配線、電動機械等各種電氣引起之火災，
應該使用何類滅火器材來滅火？（1）A類火災（2）B類火
災（3）C類火災（4）D類火災。

（4）46.昨晚某觀光旅館大爆滿，房間不夠，轉送許多旅客至姊妹連
鎖旅館。然而今天客房部協理卻發現昨晚住用率未達
100%。原來前檯作業失誤，未即時更新住房資料，錯將空
房誤以爲有人住，造成客房收入的損失。此狀況稱爲：（1）
Due-Out（2）No Show（3）Skipper（4）Sleeper。

（2）47.房號901旅客剛辦理完退房手續離去，房務員小娟正忙著整
理房間，準備迎接新來的旅客進住，此時的房間狀況稱爲：
（1）Occupied（2）On Change（3）Out of Order（4）
Vacant。

（2）48.房務人員小娟「整理房間的服務」，是指：（1）Butler
Service（2）Maid Service（3）Room Service（4）Uniform
Service。

（2）49.陳小姐帶著寵物「阿狗」進住台北某國際觀光旅館，然而該
旅館本身並沒有寵物相關住宿設施；此時，陳小姐急需找旅
館的下列那個部門來解決她的問題？（1）Steward（2）
Concierge（3）Business Center（4）Guest Relations Officer。

（3）50.劉老闆由高雄到台北洽談生意，在台北某國際觀光旅館辦理
完住宿登記手續後，一進房間即接獲家裡來電，告知太太臨
盆，必須立即趕回高雄，不得已要求退房。此狀況稱為：
（1）DNA（2）DND（3）DNS（4）RNA。

觀光概論 — 重點整理、題庫、解答

編 著 者☞ 揚智編輯部

出 版 者☞ 揚智文化事業股份有限公司

發 行 人☞ 葉忠賢

總 編 輯☞ 林新倫

登 記 證☞ 局版北市業字第 1117 號

地　　　址☞ 台北市新生南路三段 88 號 5 樓之 6

電　　　話☞ （02）23660309

傳　　　真☞ （02）23660310

郵撥帳號☞ 19735365　戶名：葉忠賢

法律顧問☞ 北辰著作權事務所　蕭雄淋律師

印　　　刷☞ 偉勵彩色印刷股份有限公司

初版一刷☞ 2003 年 3 月

I S B N ☞ 957-818-489-1

定　　　價☞ 新台幣 350 元

網　　　址☞ http://www.ycrc.com.tw

E-mail ☞ book3@ycrc.com.tw

國家圖書館出版品預行編目資料

觀光概論：重點整理、題庫、解答／揚智編輯
部編著. -- 初版. -- 臺北市：揚智文化，
2003[民 92]
　　面；　　公分

ISBN　957-818-489-1（平裝）

　1.觀光

992　　　　　　　　　　　　92001983